故宫

博物院藏文物珍品全集

故宮博物院藏文物珍品全集

名帖善本

主編：施安昌

商務印書館

名帖善本
Rare Book of Famous Calligraphic Specimens

故宮博物院藏文物珍品全集
The Complete Collection of Treasures
of the Palace Museum

主　　編：：施安昌

副主編：：尹一梅

編　　委：：王禕

攝　　影：：劉明傑　馬曉旋　孫志遠

責任編輯：：徐昕宇　黃　東

編輯顧問：：吳　空

設　　計：：張婉儀

出版人：：陳萬雄

出　　版：：商務印書館（香港）有限公司
香港筲箕灣耀興道 3 號東滙廣場 8 樓
http://www.commercialpress.com.hk

製　　版：：深圳中華商務聯合印刷有限公司
深圳市龍崗區平湖鎮春湖工業區中華商務印刷大廈

印　　刷：：深圳中華商務聯合印刷有限公司
深圳市龍崗區平湖鎮春湖工業區中華商務印刷大廈

版　　次：：2008 年 7 月第 1 版第 1 次印刷

ISBN 978 962 07 5340 4

總序

楊　新

故宮博物院是在明、清兩代皇宮的基礎上建立起來的國家博物館，位於北京市中心，佔地七十二萬平方米，收藏文物近百萬件。

公元一四○六年，明代永樂皇帝朱棣下詔將北平升為北京，翌年即在元代舊宮的基址上，開始大規模營造新的宮殿。公元一四二○年宮殿落成，稱紫禁城，正式遷都北京。公元一六四四年，清王朝取代明帝國統治，仍建都北京，居住在紫禁城內。按古老的禮制，紫禁城內分前朝、後寢兩大部分。前朝包括太和、中和、保和三大殿，輔以文華、武英兩殿。後寢包括乾清、交泰、坤寧三宮及東、西六宮等，總稱內廷。明、清兩代，從永樂皇帝朱棣至末代皇帝溥儀，共有二十四位皇帝及其后妃都居住在這裏。一九一一年孫中山領導的「辛亥革命」，推翻了清王朝統治，結束了兩千餘年的封建帝制。

一九一四年，北洋政府將瀋陽故宮和承德避暑山莊的部分文物移來，在紫禁城內前朝部分成立古物陳列所。一九二四年，溥儀被逐出內廷，紫禁城後半部分於一九二五年建成故宮博物院。

歷代以來，皇帝們都自稱為「天子」。「普天之下，莫非王土；率土之濱，莫非王臣」（《詩經·小雅·北山》），他們把全國的土地和人民視作自己的財產。因此在宮廷內，不但匯集了從全國各地進貢來的各種歷史文化藝術精品和奇珍異寶，而且也集中了全國最優秀的藝術家和匠師，創造新的文化藝術品。中間雖屢經改朝換代，宮廷中的收藏損失無法估計，但是，由於中國的國土遼闊，歷史悠久，人民富於創造，文物散而復聚。清代繼承明代宮廷遺產，到乾隆時期，宮廷中收藏之富，超過了以往任何時代。

到清代末年，英法聯軍、八國聯軍兩度侵入北京，橫燒劫掠，文物損失散佚殆不少。溥儀居內廷時，以賞賜、送禮等名義將文物盜出宮外，手下人亦效其尤，至一九二三年中正殿大火，清宮文物再次遭到嚴重損失。儘管如此，清宮的收藏仍然可觀。在故宮博物院籌備建立時，由「辦理清室善後委員會」對其所藏進行了清點，事竣後整理刊印出《故宮物品點查報告》共六編二十八冊，

計有文物一百一十七萬餘件（套）。一九四七年底，古物陳列所併入故宮博物院，其文物同時亦歸故宮博物院收藏管理。

二次大戰期間，為了保護故宮文物不至遭到日本侵略者的掠奪和戰火的毀滅，故宮博物院從大量的藏品中檢選出器物、書畫、圖書、檔案共計一萬三千四百二十七箱又六十四包，分五批運至上海和南京，後又輾轉流散到川、黔各地。抗日戰爭勝利以後，文物復又運回南京。隨着國內政治形勢的變化，在南京的文物又有二千九百七十二箱於一九四八年底至一九四九年被運往台灣，五〇年代南京文物大部分運返北京，尚有二千二百一十一箱至今仍存放在故宮博物院於南京建造的庫房中。

中華人民共和國成立以後，故宮博物院的體制有所變化，根據當時上級的有關指令，原宮廷中收藏圖書中的一部分，被調撥到北京圖書館，而檔案文獻，則另成立了「中國第一歷史檔案館」負責收藏保管。

五〇至六〇年代，故宮博物院對北京本院的文物重新進行了清理核對，按新的觀念，把過去劃分「器物」和書畫類的才被編入文物的範疇，凡屬於清宮舊藏的，均給予「故」字編號，計有七十一萬一千三百三十八件，其中從過去未被登記的「物品」堆中發現一千二百餘件。作為國家最大博物館，故宮博物院肩負有蒐藏保護流散在社會上珍貴文物的責任。一九四九年以後，通過收購、調撥、交換和接受捐贈等渠道以豐富館藏。凡屬新入藏的，均給予「新」字編號，截至一九九四年底，計有二十二萬二千九百二十件。

這近百萬件文物，蘊藏着中華民族文化藝術極其豐富的史料。其遠自原始社會、商、周、秦、漢，經魏、晉、南北朝、隋、唐，歷五代兩宋、元、明，而至於清代和近世。歷朝歷代，均有佳品，從未有間斷。其文物品類，一應俱有，有青銅、玉器、陶瓷、碑刻造像、法書名畫、印璽、漆器、琺瑯、絲織刺繡、竹木牙骨雕刻、金銀器皿、文房珍玩、鐘錶、珠翠首飾、家具以及其他歷史文物等等。每一品種，又自成歷史系列。可以説這是一座巨大的東方文化藝術寶庫，不但集中反映了中華民族數千年文化藝術的歷史發展，凝聚着中國人民巨大的精神力量，同時它也是人類文明進步不可缺少的組成元素。

開發這座寶庫，弘揚民族文化傳統，為社會提供了解和研究這一傳統的可信史料，是故宮博物院的重要任務之一。

過去我院曾經通過編輯出版各種圖書、畫冊、刊物，為提供這方面資料作了不少工作，在社會上產生了廣泛的影響，對於推動各科學術的深入研究起到了良好的作用。但是，一種全面而系統地介紹故宮文物以一窺全豹的出版物，由於種種原因，尚未來得及進行。今天，隨着社會的物質生活的提高，和中外文化交流的頻繁往來，無論是中國還是西方，人們越來越多地注意到故宮。學者專家們，無論是專門研究中國的文化歷史，還是從事於東、西方文化的對比研究，也都希望從故宮的藏品中發掘資料，以探索人類文明發展的奧秘。因此，我們決定與香港商務印書館共同努力，合作出版一套全面系統地反映故宮文物收藏的大型圖冊。

要想無一遺漏將近百萬件文物全都出版，我想在近數十年內是不可能的。因此我們在考慮到社會需要的同時，不能不採取精選的辦法，百裏挑一，將那些最具典型和代表性的文物集中起來，約有一萬二千餘件，分成六十卷出版，故名《故宮博物院藏文物珍品全集》。這需要八至十年時間才能完成，可以說是一項跨世紀的工程。六十卷的體例，我們採取按文物分類的方法進行編輯，但是不囿於這一方法。例如其中一些與宮廷歷史、典章制度及日常生活有直接關係的文物，則採用特定主題的編輯方法。這部分是最具宮廷特色的文物，以往常被人們所忽視，而在學術研究深入發展的今天，卻越來越顯示出其重要歷史價值。另外，對某一類數量較多的文物，例如繪畫和陶瓷，則採用每一卷或幾卷具有相對獨立和完整的編排方法，以便於讀者的需要和選購。

如此浩大的工程，其任務是艱巨的。為此我們動員了全院的文物研究者一道工作。由院內老一輩專家和聘請院外若干著名學者為顧問作指導，使這套大型圖冊的科學性、資料性和觀賞性相結合得盡可能地完善完美。但是，由於我們的力量有限，主要任務由中、青年人承擔，其中的錯誤和不足在所難免，因此當我們剛剛開始進行這一工作時，誠懇地希望得到各方面的批評指正和建設性意見，使以後的各卷，能達到更理想之目的。

感謝香港商務印書館的忠誠合作！感謝所有支持和鼓勵我們進行這一事業的人們！

一九九五年八月三十日於燈下

目錄

文物目錄

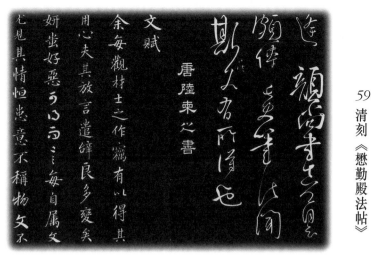

12

導言

施安昌

一、刻帖釋義

一九二五年故宮博物院成立。一九三一年，利用延禧宮舊址修建了一座鋼筋水泥的文物庫房，北樓三層，東西兩樓二層。仍然是紅牆黃瓦，與周圍一切都很和諧。一九五四年故宮建立文物專庫，延禧宮西側是繪畫庫，東側樓上法書庫，樓下是碑帖（銘拓）庫，北樓則三家共有。自此以後，全部碑帖在此安家達半個世紀，並逐漸擴充到兩萬五千餘件。

二〇〇〇年起，延禧宮的全部文物開始遷出，轉入到新建的地下庫房，恰逢近編《故宮博物院藏文物珍品全集》之《名帖善本》卷，選介故宮名帖之餘，予所作序言，遂以「延禧宮帖話」名之，以為紀念。

所謂帖，《說文解字》釋為「帛書也」。原是指名家寫的詩文、信札、帛書等墨跡手書。後來乃有將帖刻於石上或木上，複製流傳於學習者傳拓，以廣流傳。這種供習字者作為範本的拓本或拓本之影印本，便統稱為帖或字帖。未有刻帖之前，複製流傳名家手跡，大致不外乎臨摹、雙鈎廓填、硬黃紙鈎摹、響拓四類。

延禧宮始建於明永樂十八年（一四二〇），位於東二長街東側，初名長壽宮，本是內廷所謂「東六宮」之一，明清兩朝均為妃嬪之居所。嘉靖十四年（一五三五）改稱延祺宮，清初，乃改名為延禧宮。道光二十五年（一八四五）延禧宮遭遇大火，焚毀殆盡，僅餘宮門，由此荒廢。宣統元年（一九〇九），清廷決議在其原址興建一座三層西洋式建築——水殿。據《清宮詞》記載，水殿有着拜占廷式穹頂，以銅作棟，玻璃為牆，牆之夾層中置水蓄魚，底層地板亦為玻璃製成，池中游魚一一可數。人在屋內透過玻璃壁窗可以仰望碧天遊雲，俯察魚翔淺底。隆裕太后題匾額曰「靈沼軒」，俗稱「水晶宮」。此工程耗資頗多，其時國庫空虛，此項修建直至宣統三年（一九一一）冬尚未完工，隨着清帝遜位，遂被迫停建。

與碑相比，帖有着很多不同。從外觀講，碑是豎石，帖是橫石。碑石一般高尺許，寬二尺五、六寸，也有木版刻帖的。碑建於墓前、路旁或宮廟院內，帖則置於室內廊下或直接鑲在壁上，供人觀瞻、傳拓。從內容講，碑一般是記述當代人物與事件，以誌紀念。帖則是將古代和前代的室內名人墨跡（如書札、詩文、文書等等）摹刻上石，拓下來後供臨摹書法之用。

帖從編、集體例來看，通常有兩類，一是叢帖，即多人書作的彙編或某個人書作的編集。二是單帖，即某人所書一件作品，單獨摹刻而流行。

二、刻帖源流

今天已知的叢帖有三百五十餘種。較為著名者有宋《淳化閣帖》、《大觀帖》、《絳帖》、《汝帖》、《羣玉堂帖》、《寶晉齋帖》、《鳳墅帖》，明《東書堂帖》、《戲鴻堂帖》、《停雲館帖》、《真賞齋帖》、《快雪堂法書》，清《三希堂法帖》、《懋勤殿法帖》。集個人書的叢帖有王羲之《十七帖》，顏真卿《忠義堂帖》，蘇東坡《西樓帖》，黃庭堅《黃文節公法書》，米芾《紹興米帖》、《英光堂帖》，蔡襄《蔡忠襄公法書》，趙孟頫《松雪齋帖》等等。通常講到的單帖則有魏鍾繇《宣示表》、《薦季直表》，王羲之《蘭亭序》、《東方朔畫贊》、《曹娥碑》、《樂毅論》、《黃庭經》，王獻之《洛神賦十三行》，隋智永《真草千字文》，唐孫過庭《書譜》，懷素《聖母帖》、《千字文》，鍾紹京《靈飛經》、顏真卿《爭座位帖》、《祭姪文稿》，元趙孟頫《道德經》等等。

勒石為帖，自唐弘文館《十七帖》始。宋黃伯思《東觀餘論》：「跋《十七帖》後：右王逸少《十七帖》，乃先唐石刻本。今世間有二，其一於卷尾有敕字及褚遂良、解如意校定者，人家或得之。其一即此本也。」或有以為於叢帖（套帖）則始於南唐，如所謂《昇元帖》，元陶宗儀《輟耕錄》說：「江南李後主命徐鉉以古今法帖入石，名《昇元帖》。」但原石原拓早已無存。宋人文獻中便已無《昇元帖》的具體記載。

今天能見到的最早刻帖，是後世稱為法帖之祖的《淳化閣帖》。

北宋淳化三年（九九二），宋太宗命王著甄選秘閣所藏歷代名人法書，摹刻成一部十卷叢帖，刻於河南開封宋內府，以李廷珪墨拓出，此即著名的《淳化閣帖》。該帖卷一為歷代帝王書，卷二、三、四為歷代名臣法帖，卷五為諸家古法帖，卷

六、七、八為王羲之書，卷九、十為王獻之書。總計書法作者一百零二人，計四百餘帖。每卷卷末刻篆書款「淳化三年壬辰十一月六日奉旨模勒上石」。此帖因原拓不多，又因歷代名家書跡薈萃一帖之中而深得士子青睞，歲久版毀，公家私家轉相傳摹，翻刻不絕。如哲宗元祐年間（一〇八六—一〇九四）的二王府帖，高宗紹興十一年（一一四一）的紹興國子監刻本，孝宗淳熙十二年（一一八五）的淳熙修內司帖，還有版本甚多的泉州本等等。故宮收藏多種不同版本的閣帖，本書均有著錄。其中懋勤殿舊藏之宋拓本，殊為珍貴，《故宮博物院藏文物珍品全集》已有上下兩冊單獨出版，此處不再贅述。

宋代刻帖從初起到興盛，三百年不衰。之所以如此，一方面是由於宋代國策崇尚文治，嗜好書畫為士林風氣，而太宗、徽宗、高宗等本身便是書家，上下相尚，遂習字刻帖蔚為潮流。另一方面，也離不開雕版印刷在宋代的發展。有宋一代，刻版印刷技術高度發達。北宋時，中國南北各地均擁有一批雕版高手，較好的雕版材料多用梨木、棗木。因此，對刻印無價值的書，有以「災及梨棗」的成語來諷刺，意思是白白糟蹋了梨、棗樹木，可見當時刻書風行。時，對文化的重視，加之高超的雕版印刷技術，使宋代的書籍刻印質量之高空前絕後。近代藏書家葉德輝在《書林清話》曾說：「藏書以宋刻為善，宋人之書，紙堅刻軟，字畫如寫……用墨稀薄，雖着水濕，燥無湮跡。」「字畫刻手古勁而雅，墨氣香淡，紙色蒼潤，展卷便有驚人之處，所謂墨香紙潤，秀雅古勁，宋刻之妙盡矣。」刻書與刻帖於技術上差異並不很大。既有文化氛圍、上下的推賞，則在雕版印書的同時，從京城到地方的刻帖之風也日益盛行。

宋代叢帖數量龐大，從內容上分有歷代綜合帖、宋代綜合帖和個人專帖之不同。可惜其中多數今已不存，現存可見的叢帖分列如下：

歷代綜合帖：《淳化閣帖》、《絳帖》、《星鳳樓帖》、《大觀帖》、《汝帖》、《鼎帖》、《甲秀堂帖》、《羣玉堂帖》、《鬱孤臺法帖》、《寶晉齋法帖》、《澄清堂帖》、《蘭亭續帖》。

宋代綜合帖：《鳳墅帖》、《姑孰帖》。

個人專帖：《東坡蘇公帖》（或稱《西樓帖》）、《紹興米帖》、《英光堂帖》、《松桂堂帖》、《忠義堂帖》。

米南宮書
漢十八侯銘
班固
然然相國弘榮不怠御國
綱維秉統樞機文昌四友

歸納起來，宋代的刻帖有兩個特點。其一，刻帖十分普遍，既有官刻又有私刻。官刻指由朝廷和地方各級政府主持的刻帖工作。私刻範圍更廣，上至王公、大臣下到文人、平民、僧侶都有熱衷者。宋代帝王蘇易簡，喜歡賜字於臣下，大臣為表謝恩便將御書摹刻上石，再饋贈他人。如太宗趙炅淳化二年（九九一）十月，翰林學士蘇易簡上言：願以所賜詩刻石。帝為真、行、草三體書各一本，命待詔吳文賞摹勒石以賜。易簡仍以百本分賜近臣。〔註一〕其二，刻帖內容廣泛多樣，收入名家信札、詩詞、文賦、儒道經典之外，題字、題名、題額、前代碑版、古器銘文等等各色俱有。

元代刻帖，世存稀少。逮至明代，刻帖的發展表現在嘉靖以後，特別是江、浙地區，經濟文化發達，書畫家與藏書家又集中於此，遂成為明代刻帖的中心。明前期刻帖較少，多以宗室刻帖聞名，如周憲王朱有燉於永樂十四年（一四一六）所刻的《東書堂集古法帖》十卷、晉莊王之子朱奇源於弘治九年（一四九六）所刻的《寶賢堂集古法帖》，此二帖皆仿照《淳化閣帖》的體例，集歷代帝王名臣書法，再添加宋、元人書跡摹刻，影響較大。嘉靖以後私家刻帖逐漸興起。由於輯刻人都為書法家，收藏家和鑒賞家，故選擇慎重，摹勒精善。明季刻帖有案可查者有七十餘種。其中上乘之帖有：《真賞齋帖》、《停雲館帖》、《來禽館帖》、《墨池堂選帖》、《鬱岡齋墨妙》、《晚香堂蘇帖》、《快雪堂帖》等。

明代後期刻帖精良的另一原因是對摹刻的重視。趙宦光曾言：「名帖易存，名石難得。非出於書家手勒（按：即將書跡勾摹於石），非名帖也；非出於精工手刻，非名石也。」余家近藏《停雲館法帖》貞珉，乃文待詔為之冰鑒，國博（按：文彭）、和州（按：文嘉）兩先生為之手勒，溫恕、吳鼐、章簡甫為之手刻。鏤不計工，惟期滿志。完不論日，第較精粗。凡此諸公每構真跡古拓，非彌月窮年不輕摹拓。」〔註二〕由此可以看出當時人們對摹刻精益求精的要求。

及至清代，刻帖之風極為盛行，種類和數量遠勝於前代。首先是宮廷刻帖出現了繁榮興盛的局面，清朝統治者雖是滿族，卻傾心漢族文化，歷代帝王對於書畫都十分喜愛，其中尤以康熙、乾隆二位皇帝為代表。康熙、乾隆勤於臨池之外，還喜好組織刻帖。清代帝王刻帖始於康熙皇帝，他曾敕令摹勒歷代名人書跡彙成《懋勤殿法帖》（圖59）二十四卷和集皇帝自書的《淵鑒齋帖》十卷。乾隆皇帝對書畫的熱愛超過前輩，乾隆元年，皇帝下令摹勒其父雍正皇帝的書作，成《四宜堂法帖》六卷、《朗吟閣法帖》十六卷。此外，他還將內府庋藏歷代法書刻成《御製

三希堂石渠寶笈法帖》（圖51）三十二卷，並於乾隆二十六年（一七六一），將自己御筆所寫的詩、經書以及臨摹古代書家名跡摹勒上石，刻成《敬勝齋帖》（圖65）四十卷，原石現嵌在故宮樂壽堂、頤和軒兩廊。後又集刻自己御題詩《懷舊詩帖》四卷。並為《淳化閣帖》配上釋文，刻成《欽定重刻淳化閣帖》（圖1）十卷。這些帖刻成後，大多深藏宮苑，傳拓很少，乾隆流傳在民間更少，所以知者不多。本卷此次出版，將其部分選出，以饗讀者。

以後，宮廷刻帖活動逐漸減少。刻帖水平和數量也逐漸下降，難復康乾之勢。

除宮廷刻帖之外，清時民間刻帖也呈現鼎盛局面。清代早期的民間刻帖大都是集歷代名人書法的叢帖。如卞永譽的《式古堂法帖》雖始於明末，刻成卻已到了清代。卞永譽為清初著名收藏家，其所刻法帖，鑑別之精細、刻工之優良，於法帖中可謂一流。至於清代初期集刻個人書法的法帖，以集王鐸書法的《擬山園法帖》（圖55）和集傅山書法的《太原段帖》（圖58）最為著名。到了清代中後期，刻帖之風更為盛行。出現了很多著名的私家刻帖。像曲阜孔繼涑刻有《玉虹樓法帖》（圖75）、《玉虹鑑真帖》、《玉虹鑑真續帖》、《國朝名人法帖》（圖74）等。著名書法家錢泳一生刻帖數十部，其中《經訓堂帖》（圖78）、《清愛堂帖》、《寫經堂帖》、《秦郵帖》（圖100）、《吳興帖》都是刻帖中的精品。清後期，雖然朝政頹壞，國勢日微，但檢點刻帖，仍不乏精品。道光年間潘仕成所刻《海山仙館帖》（圖122）、伍葆恆所刻《南雪齋藏真》（圖124），光緒年間陸心源所刻《穰梨館歷代名人法書》、楊守敬所刻《鄰蘇園法帖》（圖131）等，皆可稱晚清刻帖之精華。

從刻帖的地域看，康乾時，江浙兩地仍為刻帖的中心。本書著錄之清帖多為該地區輯刻，不再贅述。乾隆以後廣東刻帖勃然興起，當地的富商巨賈，紛紛附庸風雅，結交文士，蒐求法書，競相摹傳。其中著名者有吳榮光《筠青館法帖》（圖112）六卷、廖姓《觀海堂蘇帖》（圖118）一卷、潘仕成《海山仙館藏真》（圖122）十六卷、葉應暘《耕霞溪館法帖》（圖123）四卷、潘正煒《聽颿樓法帖》六卷、伍葆恆《澂觀閣摹古帖》四卷、《南雪齋藏真》（圖124）十二卷、孔廣陶《岳雪樓鑒真法帖》（圖128）等。

經過一千年的發展，刻帖已形成了獨立而完整的系統，帖學也成為一門專業的學科，有着專業的名詞和概念，為方便讀者鑒賞閱讀，特於編撰之際，作簡單說明。

（一）帖名：帖有名，置於開卷之首，多以隸書或篆書寫。但宋代刻帖多不標帖名，因時人習稱而得名。如淳化帖、大觀帖都以刻帖時之年號而得名。如絳帖、汝帖、潭帖則都是以刻帖的地點而得名。此外，以刻帖主人的齋堂號命名者最為普遍，如閱古堂帖（韓侂冑）、寶賢堂帖（朱奇源）、東書堂帖（朱有燉）、戲鴻堂帖（董其昌）、停雲館帖（文徵明）、真賞齋帖（華夏）等等。

（二）卷次：一般而言，帖分卷次，或上、中、下；或一、二、三、四；或子、丑、寅、卯，多標於帖名之下，也有不標卷數者，較少見。特別要指出的是，一部帖通常會裱為若干冊，每冊習慣也稱為一卷，實際上與刻帖時所分的卷次不同。有刻帖結束若干年後，繼續再刻者，稱該帖的續刻，三刻。

（三）標題：帖中標題分兩級，卷標題和篇名標題。例如《淳化閣帖》十卷標題如下：歷代帝王法帖第一，歷代名臣法帖第二，歷代名臣法帖第三，諸家古法帖第四，諸家古法帖第五，法帖第六王羲之書，法帖第七王羲之書二，法帖第八王羲之書三，法帖第九晉王獻之一，法帖第十晉王獻之二。這類標題是標書家，不標篇名，凡淳化閣系統的帖和在淳化閣基礎上增刪之帖其標題大體如此。

還有一種標題形式，如《汝帖》十二卷，其標題如下：三代金石文八種汝刻一，秦漢三國書十五種汝刻二，晉宋齊梁陳五朝帝王書三十行汝刻三，魏晉九人書四十八行汝刻四，晉度江三家十七帖四十八行汝刻五，二王帖並洛神賦汝刻六，南朝十臣書汝刻七，北朝胡晉十二人書汝刻八，唐三朝帝后書汝刻九，唐歐虞褚薛書汝刻十，唐六臣書汝刻十一，唐訖五代諸國七人書二百六字汝刻十二。這類標題不在卷首而在卷尾。標題內含時代、書人、品類、篇數、行數、字數等成分，情況不一。

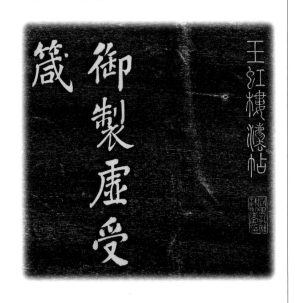

刻帖中大部分帖都不標出篇名，只有少數名篇才標名，如「蘭亭序」，再如被統稱為「晉唐小楷」當中的《樂毅論》、《曹娥碑》、《洛神賦十三行》、《東方朔畫贊》等等。詩文則要有原題的篇名。刻帖中數量最多的是尺牘，尺牘本無篇名，在帖書中往往取尺牘中最初二字或者文中較重要的兩個字定名，如王羲之的《上虞帖》、《王略帖》，虞世南的《左腳帖》、《積時帖》等，皆源於此。

（四）刻款：《淳化閣帖》各卷卷末有款「淳化三年壬辰歲十一月六日奉聖旨摹勒上石」。《真賞齋》卷末刻：「嘉靖改元春正月既望真賞齋摹勒上石，長州章簡父鐫」。此皆刻款，以示刻帖的時間和帖的主人。刻工師姓名一般用小字另行標出。

帖刻多卷，非一兩年能竣工。刻款表示的是開始，還是竣工，還是中間某個時刻，並不明確。長州文徵明刻《停雲館帖》十二卷，各卷尾年款不同，從嘉靖十六年春正月至三十九年夏四月，歷時二十三年。

（五）刻跋：指交待與刻帖相關情況的跋文。一般而言，帖之刻跋多在全帖末尾，也有在中間某一卷帖尾。署名有主持刻帖者本人，也有別人代言。如宋代王寀刻汝帖十二卷，在最後一卷末留下題跋申說刻帖緣由：「寀來汝郡年，吏民習其疏拙，不甚諉以事。閉閣蕭然，奉親之外，獨念棄日偶得三代而下訖於五季字書百家，冠以倉頡奇古，篆籀隸草真行之法略具，用十二石刻置坐嘯堂壁。其論世正名於治亂之際，君子小人之分每致意焉。識者謂之筆史，蓋使小學家流因以博古知義，不特區區近筆硯而已。大觀三年八月上丁，敷陽王寀記。」

四、刻帖之考鑒

法帖的用處主要是臨池習書，這是眾所周知的。此處想討論一個問題：帖的好壞取決於甚麼？這可以從兩方面來看。

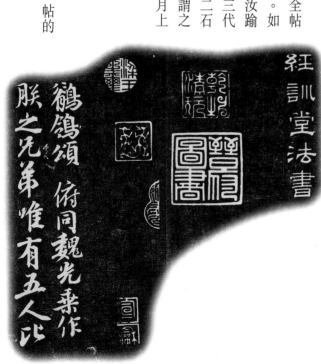

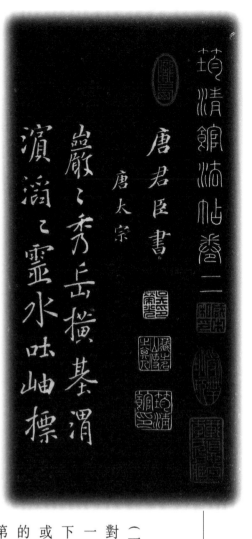

（一）書法之優劣

對於刻帖來說，好的書法最重要，這有賴於三個因素。第一，刻帖時依據的底本是否可靠，書法好不好。幾乎流傳下來的每種古法帖都有若干本子，或是原跡，或古摹本，或石本。第二，入帖前必須慎重選取好的本子，這是至為要緊的。第三，拓工技術要嫻熟精良，可以達到鉤魂攝魄的境地。三者結合才能使書法精彩動人，缺一不可。

（二）辨別是原刻還是翻刻，甚至是偽本。

此事需從兩方面入手：第一，找到可信的原刻本仔細校對，若確定為原刻，還有孰早孰晚的問題。早本完好，晚本則損、泐較多。如果帖的原石仍在，就多了一重可信的證據。第二，查閱有關文獻，看情況是否符合前人相關的著錄和記載，帖後的題跋也十分重要。翻刻本是依照原帖拓本摹刻出另外一本，名帖往往有翻刻。翻刻精細者近乎原刻本，尚有價值，翻刻粗劣者面目全非。宋帖傳本罕見，翻刻佳本仍足珍視。偽刻本一般有兩種情況：一種是將甲帖改頭換面作乙帖，如把標題、刻款移花接木充作別帖。另一種是古帖早已失傳，帖賈據一些記載杜撰拼湊出另一古帖。但當原帖一旦出現，便被揭穿。

於此特舉《松桂堂帖》考辨為例加以說明。一九九五年冬，日本人宇野雪村將碑帖若干遺贈故宮，內有米芾書殘帖一冊。此冊墨紙三十二開，字行很高，前後有附頁，刻手精良，紙墨淳雅，經摺裝，為明前舊物。〔註三〕封面題籤「宋拓寶晉齋帖 雪村題」。前附頁存舊籤：「宋米芾帖」，明王鐸題。另一：「宋名賢帖」，無款。再有成親王永瑆觀款一條。後附頁存光緒年間翁同龢跋兩則。帖內收藏印有：「明蠹臺袁伯應家藏圖書」、「宋名賢帖」、「均齋收藏」、「翁同龢印」等，說明此帖明清時曾被袁樞、翁同龢等收藏。帖的內容順序如下：

篆書「寶晉天下第一法書」八字；米芾篆書「寶晉齋」三字，米友仁跋；米芾書「海岳」二字，米友仁跋，米巨容跋；謝安書八月五日帖；王羲之書王略帖，米巨容跋；王獻之書十二月割至帖，米巨容跋；米芾書登北山之字，米巨容跋；米芾書淨名齋記，米友仁題；米芾書七律一首（「山晚煙樓樹」）及題記，米友仁跋；米芾書蔣延祖夫人錢氏墓誌，向子諲跋，米巨容跋；

20

米芾書參賦，米友仁跋，米巨容跋。

前賢為帖起了三個不同的名稱，表明帖名難以確定。那麼，究竟是甚麼帖呢？道光、咸豐年間帖學家程文榮（字蘭川）的《南村帖考》記載過《松桂堂帖》一事：『程得到米芾書殘帖二十一頁，然無標題。其中「功名」、「董源」、「淮南」三帖後都刻有米芾重孫米巨容跋。此帖字行極高，刻工也好，是明末涿州馮銓舊物，有張照題記。過去程還見過米芾《禱雨靈驗詩》，後面巨容跋講：「歲在戊申，備員廬山倉掾，文簡曹公再世孫尊民出示先南宮《禱雨靈驗詩》墨跡，百拜敬觀，因囑石松桂堂，與好事者共之。」又其跋《墨莊帖》云：「用入寶晉齋以永其傳。」據此知皆南宮書跡而刻於廬山之松桂堂也。〔註四〕由此，程文榮遂稱所得二十一頁米帖為《松桂堂帖》。

故宮的三十二開殘帖後面有翁同龢光緒元年（一八七五）題跋：「是帖不見前人著錄，近人程蘭川《南村帖考》謂：『藏有二十一頁乃涿州馮文安故物，張文敏題記者。』內有《禱雨詩》，巨容跋云：『備員廬山倉掾，因囑石松桂堂，與好事者共之逐日，為《松桂堂帖》。』又謂：『覃溪先生《復初齋集》所稱《英光堂帖》五冊中《催租》、《墨莊》二帖無倦翁跋而有巨容跋。及《浯溪銘》、《呂表民帖》有溫革跋者必皆巨容同時所刻，後人誤裝入《英光堂帖》耳。』又硤山蔣氏有《相義錄》云云。南村所考如此，然終究不知是帖何名，共若干卷也。光緒九年余浮海北行，候風滬上。書賈凌雲閣某姓以是冊求售。開卷爛然，定為宋拓。乃割五十金得之滬上。」

可以看出，翁同龢的印象是「開卷爛然，定為宋拓」。因帖後多有巨容跋，於是將它與程氏講的松桂堂帖帖聯繫起來。但此帖內容與程講的二十一頁均不同，故翁氏仍存「終究不知是帖何名，共若干卷」的疑問。

一九九五年此帖歸故宮後，啟功甚看重，借回賞析、推敲。歸還之時，於帖後添寫了一篇題跋，曰：「此米友仁孫巨容刻其曾祖所寶晉賢法書與夫溪堂手澤一冊，即謂《松桂堂帖》者也。《松桂堂帖》之名見於近世程氏《南村帖考》。然程氏

僅著錄畸零二十餘頁，今亦不得而見。此本實其首冊。自『寶晉齋』額，『海岳』榜字、謝安及義、獻三帖，容跋稱摹自石本。以下米老各帖，俱不見他刻，是可寶也！功昔得《淮山雜詠》殘碑拓本，書五律數首，與此帖所刻皆在英光集外。又得王虛舟臨《相義錄》一卷，乃米老起草之文，亦不見集中。帖刻不但米書可喜，其文辭並足輯佚焉。昔年，琉璃廠張彥生曾語功曰：『《松桂堂帖》目錄幸已得見』。不知錄有副本否也？一九九六年一月廿八日』。

啟功先生明確肯定殘帖就是《松桂堂帖》，根據《南村帖考》應有如下理由：（一）宋刻米帖。（二）字行極高。（三）帖後有巨容跋。（四）帖首有「寶晉齋」額，「海岳」榜字，謝安及義、獻三帖。巨容跋稱摹自石刻。又《南村帖考》載巨容跋《墨莊帖》云：「用入寶晉齋以永其傳」。兩方面相符合。因此，啟功稱「此本實其首冊」。

於是，這本米帖就被定為《松桂堂帖》，今二十一頁本不知在何處，鑒帖不易。至於《松桂堂帖》共定有幾卷，仍有待以後的發現、考證了。

五、本書編撰體例

前文已概述刻帖釋義、源流、編排及考鑒等帖學內容，篇幅所限，不再深入。最後，簡單介紹一下本卷編撰體例。

（一）所選皆為具有很高書法價值和文獻價值的法帖原刻本，已無原刻本存世的宋代刻帖則酌收宋、明翻刻本。

（二）以叢帖為主，兼收少數單帖。由於單帖源流錯綜複雜，故僅收入若干具有代表性的宋拓本。

（三）每種刻帖著錄以下各項：a、帖名，即帖首標題；b、刻帖年代及拓本年代；c、主持刻帖者、編輯者、摹勒鐫刻

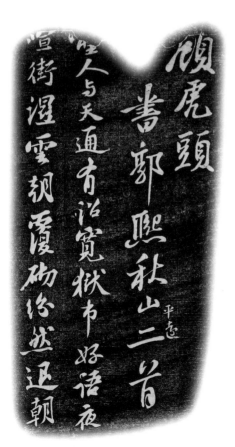

者；ｄ、帖的卷數、冊數及故宮存帖情況；ｅ、裝裱形式；ｆ、題跋、批註；ｇ、鑒藏印章（按：在帖中出現前後順序錄）；ｈ、同種帖的複本著錄從簡。

（四）簡要介紹各帖損、泐、裂、缺等考據情況，帖石編號情況。

（五）為方便讀者閱讀和賞鑒，除圖說會列出所選帖名、書家、時代外，圖片下亦會加註帖名。加註的原則為：ａ、只註帖名。ｂ、若一帖重複出現在多張圖片上，只註起始一張。ｃ、若一張圖片上出現多個帖，則只註本卷已選的帖，本卷未選的帖不註。

（六）全書分為四編：第一編 宋代叢帖；第二編 宋代單帖；第三編 明代刻帖；第四編 清代刻帖。

有鑒於容庚《叢帖目》錄目詳盡，該書又十分流行，此處就不再將《叢帖目》所收帖目再作羅列。《叢帖目》未收之帖或帖名雖同但帖目差異頗大者，方將帖目錄出。

遵循以上編選原則，本卷只選收了院藏刻帖一百三十七件（套），洵為精華，圖文並茂。於刻帖的研究、學習都將起到相當重要的作用。當然，編撰匆忙，其中疏漏之處在所難免，尚有待方家批評指教。

註釋：

〔一〕 《宋會要輯稿・職官六》，中華書局一九五七年影印本。

〔二〕 容庚編《從帖目》第一冊，中華書局香港分局一九八〇年一月初版。

〔三〕 啟功、王靖憲編《中國法帖全集》第十二冊，湖北人民美術出版社二〇〇二年版。

〔四〕 程文榮《南村帖考》，學海出版社，一九七七年影印出版。

宋刻叢帖

Collected Engraved Calligraphic Specimens of Song Dynasty

宋刻淳化閣帖及明清翻刻本

Chun Hua Tower Collection of Calligraphy and Its Copybooks of Ming & Qing Dynasties

北宋淳化三年（九九二）宋太宗命王著甄選秘閣所藏歷代名人法書，摹刻成一部十卷叢帖，刻於河南開封宋內府，是為《淳化閣帖》。卷一為歷代帝王書，卷二、三、四為歷代名臣法帖，卷五為諸家古法帖，卷六、七、八為王羲之書，卷九、十為王獻之書。總計書法作者一百零二人，計四百餘帖。每卷卷末刻篆書款「淳化三年壬辰十一月六日奉旨模勒上石」。這是石刻本，同時還有木刻本。大臣初登二府，詔以一本賜之。歲久版毀，公家私家轉相傳摹，翻刻不絕。

（一）宋懋勤殿本

宋拓十卷，底、面包天華錦，封面有駝色皮紙題籤：「淳化閣帖卷一」等。鈐「乾隆御覽之寶」、「懋勤殿鑒定章」。第一卷夾有黃紙籤條，正書「宋拓淳化閣帖一匣十冊上等」十二字。因久藏內府，外人難見，罕有提及。帖中不見其他印章、題識。此本與上海博物館藏明潘祖純跋本同石所出，其宋刻原石尚存浙江省圖書館。

（二）明潘允諒刻本

上海潘允亮刻於萬曆十年（一五八二），即五石山房本。第一卷首開刻「賈似道」印、「悅生」葫蘆印，十卷末刻「長」字印，《敬祖帖》末刻「齊周密印章」。刻元至正二十五年（一三六五）周厚跋。院存明拓本一部。鈐「乾隆御覽之寶」、「懋勤殿鑒定章」。

（三）明顧從義刻本

上海顧從義刻於嘉靖四十五年（一五六六），又名玉泓館本。第一卷首開刻「賈似道印」、「悅生」印，十卷末刻「長」字印，「淳化三年」尾款上刻「齊周密印章」。又刻周厚、袁尚之、顧從義、文彭諸跋。潘、顧兩本，底本即元代周厚題跋本（其卷九今在上海圖書館，其餘九卷在美國弗利爾美術館），顧本稍肥。院藏初拓本一，有板刻帖目。張果舊藏。

（四）明肅府刻本

每卷尾「淳化三年」款後加刻「萬曆四十三年乙卯歲（一六一五）秋八月九日，草莽臣溫如玉張應召奉肅藩令旨重摹上石」隸書三行。還有張肅憲王書初拓沒有，順治十一年（一六五四）補石時添刻。存初拓一部。

（五）明「臣王著摸」本

每卷標題下加刻「臣王著摸」四字。為明時市坊所造。存兩部。一首卷殘本，部存有清宮舊藏的黃色籤條，註：「舊拓淳化一匣十冊次等」。鈐「乾隆御覽之寶」、「懋勤殿鑒定章」及偽印數方。

（六）明泉州刻本

此帖始刻於福建泉州，是宋或明記載分歧。石多裂紋、字較枯瘦。存明中晚期拓本一部（期間有用肅府本補配），泉州翻刻本一套及殘本兩卷。中晚期拓本木匣裝，有內籤二、一籤鈐「竹癡」印（為唐翰題）。拓本有唐翰題、張鳳翼、王稚登跋文。鈐「石墨希世」、「畢澗飛秘笈印」、「嘉興新豐鄉人唐翰題考藏印」、「畢澗飛氏藏」、「嘉興唐翰題觀」、「唐翰題審定」、「南園小隱」等印。

（七）清費甲鑄刻本

是為肅府本重刻本，卷末有「順治三年丙戌（一六四六）長至月關中費甲鑄重摹上石」款。另刪去王鐸跋。拓本存一部。

（八）清《欽定重刻淳化閣帖》

乾隆三十四年（一七六九）據畢士安本刻，乾隆三十六（一七七一）年竣工，改變原帖次序，草書加刻釋文。初拓若干部，院存三十三部。由紫檀、楸木、楠木等木料製作封面，封面帖名嵌螺鈿或銅鍍金字，裝潢精美。是本鈐「乾隆御覽之寶」、「避暑山莊印」。刻石存圓明園，咸豐年毀。這部《閣帖》摹勒上石時的底稿至今仍存，油紙朱筆雙鈎摹寫，以此上石。帖刻之後，再濃墨廓填，裝裱成冊。後附入乾隆題跋和《淳化軒記》兩篇。

（一）懋勤殿本匣

宋搨淳化閣帖一匣十冊上等

（一）懋勤殿本　黃紙籤條

3

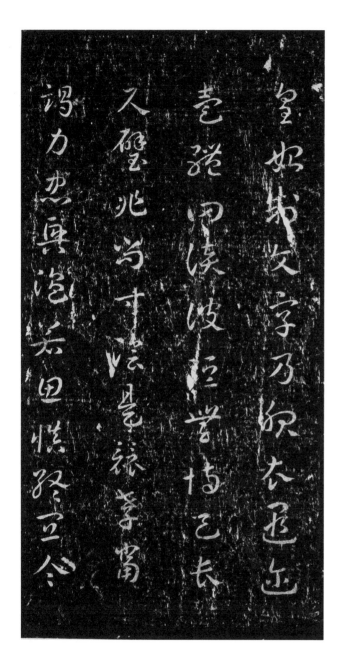

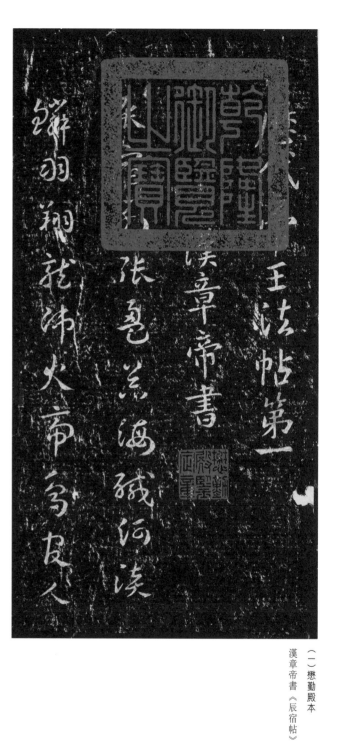

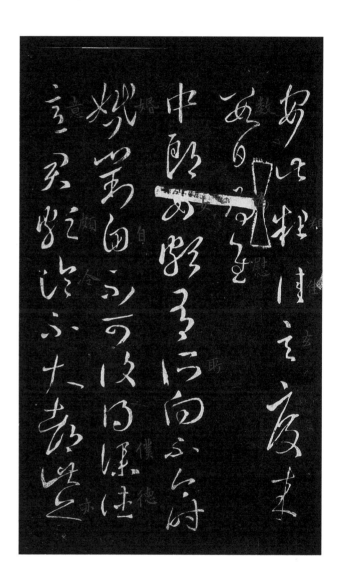

（二）潘刻本　卷九　王獻之書《阮新婦帖》上的銀錠紋

（二）潘刻本　卷九　王獻之書《鵝還帖》上的銀錠紋

歷代帝王法帖第一

漢章帝書

辰宿列張亀毛花海鹹河淡

鱗羽翔龍師火帝鳥良人

皇始制文字乃服衣裳推乙長

吉瑞田俊波極學梅乙長

又聖兆淘寸溪豈慈孝當

詔力表兵泡笑田憶終互令

學傳毫仕操殊泛汉郡巳之

余岑昔而淡浮渇充柔埃

與之

晉武帝書

右祕閣舊帖十卷余得之龍江金氏得之
吳門鄧氏得之草窻周家公謹蓋賈相
似道家故物也余性喜書所蓄古帖有二
本此其一乃碧瀾趙公所藏也經營
廿餘秊然後兩帖始合於一把玩未久趙帖
被好事有力者持之而去余至今猶追思之
不可得矣然以兹帖遠甚其卷首多殘缺
又不若兹帖之完美也嘗間此物品移
勝而楮不逮甚卷首多墨校之趙帖固差
人若斯帖者豈非移人之尤者乎余雖
蔫好而秘藏之改恐酷好如我者復龍之

淳化三年壬辰歲十一月

奉聖旨摹勒上石

而去故著其閱應之自于斯帖之陰以見吾
得之雖庶幾後人於覽於我者必易
失也至正廿五年冗集乙己七月既望縉雲
周厚以戴跋
余

嘉靖壬午歲正月

十卷共計一百五十五葉吳郡袁氏珍玩
銀錠紋前後五十七處

宋太宗淳化間出御藏歷代真蹟命侍書王著摹勒
禁內曰閣帖拨馬傳慶趙希鵠所記云刻用婊木板既而
有裂紋以銀錠櫻之拓用澄心堂紙李廷珪墨大臣登兩
府者方得賜其後亦一不復賜是以傳世者絶少大觀時以王
著四摹舛訛重刻之曰太清樓帖淳熙時閣本既難
得因重摹之謂之曰修內司帖其餘如東庫本藏魚堂本北方
別本武岡新舊本福清烏鎮蓝州資州泉州長沙黔江諸
本支流既繁訛失援余之所及觀者太清樓修內司
藏魚堂耳然手有小失帙六殘毀晚獲泉州本精好可喜
其間六不無訛繆其第五卷智果叙書至索靖遂缺半卷

世代綿邈無從可考余既深好旁求積歲種見其本於表
尚之聚家十卷俱全而紙墨精良銀紋宛在元周以藏叙其
傳授來歷為賈相故物真祖帖也方在寶祕不能亢至遇
潘寅叔允諒購得之以示余既欣幸再逢東勝欣幸乃遂
重摹上石首尾四歲造於有成較之諸本似覺差勝舉
自淳化去今五六百祀一旦後還舊觀私用為快題示
同好以諒余之苦心云時嘉靖丙寅季冬朔日也
東海顧從義識

淳化閣帖其詳備載南村輟耕錄柱當
時已難得況今日零零余白嘗止見兩本
其一在蕩口華氏所關余弟十卷其一卽
此本也皆有銀錠櫻痕可証此卽所盛
傳泉州本相去遠甚吾友孫志周博加
考索證贍此本蓋冊恨其所聞吳汝綸久有此
其取作釋文考異其間點畫結構稍有
訛舛必為之注釋然应未得見此本擺
志一旦從潘民皆揣凡閱甲申始官府
帙六可以為難吳然俾淳化祖刻遷流

8

人間不亦快哉有志書學者得此尉它
帖可以盡廢吳余亦嘗効勞其中因書
卷末以識之者則吳人吳鼎也
隆慶元年甲月朔長洲文彭書

王泓館重摹淳化閣帖其石一半尚留京師不可多得近見吳中市人將此
本糊木板上又重刻二種既濟舊濫惡拓亦重紙取近捷況木易於翻勁其
工一日可拓二三部石本四五日方拓一部若遇陰雨即以為價直何太懸絕難分真偽今以
自不同四方大雅自有真賞恐不知者以為價直何太懸絕難分真偽今以
逐卷殘駁考証開具疋後又以五色印為記隆慶二年秋八月望日識

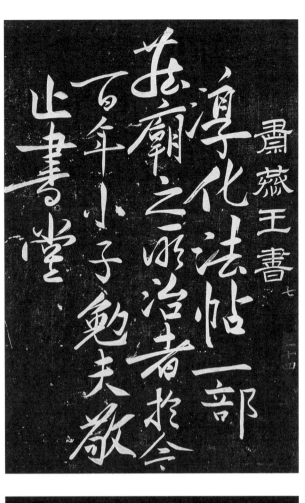

肅藏王書

淳化法帖一部
莊廟之所治者於今
百千小子勉夫敬
止書堂

淳化之本王辰歲十一
囙宍日半南
囙正日標勒上石
萬曆四十三年乙卯歲穀八月
九日卅莘臣溫如玉張應召摹
肅藩令旨重摹上石

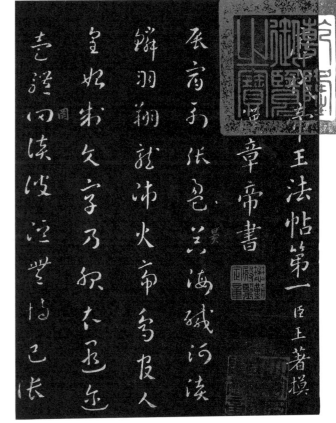

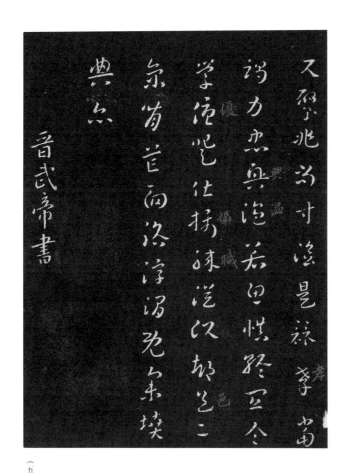

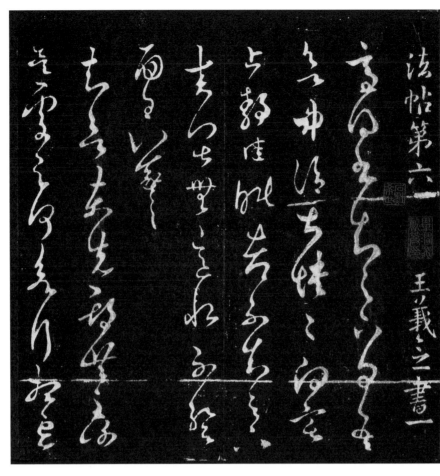

（六）明泉州本　卷六　王羲之書《適得書帖》

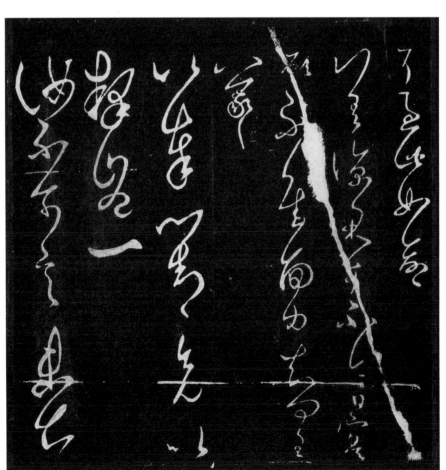

（六）明泉州本　卷六　王羲之書《差涼帖》、《奉對帖》

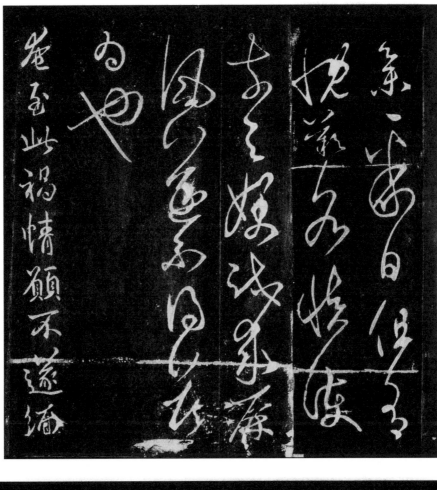

（六）明泉州本　卷六　王羲之書《汝不帖》

（八）欽定重刻本　卷一　夏后氏大禹書《出令帖》、漢章帝書《辰宿帖》

欽定重刻淳化閣帖第一

歷代帝王法帖

夏后氏大禹書

出令舜子呈紀齊
春其尚節化

後漢章帝書
辰宿列張盈昃海鹹河淡
鱗羽翔龍師火帝鳥官人
皇始制文字乃服衣遐邇
皇妩弟文字乃积本远丘
壹體囷談彼短無恃己長
盍嶁回渎没洹些悋怀己长

漳水寺季王后歲十盡

回穴日半南

罳昏鞸勤上后

宋刻《絳帖》

Jiang Collection of Calligraphy

吳榮光舊藏本　出於明末涿州馮銓家

二十卷　錦面　白紙挖鑲裱　蝴蝶裝

北宋皇祐、嘉祐年間（一〇四九—一〇六三）潘師旦摹勒，因刻於山西絳州，故名。帖以《淳化閣帖》為基礎增減而成。全帖二十卷亦無年款。卷末亦無年款。全帖二十卷，分上十卷和下十卷。據宋人趙希鵠《洞天清祿集》記載，潘氏去世後，「二子析之為二。長者負官錢，沒入上十卷於絳州，絳守重摹下十卷足之。幼者復重摹上十卷，亦足成一部。於是絳州有公、私二本。靖康兵火，石並不存。」其中，公本又稱「東庫本」。又據宋人曹士冕《法帖譜系》記載，東庫本「逐卷逐段各分字號」，以「日月光天德，山河壯帝居。太平何以報，願上登封書」為別。可見，「日」、「月」等二十字為東庫本所特有。《絳帖》的翻刻本眾多，除公、私二本外，還有「亮」字不全本、武岡本、福清本、烏鎮本、彭州本、資州本等。

此帖每兩卷合裱成一冊，共十冊。帖存「光」、「天」、「太」、「平」、「何」、「報」、「願」、「上」、「登」、「封」、「書」等十一個字。根據吳榮光在每卷鑲邊上的批註，前十卷的三至七卷，與第九卷前半以及第十卷中一、三、七卷均為原石本，其餘為東庫本。另據我院對此部《絳帖》與《淳化閣帖》及費甲鑄本《淳化閣帖》的校對，前一、二卷係用泉州本《淳化閣帖》補配而成。此帖吳榮光於鑲邊批註甚多，有吳榮光、翁方綱、成親王、林則徐、何紹基、潘仕成、羅天池等人題跋。題跋、鈐印詳見附錄，帖目見容庚《叢帖目》。

另存宋拓《絳帖》殘本兩部。一部為方一軒舊藏，四卷，合裝成兩冊，前九、十兩卷為一冊，後七、八兩卷為一冊；內有羅惇㦊、陶北溟題籤，孫承澤、容庚題跋。另一部為劉鐵雲舊藏，一冊，為前

十卷殘本，內有楊士聰、劉鐵雲、寶熙題籤，楊士聰、董其昌、陳道、顧夢遊等人題跋及黃晉良觀款。

本卷選錄：晉王獻之《舍內帖》；王獻之《阿姑帖》刻款；宋太宗《寄張祐詩帖》。

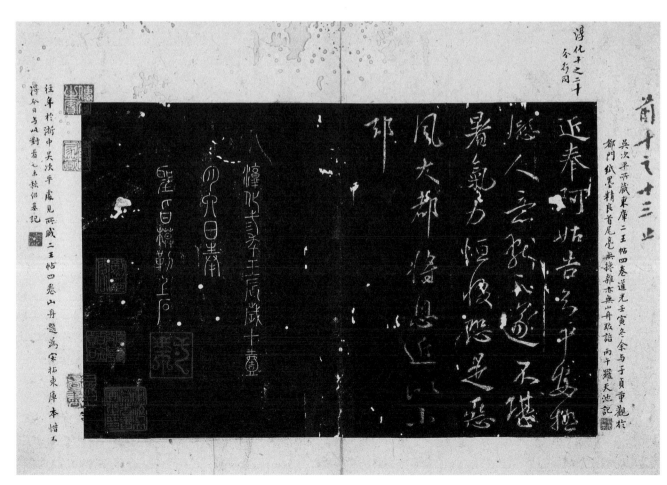

法帖第九　晉王獻之三

淳化十三　廿一行行同

淳化十三之廿三　四字斑古損　進字𥙿作同　分行同

散字候沒

上字候一

居字損方

淳化十之廿三　三分行同

淳化十之二十　分行同

葡十之廿三止

此冊後二三馬的是東庫拓

太宗皇帝之書第一

太宗皇帝書

寄張祜

百歲中來

寄張祜帖

翁方綱跋

穎川劉公戩識小錦雲綵帖本馮涿鹿兩藏凡二十卷今歸於孫北海每幅有一軒二字印方廣尺二許元初方一軒也押裝池有三城王圖書印六間有無此二印紙皆橫簾撲手尤精相傳明內府此數部皆不全馮涿鹿撰取合為此世宗書為帖二仍存淳化舊題審其後十卷自宗太宗書為帖二

王書皆割裂大令帖先偽按劉公戩識此帖之確搨孫退谷所記不及此明白故為錄為帖端攷絳帖者莫詳於姜白石絳帖平及曾陶齋法書譜系曾幼卿石刻鋪敘至近日絳人韓兩公霖攷絳帖攷則益不足徵彖白石之辯證於大令渡原委攷攷法書之原委自應於淳化大觀中詳之絳則有增有刪有前後攷易首尾接合錯互不同又有東庫本諸摹刻之不同攷絳本者當之據潘氏原石以訂證東庫本新絳本及諸摹刻之

派別原委不宜空渾賞析第修陳法書之原委也是以愚意以為白石絳帖平之編雖最著稱而不若陶齋幼卿之書有資益也然幼卿於此增丞刪所移易諸條尚有攷之未詳審者陶齋親見單炳文之辯證於大令渡面攷之特詳獨恨單氏辯證之書不傳於世耳若倉頡書倒錯一行或以其古篆人多易忽忽至於右軍追尋帖是山陰挺煙茏之蹟乃至割裂末後二行脫失一行脫失攷較於目內別出毀塞帖一條至有一帖內脫失三行脫失一字霞又雯第一卷衛夫人書後忽出大帥書一段評論右軍并援及懷素至不成文理退谷林諸先輩於此等處皆未嘗寓目又得謨為宋時翻刻而蘭入手在當日潘氏圍亭石墨一時韻勝井欄階砌隨豪雋勒石之重編為大觀備攷人之知人論世泰校史淳化及蔡京之重編大觀備攷後人之冊耶惟是攷絳帖者則不得詳校其原委精審其別

17

宋刻《武岡帖》

王世貞舊藏本　宋濃墨拓

十冊　木面　白紙挖鑲

Wu Gang Collection of Calligraphy
Song Dynasty rubbings in rich ink

書箱帖

王世貞認為此係好事者改裝的十卷《絳帖》。朱翼盦考證為宋刻《武岡帖》。據記載，《武岡帖》共二十卷，傳世拓本較少，其源為《絳帖》東庫本。有新、舊武岡之分，實則一石的先、後拓。新本經洗鑿多損誤，遜舊本遠甚。無刊刻時間，每冊按「日月光天德，山河壯帝居，太平何以報，願上登封書」編號排序，與東庫本《絳帖》同。此帖墨色深濃，紙張陳古，勾勒清勁，拓工精湛。雖多有殘頁，但卷四行間仍可見「光」、「天」等編號。朱翼盦考證甚詳，

其依據有段眼字號，卷九王大令書《復面帖》「面」字完整，有右轉本帖有寶熙題籤，王世貞、錢竹初、羅振玉、朱翼盦等跋文。鈐印見附錄。

本帖有寶熙題籤，王世貞、錢竹初、羅振玉、朱翼盦等跋文。鈐印見附錄。

本卷選錄庾元亮書《書箱帖》、庾翼書《故吏帖》。

今住無法摸者有

可稱付之亦冊拜

晉車騎將軍庾用墨書

故吏送事中郎庾翼察

軍事劉遜死罪白眜西盛

之硯今作之支牋扲

宋拓《大觀帖》

Collection of Calligraphy in Da Guan Period
Song Dynasty rubbings

（一） 南宋榷場本《大觀帖》

楊以增舊藏本

三冊　硬木嵌錦面　白紙鑲裱蝴蝶裝

宋徽宗趙佶在大觀三年（一一○九）詔依《淳化閣帖》重為摹刻，並出御府所藏墨跡更定《閣帖》中部分次序和錯誤，勾勒上石，刻成法帖十卷。每卷末刻「大觀三年正月一日奉聖旨摹勒上石」楷書二行，後稱《大觀帖》。拓本除賜大臣外，流傳極少。據記載，徽宗後來又將其與《元祐秘閣續帖》及孫過庭《書譜》、王羲之《十七帖》四種合成二十二卷，置於太清樓，總稱《太清樓帖》。

宋南渡，金人佔領開封，江北貨物過江南，須經換貨納稅之市場即榷場，此自榷場購得，故稱榷場本。是本楷書標題「歷代名臣法帖」，卷數被塗去；尾款二行「大觀三年正月一日奉聖旨摹勒上石」，存二、四、六、八、十卷之帖，帖目見《叢帖目》。

本帖前附頁有同治五年（一八六六）崇恩題跋（見附錄），有祁雋藻、崇恩、王拯、楊紹和、孫毓汶跋。外籤祁雋藻題，內籤文徵明題（未署名）。鈐印見附錄。

本卷選錄：晉王羲之《重熙帖》、《二謝帖》；晉王獻之《敬祖帖》；漢崔子玉《賢女帖》；漢張芝《冠軍帖》。

（二） 宋拓《大觀帖》

李宗瀚舊藏本　宋拓

三冊　樺木面　錦匣裝

匣上翁方綱隸書題籤：「大觀帖　臨川李氏靜娛室鑒定珍秘　淡墨宋拓第二、四、五卷　覃溪題」。帖面刻字並填綠色「大觀帖卷二　春湖藏　覃溪題」，內籤為李宗瀚書。淡墨橫向擦拓，字口清晰。

帖名楷書「歷代名臣法帖第二」等。每冊均有翁方綱書帖目及題跋數段，卷五有李宗瀚自題（見附錄）。帖目、鈐印見附錄。

本卷選錄：唐柳公權《榮示帖》、《十六日帖》、《辱問帖》。

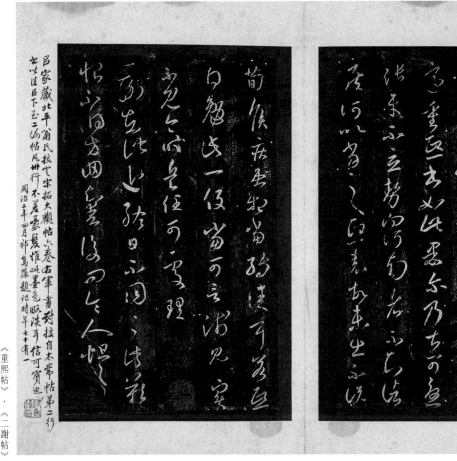

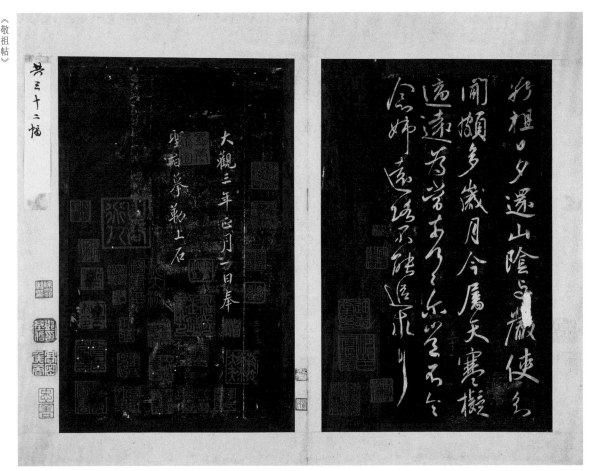

共三十二幅

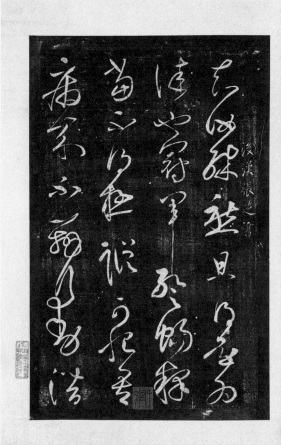
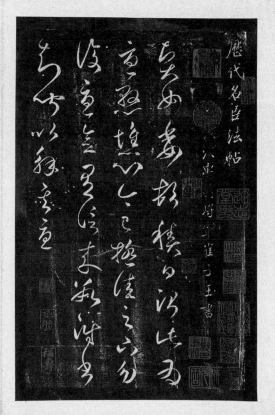

《賢女帖》、《冠軍帖》　崇恩題跋

宋拓太清樓帖殘本真迹　東郡楊氏家藏希世墨寶

22

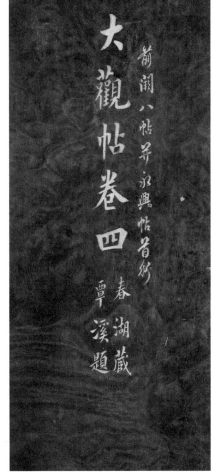

下情但多砂慎垂情以所要
懷荷難任僅省赤嘗前時寄
及三五而以狀衰疾倂是疹
忠不具 公權 狀白
至十六日專到崇賢惟昭察謹狀十五
日公權狀
厚問卻至及碑本兼
塵畢逝逝但保及
側因見趙張如靈畢
之說為緣飾也甚甚
不具了樗里
大觀三年正月一日奉
望百拜勒上石

大觀帖第五卷

辛未端陽前余得此大觀帖
二四五凡三卷並南田蕉林書屋
圖於陳君崑瑜乃正定梁家故物覃溪先生據貪州跋語知
此為貪州所藏五卷之三正是淡墨本帖內有貪州及華中甫印
記流傳可云有緒昔人謂大觀模勒精於淳化亞真蹟一等觀此真
本益信殘煤斷楮爺如麟鳳今收藏家動輒稱全帙者存而不
論可矣 庚辰暮春之初靜娛室居士李宗瀚題記

大觀帖卷四
前闕八帖等永興帖首行
春湖藏
覃溪題

宋刻《汝帖》

翁方綱舊藏本　宋濃墨拓

六冊（每兩卷為一冊）　木面　白紙挖鑲蝴蝶裝

Ru Collection of Calligraphy
Song Dynasty rubbings in rich ink

北宋汝州太守王寀於大觀三年（一一〇九）八月刻於南河汝州，共十二卷。內容部分取自《淳化閣帖》、《絳帖》等，又集三代金石銘刻，託名為某人書收入帖中。清順治七年（一六五〇），巡道范次祖夏置案間凡四月許，因記歲月於紙尾。康熙五十有九年歲，星承祖搜得，移置道署，並增刻二卷，內容係范氏、許文秀等購帖記等。此時石已剝泐，今石仍在。《汝帖》另有畢瀧舊藏本、顧正誼舊藏本等多個版本，形制略異，內容皆同。

是帖所傳宋拓極少，此部曾經程荔江、翁方綱等收藏，內有翁方綱考跋。木面刻「汝帖」二字並翁大年刻題一段。此帖卷一第三帖標題「商器款識」，第四帖「周（七三三）周銓題。此帖卷一第三帖標題「商器款識」，第四帖「周器款識」等字完好，明拓有損。是帖楷書刻目，帖除個別標目缺失外，基本完整。細目見《叢帖目》卷一。

另有《汝帖》三種，一為錦面，二冊。明代濃墨拓，黑紙邊托裱，經摺裝。題籤二：畢瀧、無名氏。帖前刻楷書目錄。拓本鈐「畢瀧」、「畢瀧鑒賞」、「畢澗飛秘籍印」、「元功之章」、「廣堪齋主」、「王澍印」、「石渠寶笈」、「寶笈三編」、「嘉慶鑒賞」、「三希堂精鑒璽」、「宜子孫」、「嘉慶御覽之寶」、「王樹堂金氏珍藏圖書」等印。王澍題跋一段：「若林曾觀」、「錫山秦氏舊藏」，為文待詔故物。題籤猶待詔遺墨也。近來汝帖宋本，石面已平，無復形似，此本雖亦已少刓，然

附題跋一冊，有容庚、翁方綱、桂馥、程晉芳、張伯英等跋文。另有鈐印，詳見附錄。

字裏行間精神故在，紙亦隔麻，真古拓也。余從南沙先生借觀，自春祖夏置案間凡四月許，因記歲月於紙尾。康熙五十有九年歲，星次庚子秋七月八日，良常山下人王澍書於京師宣武以西寓齋。」另一套為楠木面，六冊裝。白紙挖鑲，剪方蝴蝶裝，明代濃墨拓。鈐印：「顧文鈇雲林水硯齋藏」、「蘆汀鑒定」、「恭親王章」、「正誼書屋珍藏圖書」、「長洲顧氏珍藏」、「懷永堂」。此外另有一套亦明拓，木面，六冊裝。濃墨拓，白綾鑲裱蝴蝶裝。鈐印：「古香閣印」。

本卷選錄：《詛楚文》。

巫咸朝那詛楚文

右秦漢三國刻
五種汝刻二

魏梁鵠　吳皇象
蔡邕　諸葛孔明
張芝　崔瑗　宋資石戩
漢西京篆刻　章草
秦刻泰山　李斯程邈

詛楚文

宋刻《松桂堂帖》

袁賦誠舊藏本　宋拓殘本

錦面　托裱　經摺裝

Song Gui Hall Collection of Calligraphy (remnant edition)
Song Dynasty rubbings

南宋淳熙年間米巨容所刻，卷數不詳。封面有宇野雪村題籤，前附頁有明王鐸題籤及清成親王永瑆觀款一條。

此帖首刻「寶晉天下第一法書」篆書一行，米芾篆書「寶晉齋」和行書「海岳」二字。後有光緒元年（一八七五）翁同龢跋，提到「米巨容刻《松桂堂帖》」，又說「究不知是帖何名」，並考袁賦誠其人。另有一九九六年啟功跋，云：「此米友仁孫巨容刻其曾祖所寶晉賢法書與夫溪堂手澤一冊，即所謂《松桂堂帖》者也。《松桂堂帖》之名見於近世程氏《南村帖考》。然程氏僅著錄畸零二十餘頁，今亦不得而見。此本實其首冊。」鈐：「明蠹臺袁伯應家藏圖書」、「袁賦誠印」、「蕉林」、「均齋殘藏」、「翁同龢印」、「紫芝白龜之室」、「玄美藏寶」等印。

本卷選錄：宋米芾所書「海岳」《淨名齋記》及米友仁刻跋、啟功題跋。

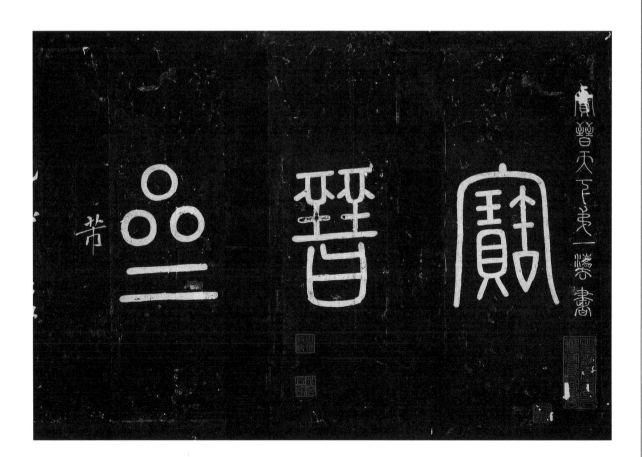

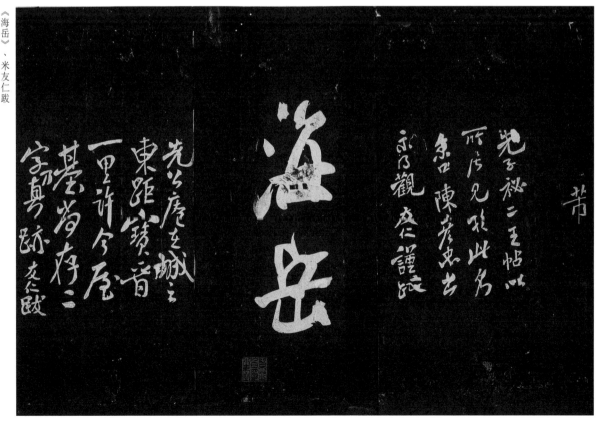

此米友仁孫臣容刻其曾祖所寶晉賢法書与寶晉齋
手序一冊即所謂松桂堂帖者中松桂堂之名見於
近世程氏南村帖考然程氏僅著錄晴零二十餘真今
六不得而見此本實冬首冊目寶晉齋所題海岳榜字
謝安及義祉三帖容跋稱華自石本以下米老名帖但
不見仲刻毛子晉中功書序淮山雜詠殘研拓本中
五得教首之此帖所刻皆主英光集刻又序王寶每於

相義錄一卷乃米老起草之文六不見集中帖刻不但
米元子喜歪文翰盞足糧供著手孫獨廠杜甍
生先生曾語功日松桂堂帖目錄幸己得見不起錄
有副本吾中
乙元一九九六年元月廿六日啟功識

啟功跋文

共三一頁三十一種

《海岳》、米友仁跋

芾

先子秘二王帖以
所藏見於此為
東白陳著當去
示乃觀 盞仁謹跋

海岳

先公庵居城之
東距八鏡音
一里許今居
基為存二
字並真
跡 友仁跋

27

寶勢珠捧于俎長山異氣龍

直鼓于天晨曦垂虹時媚于左

長庚纖月華其右千林霜

聳万頜雪餛春辩于西郭而秋

留于南嵩者惟与净石夫天

下佳山水固多之在東南則枕

以湖山障其境洪則西山宴其

望潭以岳樓麓周其區为一山

也而望雨䩌逮寢荒迤遷矣

周羽皇之歟者有之久矣夫

亦沃京三潴也群山引領而趨

百川匯流而趨北既潴既淵

東且列且驅各群多醒也吾

齋乃在井之中率天之旁

右卷而一揜高此其所以浮山

如線大積南天下隊也其㢟

宋刻《羣玉堂帖》

Qun Yu Hall Collection of Calligraphy
Song Dynasty rubbings

（一）宋刻《羣玉堂帖》

吳榮光舊藏本

一冊　錦面　白紙挖鑲　蝴蝶裝

此帖原名《閱古堂帖》，原刻十卷，歷代各家書。原為南宋宰相韓侂冑輯刻，開禧年間，韓以死罪籍沒，乃易名《羣玉堂帖》。諸家記載皆無完整帖目，《叢帖目》卷一有帖目，係據宋《中興館閣續錄》補充清孔繼涑刻《古園摹古帖》等而成，有遺漏。拓本存帖見附錄。

此帖刻手精妙，能盡筆法，惜無完本流傳。該冊係殘本集裝，氈蠟得宜，古香滿紙。冊前有明益王題「晉唐遺跡」四字，帖內有吳榮光、翁方綱、王存善等跋及陳其錕觀款。後附吳榮光朱筆摹本懷素千字文。關於此摹本，吳榮光跋文有交代：「道光丁酉（道光十七年）正月有七日摸訖，以宋拓正本校勘無訛，吉見齋記。伯榮」。

本卷選錄：宋蔡襄《綠沙如雪》、宋石曼卿《籌筆驛詩》。

（二）宋刻《羣玉堂帖》

姚鵬圖舊藏本

二冊　織錦面　經摺裝

帖後有姚鵬圖題跋數段。姚氏題曰：「蔣生沐覆本帖尾無字印三方，其說良然。此本二印明晰，最上小方印墨痕刷重模糊微可辨。宋代刻帖大都木質，此帖亦似版本，非石

也。古鳳記」。姚鵬圖題抄錄曾宏父、王虛舟、孫承澤等人論述數段並自跋（略）。帖目、鈐印見附錄。

本卷選錄：宋米芾《學書帖》。

（一）《綠沙如雪》

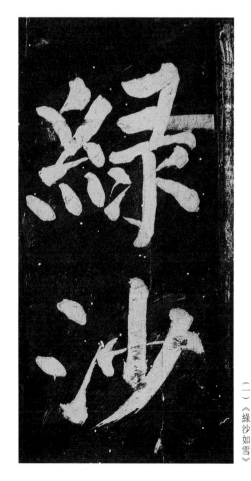

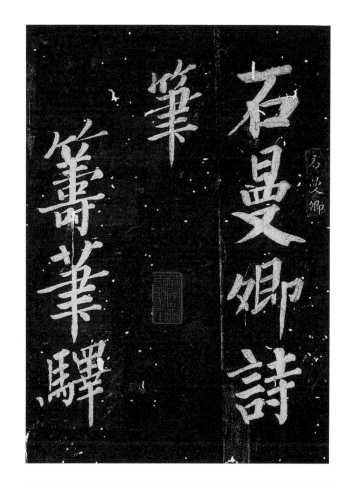

石曼卿詩
筆
籌筆驛

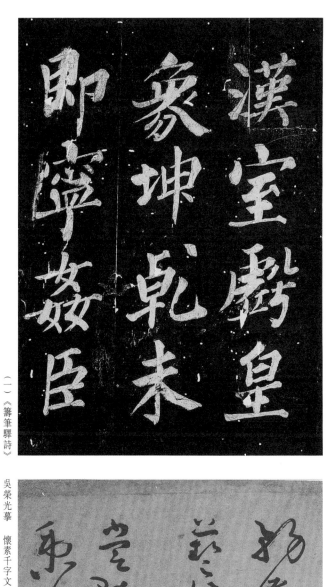

漢室屭皇
篆坤乾未
即寧姦臣

31

羣玉堂石曼卿帖

此羣玉堂末卷殘拓本鐫刻極工
曼卿書用顏法也於予見甚廟
种放詩石曼卿題更朦扵此
曼卿以詩名在仁宗寶元間此詩自

署戊寅是寶元元年其後朱節
庚又刻此詩於四明顧事見菫
浦筆記在此明年已卯也
曼卿籌筆驛詩最著稱甚云歷奏蔵遂
逐搨易釋文逖：毅寶也其字或作僿逵之六訓

宗四明郡節度推官廳事刻籌筆驛詩之後一百六十年慶元
已未泮人趙邲師夏渡刻曼卿古松詩朮廳事
古松　直氣森森感屋鹽鐵衣生澀鱗乾影搖千尺龍蛇動聲
撼半天風而寒蒼蘚靜綠聯石上綠蘿高附入雲端報言帝室掄
才者便作明堂一柱看　石延年
此墨蹟明宏治間尚在
　　　　叔宗記

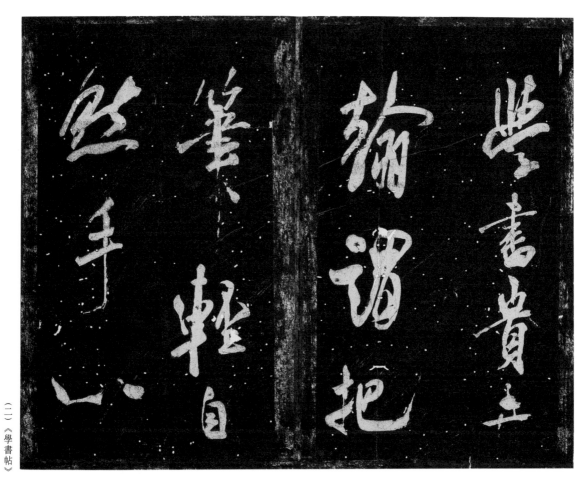

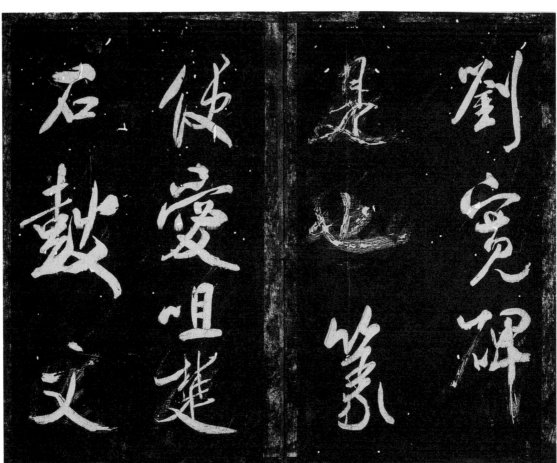

群玉堂米帖　上冊　丙辰秋九

翰墨緣深意氣都　前身海嶽是耶無
一官又畫胡盧樣遊戲人間今古吾
百事低頭拜古人詆訶徧祖忽通神六
經堂上成糟魄塵下何人光斷輪
右詩臨海嶽命詩題後乙巳歲作於郡
今錄於群玉堂米帖之首辛亥初夏
姚鵬圖

米氏書史記所見晉人書十三帖其一陸統張青父清河書畫舫云陸
琥字士瑤晉史論為陸琥墨米帝又論為陸統款謂偏傍熊畫之
誤僅為細歟歎此冊正作陸統青父謂當作琥未知所據附記俟考
丁巳花朝古鳳記

宋刻《澄清堂帖》

Cheng Qing Hall Collection of Calligraphy (three editions)
Song Dynasty rubbings

（一）宋刻《澄清堂帖》

孫承澤舊藏本　南宋拓

一冊　織錦面　淡黃色橫條紋紙鑲裱　蝴蝶裝

收入歷代各家書。無刻者姓名記載，以甲乙字為卷號。卷數不清，未見全本傳世，言十、十一卷者皆有之。張伯英云「明以前未有論及者，至嘉隆時乃出」。刊刻年代應在南宋嘉定（一二○八—一二二四）間。是冊所存為一、三、四卷，標題楷書「澄清堂帖卷一」、「王右軍甲一」、「王右軍帖卷一」等，帖目見《中國法帖全集》第十卷。

明末孫承澤於清順治十五年（一六五八）獲是帖。孫承澤跋語數段及清耆英、吳雲、潘仕成、裘尊生、邵福瀛、楊宜治等題識十餘段。鈐印見附錄。

此帖曾經孫承澤、吳乃琛、潘仕成、耆英、邵松年等收藏。題籤二：耆英題外籤，吳乃琛題內籤。拓本四十一開，帖文有後人朱書釋文。

本卷選錄：晉王羲之《適太常帖》。

（二）宋刻《澄清堂帖》

邢侗舊藏本

一冊　硬木嵌錦面　淺栗色紙挖鑲裱　蝴蝶裝

是帖為三、四殘卷，邢侗舊藏，後歸廉南湖，有吳芝瑛題籤。前附頁吳觀岱繪《南湖詩意圖》一幅，後有吳芝瑛、王鐸、長民、周善培、沈曾植、木堂等人題跋、觀款，信札並廉南湖自題。存帖目錄及鈐印見附錄。

本卷選錄：晉王羲之《遇信帖》、《伏想清和帖》。

（三）宋刻《澄清堂帖》

邢侗舊藏本　濃墨拓

二冊　黑白二色線織錦面　經摺裝

此帖內容為卷二及另卷（卷號被挖去），有朱筆釋文。紹庭題籤。有張伯英、龔心釗、張緯、詹景鳳、湯煥、楊熹、王玕、姚鵬圖等人題識。詹景鳳跋云：「此冊舊為吾郡汪仲淹物，子願先生從汪購得之。今參楚政事而景鳳為屬下文學掌故，獲觀驚異。然竟不能考其所自，閱楮墨當，為宋拓無疑。」所收帖及鈐印見附錄。另有明清刻澄清堂帖（託名）幾種，版本情形詳見附錄。

本卷選錄：晉王羲之《飲動懸情帖》、《郗司馬帖》、《極寒帖》。

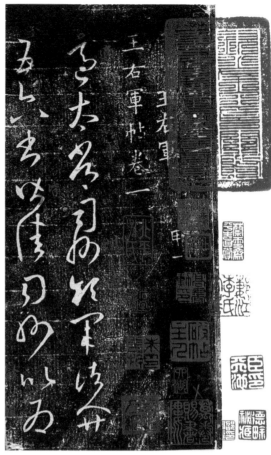

《適太常帖》

《遇信帖》、《伏想清和帖》

澄清堂帖卷二

王右軍帖卷二

《飲動懸情帖》、《郗司馬帖》

澄清堂帖

王右軍帖

《極寒帖》

宋刻《姑孰帖》

張伯英舊藏本　明拓殘本
三段合裱成一卷

Gu Shu Collection of Calligraphy (remnant edition)
Ming Dynasty rubbings

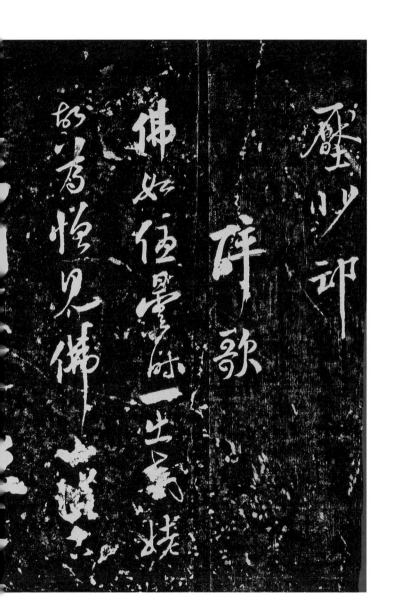

此帖於南宋淳熙年間（一一七四—一一八九）由楊倓、洪邁等刻石
於安徽當塗。現存本為殘本，只有蘇軾、陸游、蘇舜欽三家詩文，
無題跋印章。楊倓跋云：「右東坡先生所書詩文十篇，鄱陽洪邁得
之，淳熙十六年刻石於當塗郡齋。十二月十一日識」。蘇舜欽詩文
後刻跋云：「子美，天下士也。文章字畫，百世不朽。予來當塗於
連蓬州處見此詩，把玩不能去手，因摹刻郡齋與好事者共之。淳熙

戊戌仲秋旦日，代郡楊倓題。」帖後有張伯英跋三段（見附錄）。
帖目及鈐印見附錄。

本卷選錄：宋陸游《醉歌》；宋蘇軾《示慈雲老師偈》、《楊雄老
無子五古》、《歸去來並引》。

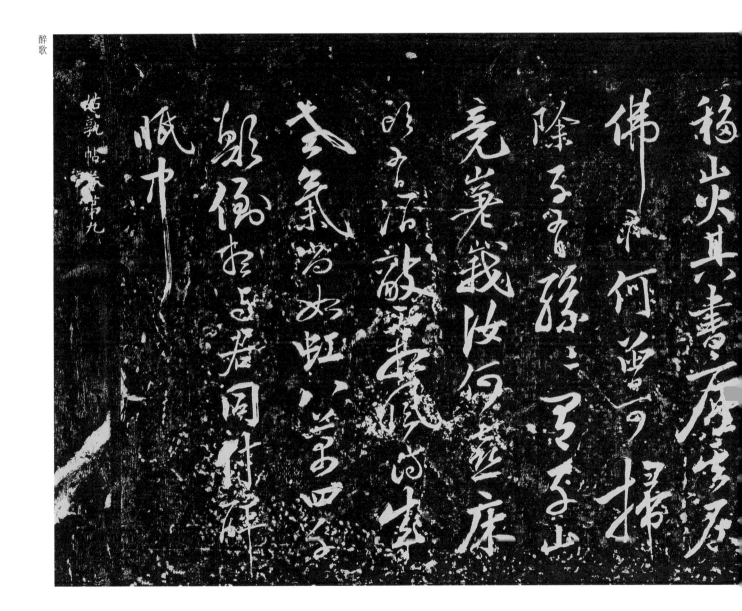

稻山火其火盡馬屋廈

佛來何曾與掃

除子子孫二弓至山

尭羹我汝何憂床

明光活敢不勤四

志氣當如虹八當四各

郎俊不与君同付

眠巾

姑孰帖卷第九

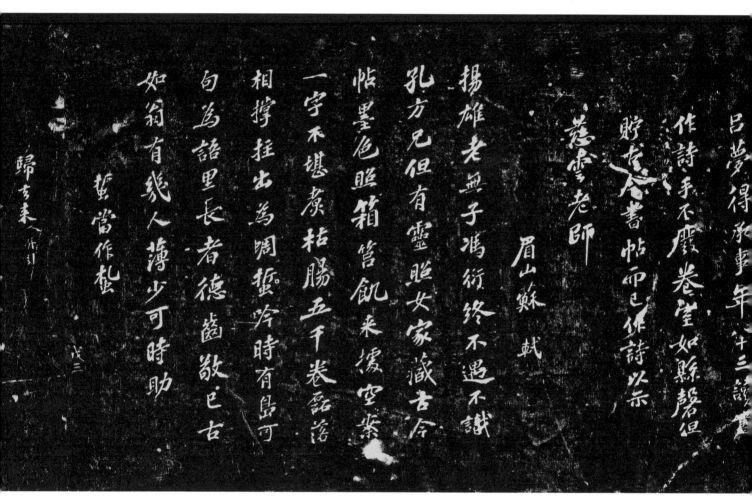

呂夢得承事年六十三讀書

作詩手不廢卷堂如縣磬但

貯左釜書帖而已作詩以示

慈雲老師

眉山蘇軾

揚雄老無子馮衍終不遇不識

孔方兄但有靈照女家藏古今

帖墨色照箱筐飢來攪空腸

一字不堪煮枯腸五千卷語諮

相撐挂出為調蜜吟時有島可

句為語里長者德齒齒敬已古

如翁有幾人薄少可時助

蜜當作蜜

歸去來人(許引)

戊三

《示慈雲老師偈》

《楊雄老無子五古》

《歸去來並引》

40

宋刻《英光堂帖》

孫承澤　吳榮光舊藏本　濃墨拓

四冊　紫檀木嵌錦面　白紙挖鑲裱　蝴蝶裝

Ying Guang Hall Collection of Calligraphy
Song Dynasty rubbings in rich ink

是帖為南宋岳珂將世代珍藏的米芾書跡輯刻而成，拓本明中期已罕見，故其卷數、目錄、內容等均難確知。帖石刊刻於潤州海岳祠內，刻製年代應在南宋紹定五年（一二三二）前不久。明末清初曾為孫承澤所有，嘉慶年間吳榮光收藏。

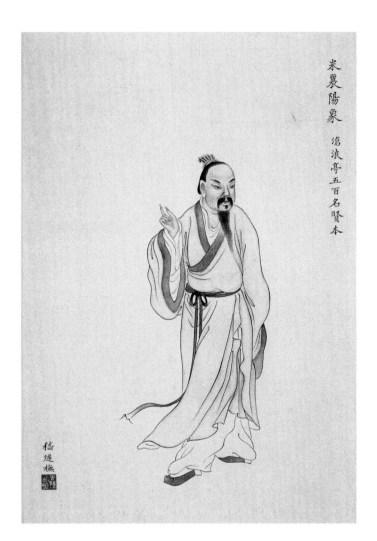

第一冊首嵇燧據滄浪亭五百名賢本摹米襄陽像（絹本）一幀。帖的題首格式獨特，分別列出帖名、卷數、收藏次第、門類和法書篇名，且每行依次首字低一格。有孫承澤、翁方綱、張雅屏、老漁、吳榮光等人題跋。是帖所收內容及鈐印見附錄。

本卷選錄：宋米芾《靈峰行記》、《曹植應詔詩》。

郡圖賓集篆法畫第四十三　本帖第四

新能書人帖門　實晉靈峰行記帖

朝濟淸川，陣遲舞雲。夕宿蘭渚，芒芒原

宋刻《鳳墅帖、續帖》

朱翼盦舊藏本　明拓殘本

一冊　木面　白紙鑲邊剪方裱

Feng Shu Collection of Calligraphy and Its Continuation (remnant edition)
Ming Dynasty rubbings

係南宋嘉熙、淳祐（一二三七—一二五二）間，盧陵曾宏父所刻，因鐫於盧陵郡之鳳山別墅而得名。分為正帖二十卷，畫帖二卷，時賢鳳山題詠二卷，續帖二十卷，皆為宋人書。《石刻鋪敍》稱續帖第九卷為李綱《遊青原詩》。

帖後刻周子充和曾宏父跋（見附錄），帖前附頁有朱翼盦題跋（略），有「朱幼平」、「蕭山朱氏」、「審定秘玩」、「翼盦欣賞」等印。

本卷選錄：宋李綱《遊青原詩》、曾宏父刻跋。

遊青原詩

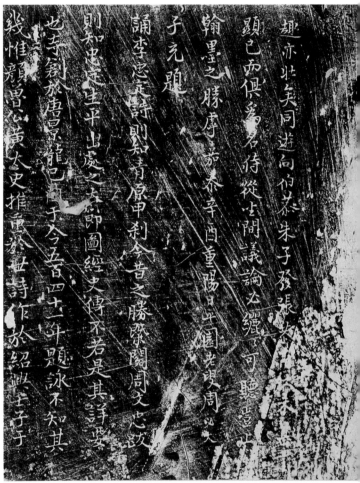

趣亦壯矣同遊向伯恭朱子發張欽夫
顯已而俱為名侍從士間議論必纚可聽此
翰墨之勝嘉泰辛酉重陽日十一圖老叟周必大
子元題
誦李忠定詩則知青原甲子今昔之勝際關周必大致
則知忠定生平山處之大師圖經史傳不若是其詳要
也李剡於唐景龍已于今五百四十三年題詠不知其
幾惟顏魯曾公黃太史推重於世詩作於紹興壬子子

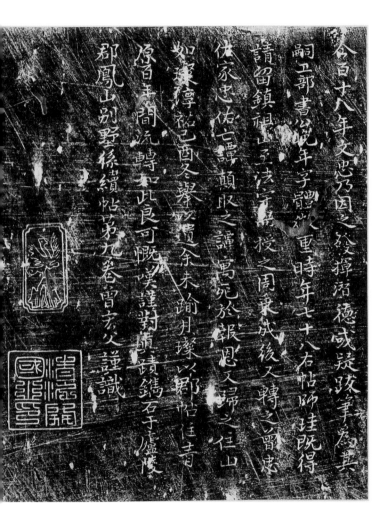

令百十八年文忠乃圖之發揮德感疑跋筆為其
嗣工部書公晚年字體次重時年七十八右帖珪既得
請留鎮祖山至法帽授之周東成後又轉之曾忠
佑家忠佑亡譚顏取之譚寓宛於報恩又歸之任山
如璨摩挲祀己酉冬攀翠貴余木蹄廾璨以郫帖往青
原首里間流轉如此良可慨溪謹對蕭鑌鐫石于廬陵
郡鳳山別墅孫續帖第九卷曾宏父謹識

宋刻《甲秀堂法帖》

徐紫珊舊藏本　宋拓殘本

錦面　白紙挖鑲裱　經摺裝

Jia Xiu Hall Collection of Model Calligraphy (remnant edition)

Song Dynasty rubbings

宋廬山陳氏輯。外有胡長庚題籤，另有內籤二。首刻篆書標題「廬山陳氏甲秀堂法帖」。帖目、鈐印見附錄。後附頁有董其昌、羅振玉跋，羅氏題跋見附錄。

本卷選錄：《石鼓文譜》、唐李白《月下獨酌詩》。

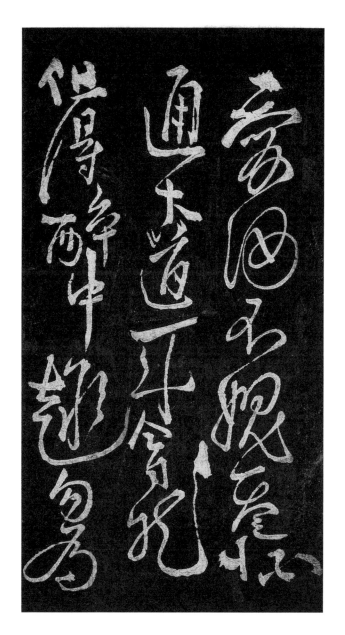

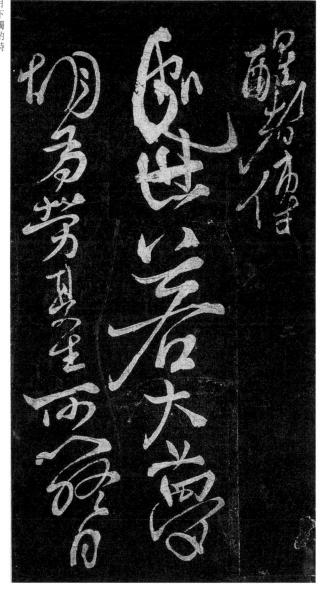

宋刻《米元章書帖》

Scripts written by Mi Yuanzhang (remnant edition)

一冊　雞翅木面

朱翼盦舊藏本　殘帖

此帖為唐於光舊藏，後歸朱翼盦。有朱氏題籤。前附頁米芾畫像，後有周而衍、唐於光、高層雲、胡玉瀛等跋。唐於光跋曰：「此宋拓米襄陽集帖，先君子得之徽友王越石。前幅題石像乃項子京先生筆也。」鈐印：「走雲」、「尌德堂印」、「□晦軒藏」、「超然齋」、「霜輪」、「弌笑乃閱今古」。

本卷收錄：宋米芾《晉紙帖》。

晉紙帖

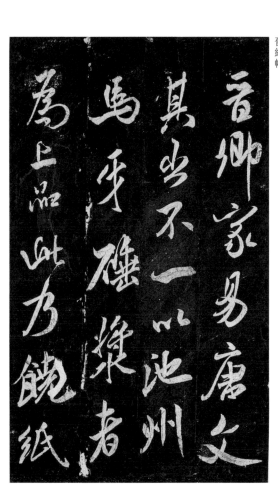

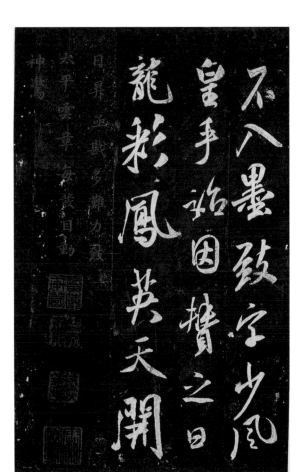

宋刻單帖

Separate Engraved Calligraphic Specimens of Song Dynasty

眠不著此風想也方綱

波云此帖余曾見玉今題此後真

得不令鑒此附卷神往

南宋殘石泐滕此三半行矣

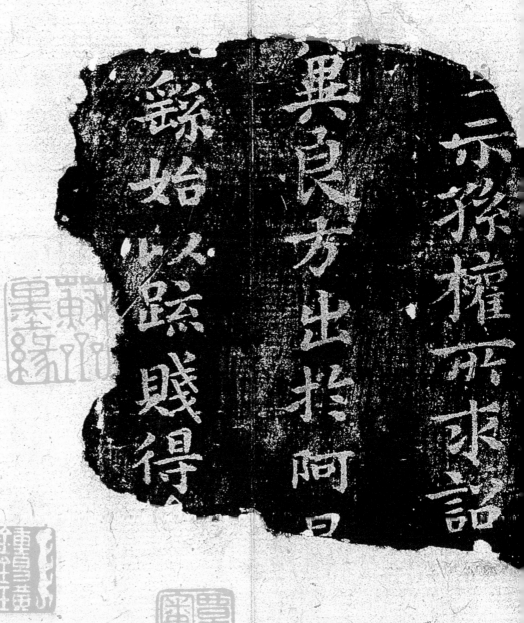

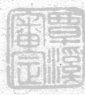

宋刻《鍾王楷帖》

一冊　錦面　墨色精黑　白紙挖鑲剪方裱

清宮舊藏

Regular Scripts Written by Zhong You and Wang Xizhi

Song Dynasty rubbings

Qing Court collection

是帖所收：《宣示表》、《戎路表》、《力命表》、《薦季直表》、《孝女曹娥碑》及《黃庭經》二種。《宣示表》、《戎路表》、《力命表》、《薦季直表》皆傳為魏鍾繇書。《曹娥碑》相傳為王羲之書，宋越州石氏刻帖標其為晉賢書，宋《羣玉堂帖》標無名人書，至明、清刻本多標為王右軍書，帖後刻款「昇平二年（三五八）八月十五日記上」。

《戎路表》後有俞松刻跋，《曹娥碑》後刻韓愈等觀款，皆見附錄。《黃庭經》後有虞世南刻跋（略）。帖中曹溶跋文一段，言此帖得於順治二年（一六四五）廟市。後附頁有康熙六年（一六六七）沈荃題跋。皆略不錄。鈐印見附錄。

本卷收錄：晉王羲之《孝女曹娥碑》。

孝女曹娥碑

江元經五日抱父屍出以漢安迄于元嘉元年青龍
在辛卯莫之有步度尚設人之謀之辭曰

伊惟孝女曄曄之姿偏其返而令色孔
女巧咲倩兮宜其家室在洽之陽待禮不施嗟喪
蒼伊何無父孰怙訴神告哀赴江永號視死如歸
是以眇然輕絕投入沙泥闕孝女之義曰浮或泊
洲輿或在中流或趨端瀬或還波濤千大失聲悼
痛萬餘觀者填道雲集路衢泆淚掩涕驚慟國都
是以哀姜哭市杞崩城隅或有劫面引鏡割耳用

宋刻《蘭亭序帖》

Preface to Orchid Pavilion (in different editions)
Song Dynasty rubbings in rich ink (3, 4, 7)

《蘭亭序》又名《蘭亭宴集序》、《褉帖》等。東晉永和九年（三五三），王羲之與謝安、孫綽等四十一人在紹興蘭亭修祓褉之禮，飲酒作詩行樂。後成詩集，羲之作序，文與書並美而傳揚千古。唐太宗李世民極愛之，據傳《蘭亭序》就此殉葬於昭陵。此帖曾屢次摹刻於石，故種類繁多。所傳最早為開皇本。據歐陽詢臨摹本刻石，世稱為定武本。又有褚遂良、趙模、馮承素、薛紹彭摹本、神龍本等著名版本。定武本流傳頗廣，因石曾在河北定州定武軍官庫，世稱為定武。但翻而再翻，孰為原刻未知端詳。故宮藏有宋拓本數種。

（一）開皇本蘭亭序
一卷　錦包首
無名氏題籤：「游似藏開皇刻蘭亭詩序」。迎首、隔水、尾紙有趙孟頫、周馳、袁袠、丘吾衍、游似、吳文貴、孫承澤、曹溶等觀款、跋文，後隔水游似（景仁）跋「當為開皇元本」。

（二）定武蘭亭序
宋葆淳舊藏本
一卷　錦面
內籤王養度（蒙泉）題。迎首藏經紙裱，卷中裱淡藍色隔水。是帖宋葆淳（芝山）得於清乾隆六十年（一七九五）除夕，道光十一年（一八三一）王養度得此本。翁方綱、宋葆淳、陳焯、陸恭、錢伯坰、吳榮光、劉墉、朱昌頤、伊秉綬、王養度、孫星衍、阮元、秦恩復、顧文彬、王仁俊、黃以霖等人題跋、觀款。

（三）定武蘭亭序
潘思牧舊藏本　濃墨拓　一本　木板鑲錦面

（八）定武蘭亭序
裴伯謙舊藏本　一卷　錦包首
是卷前半為宋拓定武蘭亭本，後半為趙孟頫書蘭亭序墨跡。裱黃綾隔水，上書「定武蘭亭，遂書堂題」。帖經重裱，綾上字及印章皆不清晰。由於張翯跋後有趙孟頫臨寫蘭亭序，因此無名氏題外籤「趙孟頫臨蘭亭序」。拓本有尤袤、王厚之、張翯、竹隱老人、王蒙等題跋、觀款。尤袤跋曰：「此本石在長安，薛謂之唐古本，觀其精彩煥發，實出定武但不肥耳。近時所刻雖多，皆未有得其仿佛，誠可貴也。」鈐印多方（見附錄）。

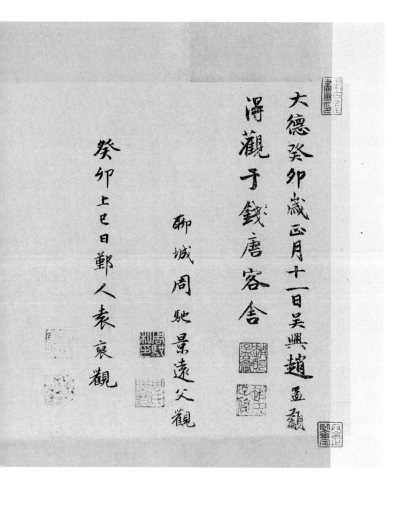

定武本，刻縱向界格。外籤雲舫題，內籤一潘思牧題，一蓮巢題。有王守、盧熊、潘思牧等觀款、書札、題跋。鈐印多方，詳見附錄。

（四）定武蘭亭序
畢澗飛舊藏本　一冊，木盒裝，錦面。濃墨拓，筆法樸拙，刻界格。
木盒刻字二則，正面「宋拓定武蘭亭真本，非昔軒珍賞，徐康題兒熙刻」，前側刻字填綠色「宋拓定武本蘭亭　舊山樓藏吳大澂題」。外籤徐康題「北宋拓定武蘭亭真本，非昔居士無上妙品，光緒丙戌清明節澂，徐康署檢時年七十三」。鈐印多方，詳見附錄。有光緒十二年（一八八六）翁同龢題跋一段（略）。

（五）定武蘭亭序（宣城本）
安歧舊藏本　一冊　錦面　白紙挖鑲蝴蝶裝
王樹常題籤「宋拓定武蘭亭宣城本」，內籤翁方綱題「宋游丞相藏蘭亭百種之一」。即游似舊藏本。是帖原為卷裝，後改為冊。有游相收藏蘭亭之特徵，前附頁裱淡藍色紙。前附頁籤條書「乙之三宣城本」，墨紙後有楷書「右宣城本」四字。
本文後有七行小楷刻跋，參見附錄。鈐印多方，詳見附錄。有翁方綱、陳澧、孔廣陶、痴道人題跋，參見附錄。

（六）薛紹彭重摹蘭亭
英和舊藏本　一卷　錦包首　鐵如意館珍藏
淡藍色隔水裝，並游似小楷書一行「右潼川憲司本」。蘭亭下刻「紹彭」二字及薛紹彭刻跋一段，參見附錄。有周壽昌於光緒五年（一八七九）、毛昶熙（煦初）題跋。
鈐印多方，詳見附錄。

（七）褚遂良摹蘭亭序
葉志詵舊藏本，一卷，錦包首。綾裱邊，淡藍色隔水，濃墨拓。擇是居舊藏，松匋題籤。
序文後刻米芾和游似題款文字，詳見附錄。拓本有翁方綱嘉慶十六年（一八一一）題跋一段（見附錄）。

（一）開皇本　之一

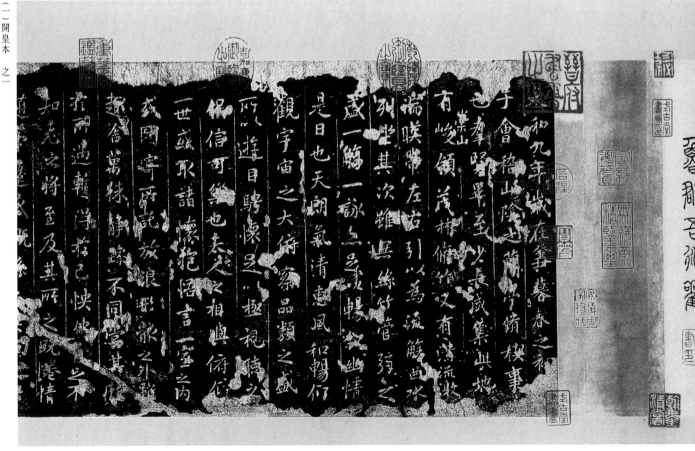

53

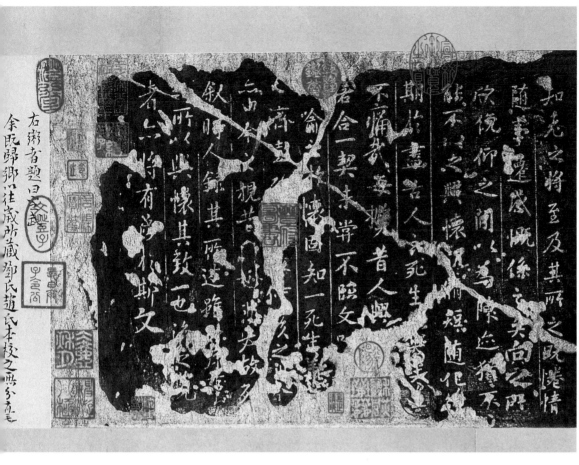

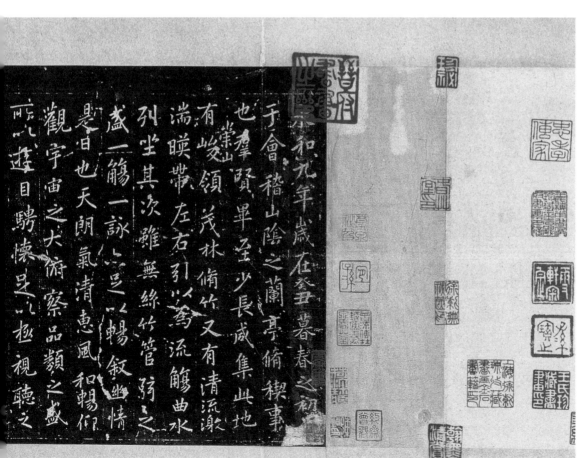

延陵吳文貴敬
觀時大德壬寅
七月也

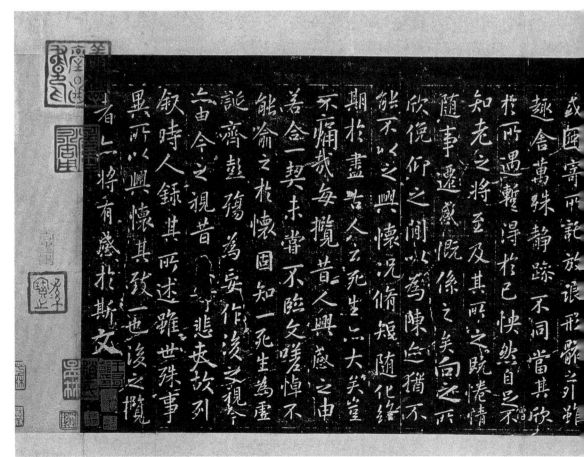

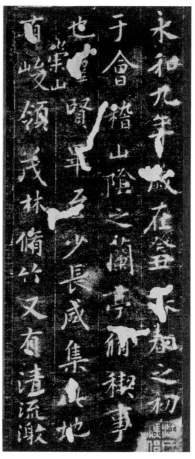

永和九年歲在癸丑暮春之初
于會稽山陰之蘭亭修禊事
也群賢畢至少長咸集此地
有崇山峻領茂林備竹又有
清流激湍

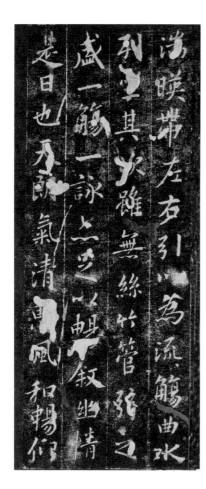

映帶左右引以為流觴曲水
列坐其次雖無絲竹管弦之
盛一觴一詠亦足以暢敘幽情
是日也天朗氣清惠風和暢仰

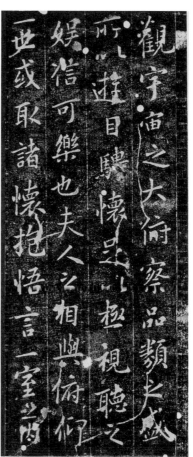

觀宇宙之大俯察品類之盛
所以遊目騁懷足以極視聽之
娛信可樂也夫人之相與俯仰
一世或取諸懷抱悟言一室之內

戊因寄所託放浪形骸之外雖
趣舍萬殊靜躁不同當其欣
於所遇暫得於己快然自足不
知老之將至及其所之既倦情

56

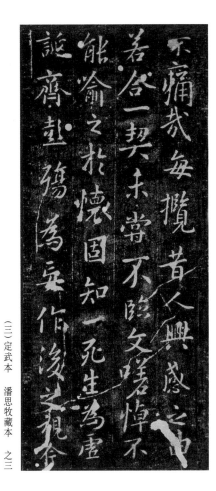

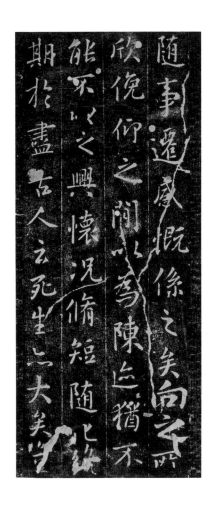

（三）定武本　潘思牧藏本　之三

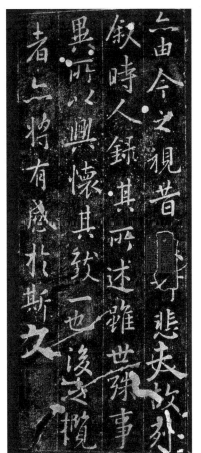

（三）定武本　潘思牧藏本　之四

57

永和九年歲在癸丑暮春之初
于會稽山陰之蘭亭脩禊事
也群賢畢至少長咸集此地
有崇山峻領茂林脩竹又有
清流激湍映帶左右引以為
流觴曲水

列坐其次雖無絲竹管弦之
盛一觴一詠亦足以暢敘幽情
是日也天朗氣清惠風和暢仰
觀宇宙之大俯察品類之盛
所以遊目騁懷足以極視聽之

娛信可樂也夫人之相與俯仰
一世或取諸懷抱悟言一室之內
或因寄所託放浪形骸之外雖
趣舍萬殊靜躁不同當其欣
於所遇暫得於己快然自足不曾

知老之將至及其所之既倦情
隨事遷感慨係之矣向之所
欣俛仰之間以為陳迹猶不
能不以之興懷況脩短隨化終
期於盡古人云死生亦大矣

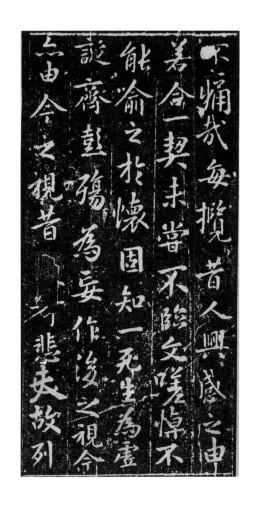

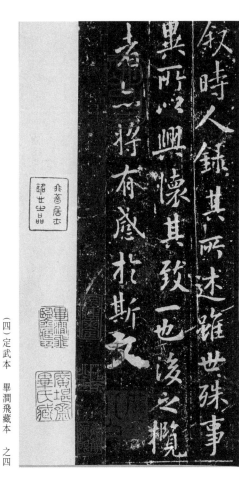

（四）定武本　畢澗飛藏本　之四

（四）定武本　畢澗飛藏本　之五

（四）定武本　畢澗飛藏本　之一

此定武本紙墨吾厚審為
宋拓其拓偏傍致合者十三
六與洞天清祿集則無一不合
次公湯之寄京師屬題乃於
簿書叢雜中湯寫二詩
平生不信朵俞考絕學令雅
蘇米齋尋得定州真媚裔一
波一拂貴安排次公比十未稱
翁至寶還雅性命同紅葉湯
山秋鞠鼇卻題此宇什歸鴻

乙亥八月艾五日　前同龢記於京寓

北宋搨定武蘭亭真本
光緒丙戌清明節�省徐康審檢時年七十三
非簡居士無上妙品

59

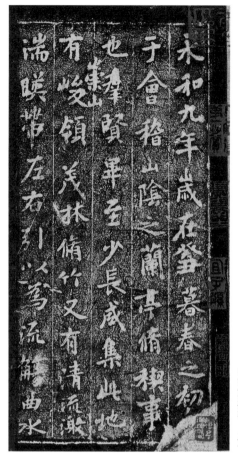

永和九年歲在癸丑暮春之初
會于會稽山陰之蘭亭脩稧事
也群賢畢至少長咸集此地
有崇山峻領茂林脩竹又有清流激
湍暎帶左右引以為流觴曲水

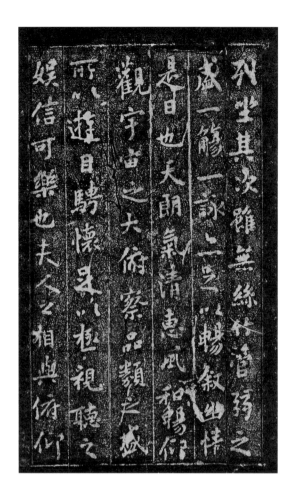

列坐其次雖無絲竹管弦之
盛一觴一詠亦足以暢敘幽情
是日也天朗氣清惠風和暢仰
觀宇宙之大俯察品類之盛
所以遊目騁懷足以極視聽之
娛信可樂也夫人之相與俯仰

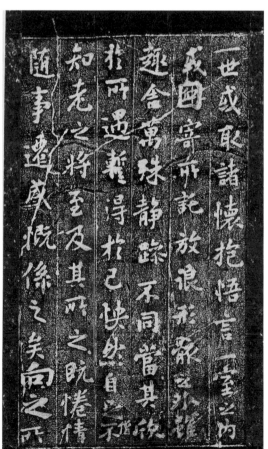

一世或取諸懷抱悟言一室之內
或因寄所託放浪形骸之外雖
趣舍萬殊靜躁不同當其欣
於所遇暫得於己快然自足不
知老之將至及其所之既惓情
隨事遷感慨係之矣向之所

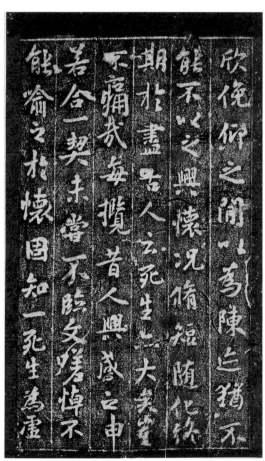

欣俛仰之間以為陳迹猶不
能不以之興懷況脩短隨化終
期於盡古人云死生亦大矣豈
不痛哉每攬昔人興感之由
若合一契未嘗不臨文嗟悼不
能喻之於懷固知一死生為虛

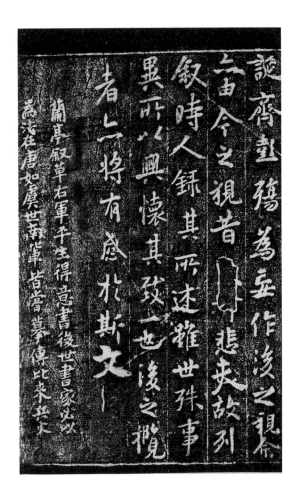

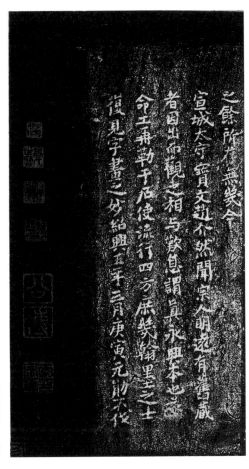

和九年歲在癸丑暮春之初會
于會稽山陰之蘭亭修禊事
也群賢畢至少長咸集此地
有崇山峻領茂林修竹又有清流激
湍映帶左右引以為流觴曲水
列坐其次雖無絲竹管弦之盛
一觴一詠亦足以暢敘幽情
是日也天朗氣清惠風和暢仰
觀宇宙之大俯察品類之盛
所以遊目騁懷足以極視聽之
娛信可樂也夫人之相與俯仰
一世或取諸懷抱悟言一室之內
或因寄所託放浪形骸之外雖
趣舍萬殊靜躁不同當其欣
於所遇暫得於己快然自足不
知老之將至及其所之既倦情
隨事遷感慨係之矣向之所欣
俛仰之間以為陳跡猶不
能不以之興懷況修短隨化
終期於盡古人云死生亦大矣豈
不痛哉每覽昔人興感之由

此宋薛道祖摹刻唐硬黃本禊帖當時所
稱清閟堂本也道祖有書名此帖後
題五古甚佳且六創見崇蘇參政易簡題家
藏詩云昭陵自一閟真蹟永存余今獲此
本可以比興昌道祖此詩首尾用其意翻入
桑氏世昌蘭亭考曹宏父石刻鋪敘別刻此詩
惟掘筆作撅業注徐廣曰掘字六作撅羅願詩
殖傳農田掘業懶此謂撅筆也世傳道
有云老拓撅秉萬事懶此別自一事而此本跌宕
昭彰龍文廟采即滔翁稱定武帖肥不藏月
祖巍刻定武蘭亭與此別自一事而此本跌宕

有題潼川憲司本者此誌典誌潼在大字所言
臺云遠此且潼石第一行誠會字此本六跋又言
有蔡字押縫者係隋姚蔡惟此帖與吳傅朋
藏本有之潼本亦無尤礙證也毛頗初尚書新
得此帖以示其同年生周篝自蔡氏目為考其詳
如此尋此光緒五年己卯孟夏月廿有七日

光緒己卯春有持此帖求售者見其神采異常歎
為至寶因贍得之觀道祖詩意及跋語其非而糊
刻宅武本顯然丁見而卷內舊題潼川憲司本則
與前人考證此多不合又以詩內掘字不無可疑問
商訂於同年周自莘閣部自前乃為參互辨證詳
誌於卷嗯自經此辨改訂是帖重於世矣
今名跕顯晦各有其時回如是耶四月廿九日晙初王
人誌於春明寓舍之鐵如意館

永和九年歲在癸丑暮春之初會
于會稽山陰之蘭亭脩禊事
也羣賢畢至少長咸集此地
有崇山峻領茂林脩竹又有清流激
湍暎帶左右引以為流觴曲水
列坐其次雖無絲竹管弦之
盛一觴一詠亦足以暢敘幽情
是日也天朗氣清惠風和暢仰
觀宇宙之大俯察品類之盛
所以遊目騁懷足以極視聽之
娛信可樂也夫人之相與俯仰
一世或取諸懷抱悟言一室之內
或因寄所託放浪形骸之外雖
趣舍萬殊靜躁不同當其欣
於所遇暫得於己快然自足不
知老之將至及其所之既惓情
隨事遷感慨係之矣向之所
欣俛仰之間以為陳迹猶不
能不以之興懷況脩短隨化終
期於盡古人云死生亦大矣豈

（七）褚遂良摹蘭亭序　之一

（七）褚遂良摹蘭亭序　之二

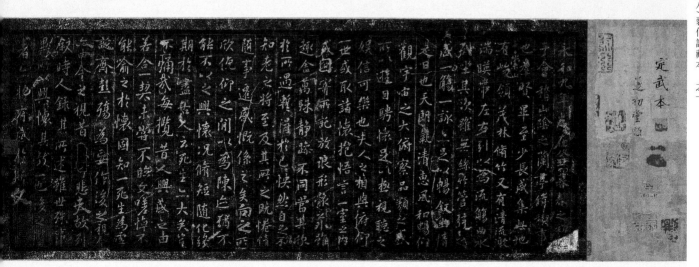

（八）裴伯謙藏本　之一

右褚河南所摹蘭亭本也其摹之精工有巧拙
遠過前本尔

湘氏所藏此卷得見米老此跋在宋已甚
勒石而其刻手之庭芳迫今者見米頓不
同矣然其荷帖羅六非王义更藏之諸此
本上也強目哉謂頡頷者非真也而此湘氏所藏
謂舒州所收絹本非真也而此湘氏所藏
三百餘年之後乃有舒州藏本是
宜足以秀見王义真本之真未此此
本中間以六立僧字經右内反細二與舍
州本同雖頷不从山足正彼黃絹本之
非失而又因八見南宋時来有絲舉
祕閣祜本相特質者游相手題與
丙戌之三同論足美知其原委年
嘉慶辛未仲夏三日　綱

蘭亭序世以定武石刻為最牲定
武自有三本其佳者則民間李民
本李氏祕惜之別刻一本世之所
刻皆其副耳韓忠獻用其本刻
之則肯本也李氏之貧官錢宗景
文以公帑代償取石莫庫中薛道
祖刻他石以換之斷去湍流帶右
天五字具沒太歸
宣和殿奉此本石在長安薛紹之
唐古本觀其精彩煥發實出定
武但不肥耳編闊諸本無有能出
其右者近時所刻率多皆未有得
其驍誠可貴也淳熙甲辰十
二月辛亥　梁溪尤袤題

穠恠雖閟於詔陵然唐太宗嘗命趙摸橫轉政諸萬正濶
永素搨以賜諸王近臣者不一又褚楷歐陽各有臨摹墨
跡而以勒石傳世者世不蘇其象但褚觀諸帖無能及定武本
者非因山谷諸公品題而重也宗景文初得此百於民間
未甚利祿至數字全而穠其動損至微凡少直易見其真
令此恠字金而穠其動損至微凡五可今拓本自尤於此帖也
異之濃拓不失其真或雖五可今美如此者尤可貴也慶元六年庚申
之前墓拓千千而高全美如此者尤可貴也慶元六年庚申
六月朔旦臨川王厚之順伯跋

定武石刻好古者識其鍼眼繊
爪丁形目為別而搨本而用此紙
似之然其真價自能目辨心得於
神情韻度之表何可亂也正如
九方歅之相馬若不目天機觀末
肴弗失於形色者此帖精采殊
爆爆良可祕賞晉張翥題

永和九年歲在癸丑暮春之初
會于會稽山陰之蘭亭脩禊事
也群賢畢至少長咸集此地
有崇山峻領茂林脩竹又有清流激
湍暎帶左右引以為流觴曲水
列坐其次雖無絲竹管弦之
盛一觴一詠亦足以暢敘幽情
是日也天朗氣清惠風和暢仰
觀宇宙之大俯察品類之盛
所以遊目騁懷足以極視聽之
娛信可樂也夫人之相與俯仰
一世或取諸懷抱悟言一室之內
或因寄所託放浪形骸之外雖
趣舍萬殊靜躁不同當其欣
於所遇暫得於己快然自足不
知老之將至及其所之既惓情
隨事遷感慨係之矣向之所
欣俛仰之閒以為陳迹猶不
能不以之興懷況脩短隨化終
期於盡古人云死生亦大矣豈
不痛哉每攬昔人興感之由
若合一契未嘗不臨文嗟悼不

自永和九年至于今日凡千有餘歲其
間善書八神者當以王右軍為第一所
謂龍跳天門虎臥鳳闕以賜近臣
平生書最得意者為蘭亭真不誠右軍也
跡為隨僧辯村所藏唐太宗以計獲之
之故石刻惟定武一本最得其真後世共寶
命搨遂良馮承素等摹搨以賜近臣
刻石惟定武一本以定武晉時為
契丹輦其石投此棄中山境中後人
取龕宣化堂壁薛紹彭易歸其弟
獻于朝高宗南渡至楊州而失之其
厄巳三而碑本散落人間者有數處墨
有濃淡紙有精麤摹手復有高下故雖
出一石雲然不同年又有真贗相襍非精
鑒者不能識也余平生所見定武本
自右軍之下唐宋本中山本當為第一
一本九十有六題後對臨一本可見
後能繼右軍之筆法者惟先外祖
髮圇頫文敏公當為第一文敏平昔
所題蘭亭墨本亦多矣或一題數語
或至再題則為罕見不可得矣惟此
惟此九十有六題後對臨一本可見
愛惜之至不忍去手於文敏題跋中
擬本又當為不忍去手於文敏題跋中
千刻中惟此一刻在世者何
惟此一刻在世者何
此本九十惟此一人人惟此一
蘭萬計皆化却灰存至今日惟此
一本最精後千千惟有此人一
惟有此一題為至精至賞舉千
年之世書法之精鈔者無過此一
若合一契未嘗不臨文嗟悼不

66

六由今之視昔　悲夫故列
叙時人錄其所述雖世殊事
異所以興懷其致一也後之攬
者亦將有感於斯文

光緒四年歲在戊寅暮春之初竹隱老人屆初同邑昌
獲觀定武未損五字蘭亭本於好閒齋幸文九

年秋七月購得於吳城如獲重寶
玩弄不捨後之子孫當寶之毋
為富者財物所易夫為強者勢
力所奪真吾之子孫也苟能專心
臨摹數千過雖不能企及前人
要當不讓今世能書者遂識而
藏之黃鶴山人王蒙書

宋刻《十七帖》

Inscription Beginning with Chinese Characters "Shi Qi"

唐太宗李世民集王羲之書丈二為一卷，因首帖有「十七日」幾字，故名《十七帖》。

據傳唐太宗曾召集京官五品以上的後輩好書者入弘文館習書，對收藏在禁中的墨跡進行摹寫之後刻石，並鐫大字「敕」及「付直弘文館臣解無畏勒充館本臣褚遂良校無失」等，世稱館本，又名敕字本。此帖歷來刻本甚多，所傳以唐弘文館本系統為主，另有唐人臨寫雙鈎本及後人摹仿偽造本等，但未見可信的唐原刻石拓本流傳。

（一）李君實舊藏本

館本　一冊　漆面　白紙挖鑲剪方蝴蝶裝

原李雲連（君實）寫山樓藏。封面刻篆字「宋拓十七帖」並隸書題籤、題跋人名（部分），填黃色。前附頁題籤二：李雲連，言該冊「澄清堂紙，奚廷圭墨」；張廷濟，道光二十三年（一八四三）題「十七帖唐摹宋拓至佳之本，明李君實太僕舊藏，繼歸杜肇余宗伯，後歸余齋，今歸南陔大人常先生潭印閣真鑒」。帖後又題跋印章多種，見附錄。

本卷選錄：晉王羲之《郗司馬帖》、《逸民帖》、《龍保帖》、《絲布單衣帖》、《積雪帖》。

（二）巴慰祖舊藏本

館本　一冊　錦面　羅紋紙挖鑲裱　蝴蝶裝

麻紙精拓，字間墨淡，行間墨濃。綾地題籤「唐雙鈎十七帖」。前、後附頁及邊條有王樹楠、陳寶琛、羅振玉、葉德輝、陳衡恪、

傅增湘、張伯英等人題跋、觀款。鈐印多方，見附錄。

張伯英謂此本為「唐撫硬黃本」，傳底本因米芾剪裁而丟失《婚娶》、《譙周》、《諸叢》等帖計十七行。此帖精神完足，惜原缺之外又失二十行。又有宋拓十七帖二本。

本卷選錄：晉王羲之《郗司馬帖》、《逸民帖》。

（一）逸民帖、龍保帖

（一）積雪帖

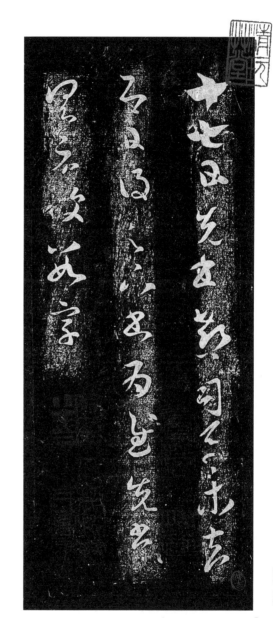

（二）都司馬帖

（二）逸民帖

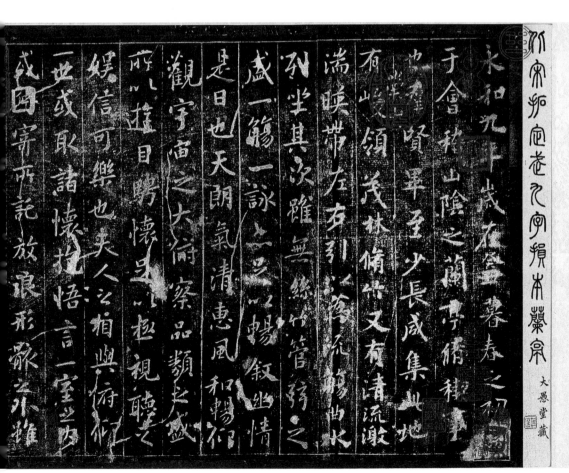

《十篆齋秘藏宋拓三種》

震鈞舊藏　一卷

Shi Zhuan Study Secret Collection of Calligraphy in Three Kinds of Song Dynasty Rubbing

係《蘭亭序》、《宣示表》、殘本《黃庭經》三種宋拓裱成一卷。

「十篆齋」是清人震鈞室名。引首：「惟金三品　涉江道人震鈞題首」。《蘭亭序》篆書標題「北宋拓定武九字損本蘭亭」。篆書尾跋「光緒十九年甲午二月五日得此於海王村。明日大雪與白石事適合，信奇緣也。越三年丙申二月廿五日裝成記」。《宣示表》篆書標題「南宋賈氏世綵堂宣示表　溧川居士審定」。殘本《黃庭經》篆書標題「南宋石氏博古堂殘黃庭經」。篆書標題、尾跋均為震鈞所書。跋文及鈐印見附錄。

本卷選錄：晉王羲之《蘭亭序》、《黃庭經》、三國魏鍾繇《宣示表》。

蘭亭序

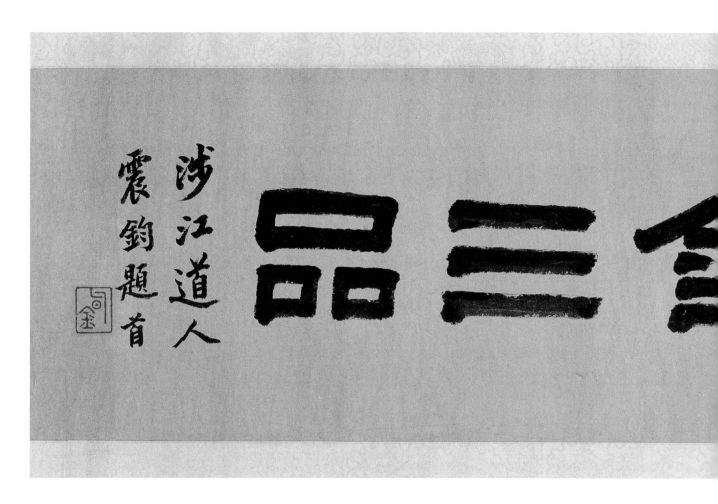

金三品

涉江道人
震鈞題首

知老之將至及其所之既惓情隨事遷感慨係之矣向之所欣俛仰之間以為陳迹猶不能不以之興懷況脩短隨化終期於盡古人云死生亦大矣豈不痛哉每覽昔人興感之由若合一契未嘗不臨文嗟悼不能喻之於懷固知一死生為虛誕齊彭殤為妄作後之視今亦由今之視昔悲夫故列敘時人錄其所述雖世殊事異所以興懷其致一也後之攬者亦將有感於斯文

光緒十九年歲在癸巳仲春既望鏡碧山房借宋拓定武蘭亭摹刻合肥奇緣艾鐵三年丙申二月廿五日成記曼殊震鈞

南宋賈氏世綵堂宣示帖

漂川居士宋定

尚書宣示孫權所求詔令所報所以博示
逮于卿佐必異良方出於阿是爾之
言可擇郎廟況繇始以疏賤得為前恩橫
所䁱公私見異愛同骨肉殊遇厚寵以至
今日再世榮名同國休感敢不自量竊致愚
慮仍日達晨坐以待旦退思鄙淺聖意所
棄則又割意不敢獻聞深念天下今為已平
權之委質外震神武度其拳拳無有二計高
尚自疏況未見信今推款誠欲求見信實懷
不自信之心故宜待之以信而當護其未自信也
其所求者不可不許許之而反不必可與求之
而不許勢必自絕許而不與其曲在已里語
曰何以罰與以奪何以怒許不與思省所示報
權疏曲折得宜神聖之慮非今臣下所能
有增益昔與文若奉事先帝事有數者

南宋石氏博古堂殘黃庭經

可行遠簡壽思省雀...在可震四不漬漉
與節度唯君恐不可采故不自拜表

震鈞跋

右蘭亭為北宋拓九字損本
曾與汪容甫所藏本對勘固
即一石而此拓似尤在前以首
三行較彼清晰而老之將毫
等最見筆法也

賈似道宣示張禾未清儀閣題跋載之
吹綱禄言之先詳其車肥而有均勝涵化
舊刻後來未之有也

右氏殘黃庭與李春湖宗
伯藏本同即傳雲館所從
出也余得於京師尚有丙舍
曹娥二種末荐得之

光緒己巳花朝日記於橫州震鈞

余收法帖數十年宋拓者顏得戲種
北宋翻定武本作跋十九段證之文多
未及彔大抵雖非原石點定武子本
之最精者笑汪容甫即此而拓更
後於此容甫自於真宣武六何必爾邪
實剝此即柔氏故中九字損本也

75

宋刻《晉唐小楷八種》
葉夢龍舊藏本
一冊　紫檀木嵌錦面

Eight Kinds of Regular Scripts in Small Characters of Jin and Tang Dynasties

所收帖共計八種，《宣示表》（殘本）、《黃庭經》（殘本）、《樂毅論》二種、《洛神賦》、《破邪論》、《陰符經》、每帖尺寸各異。帖內翁方綱題跋考識多段，並劉墉、鐵保、伊秉綬等人題跋考識。

帖內翁方綱題跋考識多段，並劉墉、吳榮光、鐵保、宋葆淳、謝蘭生、吳嵩、陳嵩慶、袁廷檮、吳錫麒、方體、張敦仁、趙魏、陳希

濂、黎瑄、孫星衍、汪守和、鮑允均、魏成憲、錢伯坰、劉彬華、伊秉綬、李宗瀚、陳其錕等人題跋考識。後附頁道光十一年（一八三一）葉夢龍自跋一段，言此帖嘉慶九年（一八〇四）得於揚州宋芝山家。

本卷選錄：晉王獻之《洛神賦》、三國魏鍾繇《宣示表》。

洛神賦

宣示表

宋刻《晉唐小楷十種》

陶北溟舊藏本

一冊　駝色織錦面　白紙挖鑲裱

Ten Kinds of Regular Scripts in Small Characters of Jin and Tang Dynasties

該帖收入《宣示表》、《黃庭經》、《曹娥碑》、《樂毅論》、《洛神賦》、《孫權論》、《佛說尊勝陀羅尼咒》、《般若波羅蜜多心經》、《麻姑仙壇記》小楷共九篇，每篇尺寸各異。另有衛夫人、歐陽詢、虞稷、褚遂良書跡數行。題跋三段，鈐印多方見附錄。

本卷選錄：《佛說尊勝陀羅尼咒》。

佛説尊勝陀羅尼咒

宋刻《智永真草千字文》

元拓

一冊　緙絲面　庫裝本

The Thousand-Character Essay in Regular and Cursive Scripts by Zhi Yong

Yuan Dynasty rubbings

內外籤為朱翼盦書，另有王鐸題籤：「智永禪師真草千字文宋拓善本丙戌春二月兄王鐸為二弟鑛憲副書」。《智永真草千字文》，南朝梁周興嗣撰文，隋僧智永書，真草對照。原石在西安碑林。

智永真草千字文

此帖文中，「玄」、「讓」、「貞」、「樹」、「匡」、「讖」等字上石時為避諱而缺末筆。末刻大觀三年二月薛嗣昌跋，刻跋最後「姪方綱摹」和「李壽永、壽明刊」等字由拓本剪開後內移。後附頁有朱翼盦題跋。鈐：「王鏞之印」、「古癖生」、「蒸林收藏」、「柳芝堂珍玩圖書記」等印。另存一南宋拓本。

宋刻《孫過庭《書譜》冊》

何子彰舊藏本　宋拓薛刻本

一冊　錦面　托裱　經摺裝

An Album of "A Book on the Art of Calligraphy" by Sun Guoting
Song Dynasty rubbings

《書譜》唐孫過庭於垂拱三年（六八七）撰文並書，論述正、草二體的歷史與藝術性，分上下兩卷，草書。墨跡僅存上卷。刻本較多，著名者有太清樓刻本、薛刻本、安刻本等。

外套有籤，上題「仿賈秋壑藏神策軍碑裝式重飾面頁」，另有蔣錫韓題內籤二。墨紙首開右上角刻「孫過庭書譜」楷書小字一行。墨

紙每行右側附有朱書釋文。尾刻「元祐二年河東薛氏模刻」楷書一行。鈐：「何子彰審定印」、「厚琦」、「晉卿珍玩」、「何厚琦印」、「子彰珍藏」、「東武王氏儷廬平生所結墨緣」、「自昌印」、「北平邵氏家藏」、「雲鴻私印」、「靈石何氏子彰審定」、「濰陳晉卿家藏」、「文石山房所存」等印。後附頁有蔣錫韓跋，徐會灃觀款，王志修跋四段，朱翼盦跋三段及康生跋一段。

宋刻《《爭座位帖》帖冊》

An Album of "Calligraphy on Contending for the Seats"
Song Dynasty rubbings

王存善舊藏本　宋拓
一冊　木面　白紙挖鑲剪條裱　小本蝴蝶裝

《爭座位帖》係顏真卿書於唐廣德二年（七六四）十一月，行書。此是顏真卿致定襄王郭英乂的尺牘稿本，故又名《與郭英乂書》。《爭座位帖》為歷代書家所重，與王羲之《蘭亭序》並稱為「行書雙璧」，又與《祭姪文稿》、《告伯父文稿》合稱為「顏魯公三稿」。此帖刻本較多，其中以西安碑林的關中本最精。

此本為關中刻本。其中，「出入王命」的「出」字絲毫未損。不過，前幾行因拓本損壞而缺字，如拓本五行「右僕射」的「右」字缺。無題跋印章。王存善書外籤「宋拓爭座位」，此翁正三學士書籤，壬子六月存善記」。

另有陶北溟舊藏本，曾為清翁方綱收藏，有陶北溟題外籤，羅惇衍題內籤，翁方綱、崇恩、桂馥、周厚轅、張塤、梁章鉅、宋褒淳、吳榮光、張岳崧、何紹基等人題跋。

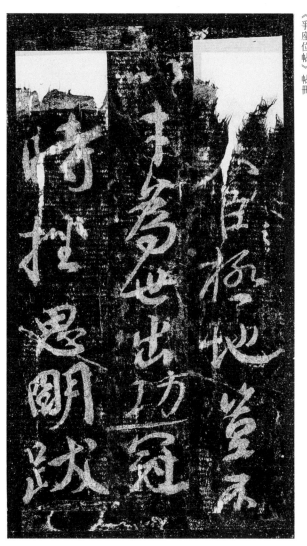

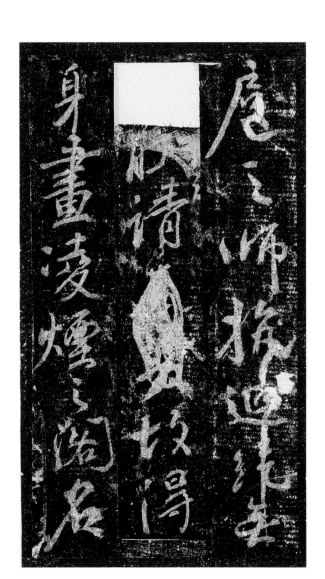

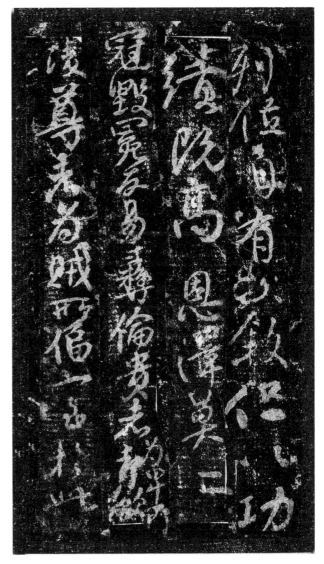

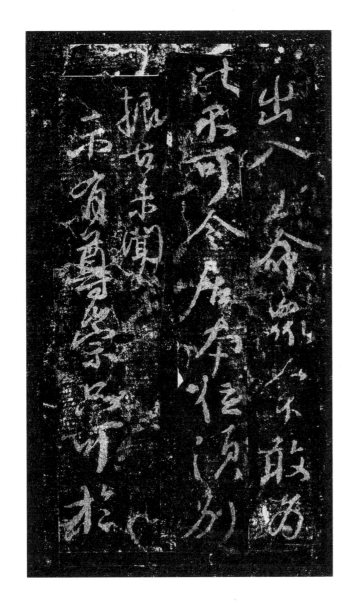

宋刻《懷素書〈聖母帖〉》冊

李仲瀚舊藏本　宋拓

一冊　木面　白紙挖鑲裱　蝴蝶裝

An Album of "Copy-book for Calligraphy" by Huai Su
Song Dynasty rubbings

《聖母帖》係唐僧懷素書於貞元九年（七九三）五月，草書五十五行。宋元祐三年（一〇八八）刻石。帖後刻：「元祐戊辰仲春摹勒上石」篆書一行，帖石並刻有唐人楷書雁塔題名五行。原石現在西安碑林。

此帖首開為張旭草書《肚痛帖》，懷素書《聖母帖》及唐人雁塔題名五行。後梁僧彥脩草書及宋嘉祐三年李丕緒刻跋。內籤佚名書「宋拓長史肚痛、素師聖母二帖　附僧彥脩草書」。鈐：「胡姪室書畫記」、「姚江陳子受家珍藏」、「良貞」、「安儀周家珍藏」、「公傅珍藏」、「公傅圖書」、「蒲機賀氏」、「心賞」、「臨川李氏」等印。

另存宋拓本兩冊。一冊為清唐翰題舊藏，後刻謝靈運草書帖並跋。另一冊為吳湖帆舊藏，前附頁有吳湖帆繪「東陵聖母」圖，後附《懷素書〈藏真〉、〈律公〉二帖》，後宋人刻跋兩段。

本卷選錄：唐懷素《聖母帖》。

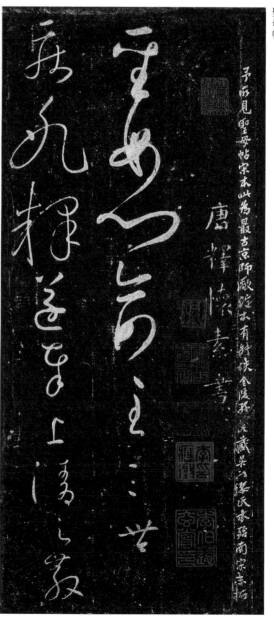

宋刻懷素書《藏真》、《律公》二帖
冊

宋拓

一冊　木面　白紙挖鑲剪方裱

An Album of "Authentic Calligraphy" and "Lü Gong Calligraphy" by Huai Su
Song Dynasty rubbings

《藏真》、《律公》二帖，唐僧懷素，草書。宋元祐八年（一〇九三）游師雄刻，安宜之摹勒，安敏鐫。原石在西安碑林。

此帖首刻「唐懷素法帖」楷書一行，《藏真》、《律公》二帖。後刻馬宗誨等人題跋，游師雄書《李白贈懷素草書歌》並後序，孫軫題跋。外籤佚名書「宋拓釋懷素法帖」，內籤為暎斗題。鈐：「石渠寶笈」、「寶笈三編」、「嘉慶御覽之寶」、「宣統御覽之寶」、「益庵」、「嘉慶鑒賞」、「三希堂精鑒璽」、「宜子孫」、「宣統鑒賞」、「無逸齋精鑒璽」等印。見於《石渠寶笈三編》。墨紙首開右側有王鐸跋（見附錄）。

本卷選錄：唐懷素《藏真》、《律公》帖。

藏真帖

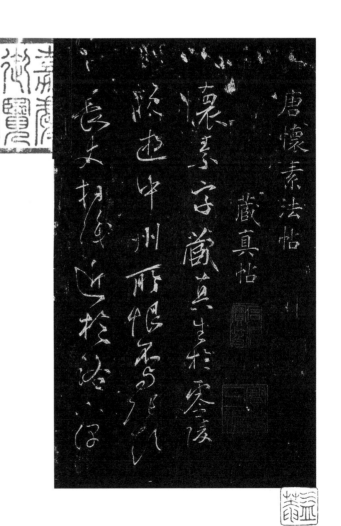

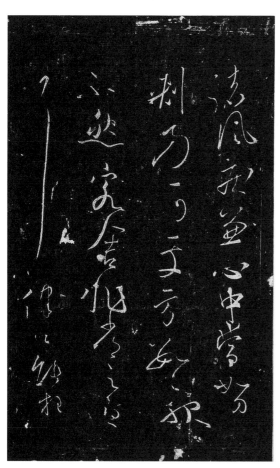

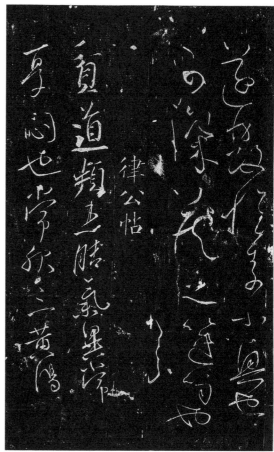

律公帖

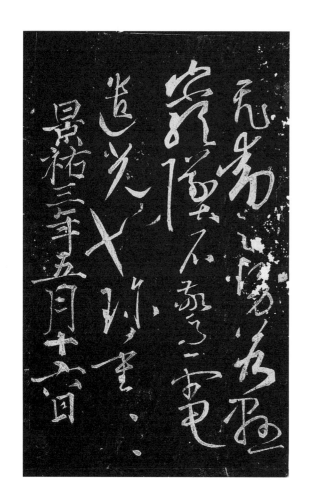

懷素草聖諱之者必
如用越而號能書其
珍愛如此　回翁
劉摯草老觀
元祐四年九月十二日
趙瞻
大觀同日覽此

其年七月十九日馬宗誨承之題
元祐四年季秋
十二日寬夫題
懷素遺帖多矣此書
結字小異　徽仲書

相沔近出落六偶
自云歐傳比長史
之書　　梗槩云顛書
李白贈懷素草書歌
少年上人號懷素草書天下稱獨步墨池
飛出北溟魚筆鋒殺盡中山兔八月九月
天氣凉酒徒辭客滿高堂牋麻素絹排數

韓忠彥師朴是日同觀
己卯歲九月十三日宿齋
中書觀懷素書沖元記
余既連得見曾公真蹟三帖其
草法遒勁溫潤竊甚愛之及讀
懷素書乃知宗恨不得見張顛長史

必要公孫大娘渾脫舞

後序

唐僧懷素書藏真律公二帖最號精妙
自五代已來為子之友安師孟家藏後
為王思同子孫所有近歲復歸於安氏
噫豈斯文之顯晦爾有數耶因模刻于
長安漕臺之南廳及以諸公題跋李白
所贈草書歌同附於卷尾傳諸好事云

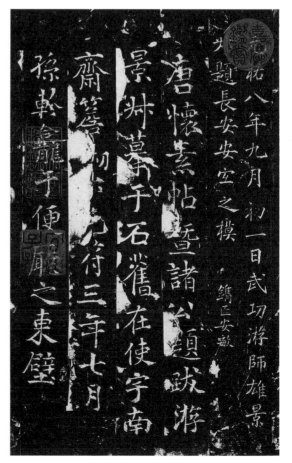

箱宣州石硯墨色光吾師醉後倚繩牀須
史掃盡數千張飄風驟雨驚颯颯落花飛
雪何茫茫忽來向壁不停手一行數字
大如斗悅悅如聞神思驚時時只見龍蛇
走左盤右感如驚電狀如楚漢相攻戰湖
南七郡凡幾家家家屏幛書題遍王逸少
張百英古來幾許浪得名張顛老死不及
數我師此義不師古古來万事貴天生何

題長安安宣之摸　鐫匠安敬
唐懷素帖無真諸跋游
景祐墓于石舊在使字南
齋篆刻　八符三年七月
孫軒金藏于便廳之東壁
元祐八年九月初一日武功游師雄景

宋刻《宋徽宗草書千字文冊》

An Album of "The Thousand-Character Essay" in Cursive Script by the Emperor Hui Zong
Song Dynasty rubbings

宋拓

一冊　錦面　庫裝本

布套上有葉夢龍題籤。外籤李筠盦書「宋徽宗草書千文」，初拓原裝。葉氏風滿樓舊藏，今歸李氏筠盦竹香書屋珍秘」，內籤為翁方綱題。《宋徽宗草書千字文》，南朝梁周興嗣撰文，宋徽宗趙佶書。墨跡現在遼寧省博物館。

此帖墨紙首開右側有李筠盦題跋一段。尾刻「御書之寶」印並「宣和殿書天下一人」款。另有數段題跋及鈐印（見附錄）。

宋徽宗草書千字文冊

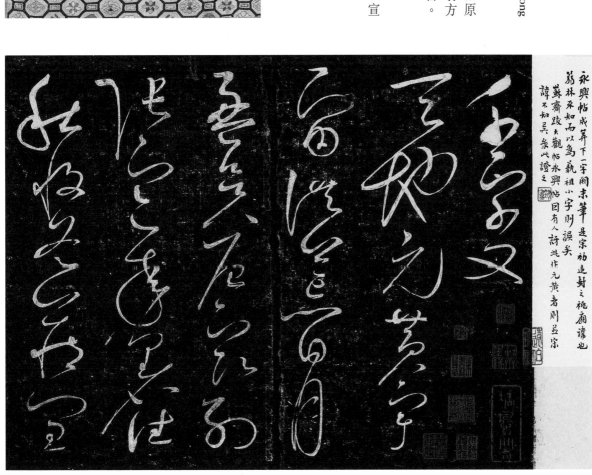

宋徽宗草書千字文冊

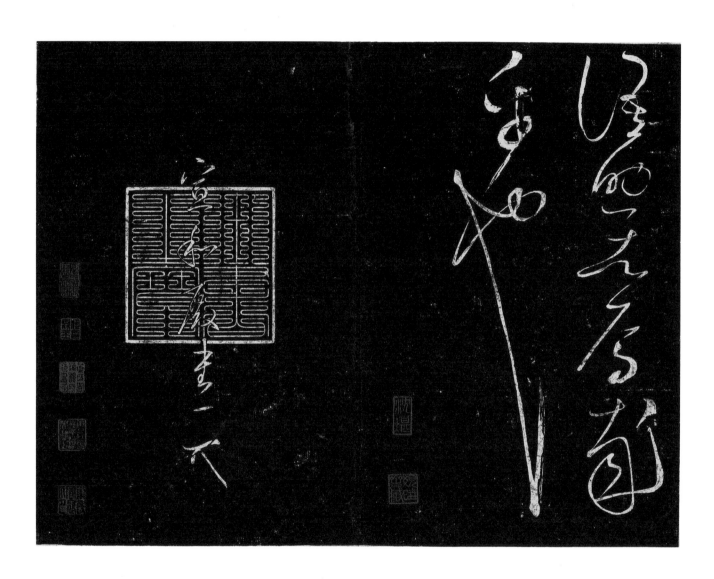

明代刻帖

Engraved
Calligraphic
Specimens of
Ming Dynasty

明刻《星鳳樓帖》

王存善舊藏本　明代濃墨拓

十二冊　木封面　黃紙剪方鑲裱　蝴蝶裝

Xing Feng Tower Collection of Calligraphy
Ming Dynasty rubbings in rich ink

是帖或曰宋曹彥約刻，或曰曹士冕刻，但未見有宋本流傳。此套帖為明代刻，卷首篆書刻「星鳳樓帖」名，以十二辰為順序排卷次，篆書刻「子集」等字樣。卷尾篆書刻款二行「紹聖三年（一〇九六）春王正月摹勒上石」。卷一漢魏帖，卷二至卷七晉人書，卷八宋齊梁陳人書，卷九至卷十二唐人書。細目見容庚《叢帖目》卷四。除此版外，另有版本數種，詳細情形見附錄。

此帖原為十卷，有缺帖並次序混亂，收藏者將各卷號碼塗去。王存善收藏時將缺帖補齊，裱成兩卷，一卷補一、二、三卷的部分帖，另一卷補三、四、五、六、七、九卷部分帖，兩卷皆用雙鈎補全。後有王存善題跋（見附錄），說明缺失、補帖情況。另有諸家鈐印，詳見附錄。

本卷選錄：漢崔瑗《賢女帖》、漢鄧騭《討畔羌帖》、北魏崔浩《風景帖》。

賢女帖

討畔羌帖

精氣歛沇澄之純粹

豈穆濟世十甚棟樑忠

勇舊炎忝如咬日汎愛

寬敬威嚴秋舉言動溫

則雨盃雲歸

篤勒上石

紹聖三季青王正月

明刻《東書堂集古法帖》

孟憲章舊藏本　殘卷　濃墨擦拓

十卷　經摺裝

East Study Hall Collection of Ancient Calligraphy (remnant edition)

Ming Dynasty rubbings in rich ink

明永樂十四年（一四一六）周憲王朱有燉為世子時刻，以《淳化閣帖》為主，參以《祕閣續帖》及其他，帖首刻朱有燉序及凡例。帖目見容庚《叢帖目》。楷書帖名「東書堂集古法帖第二」等，每卷皆刻編號。卷尾楷書款「永樂十四年歲在丙申七月三日書　東書堂集古法帖第二」等。此原石早期拓本，拓工精湛，惜有殘缺（缺序文、凡例等）。卷二宋太宗《寄張祐七律》「祐」字「礻」旁右點筆不缺，二行「來」字行筆不同於翻本。鈐「張炯之印」等印。卷二、卷三有朱書釋文。卷一、五後附頁無名氏書論共一開半。每帖編號。

明翻刻《東書堂集古法帖》之一

十冊。刻帖號，但不同於原石。馬寶山收藏。濃墨拓，經摺裝。此套帖前有序言及凡例，年款皆割去。鈐「陸泝之印」、「靈巖」等印。

明翻刻《東書堂集古法帖》之二

十卷。與上版翻刻不同，底版有多處裂紋。濃墨拓，鐫拓粗糙。白紙挖鑲蝴蝶裝。前有序及凡例。

另一部與上同版，一套十卷，明晚期拓本。濃墨拓，字口淹墨。白紙托裱蝴蝶裝。序文尾「甲五」編號下刻「譚坤刊」三小字。鈐印「桐城光氏農聞考藏金石書畫印記」。

此帖林志鈞《帖考》記載有翻刻，容庚《叢帖目》言，明成化十七年（一四八一）的翻刻本有甲、乙頁數。

本卷選錄：唐玄宗《鶺鴒頌》、宋太宗《寄張祐七律》、《遠看山有色五絕》。

所志懷左清道率府

德庭樹以為常馬云

有鶺鴒千數棲於麟

延入宮掖談笑相樂比

守京職每聽政之後

同氣是以兄弟人軫

朕惟天倫之愛連枝

唐玄宗書

歷代帝王書

東書堂集古法帖第二

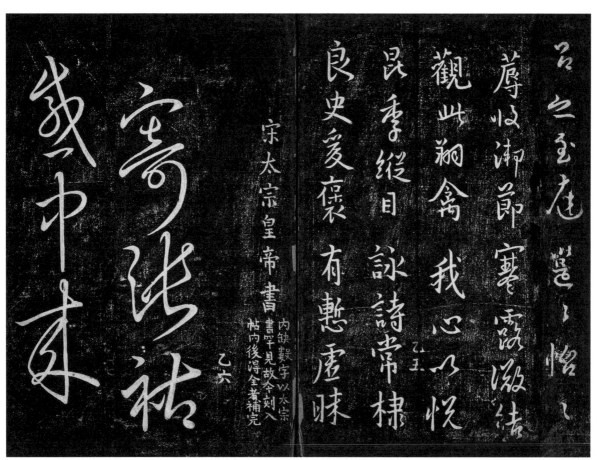

宋太宗皇帝書　內缺數字以太宗書罕見故今刻入帖內後得全者補完

乙五

乙六

乙七

太宗皇帝統臨天下元日端拱先臣直西省

嘗恩賜御草書 金龍紈扇 謹追琢琬琰

刊摹 玉範 翰林侍讀學士臣王舉正記

宋徽宗皇帝書

東書堂集古法帖第一

永樂十四年歲在丙申七月三日書

明刻《寶賢堂集古法帖》

十二卷　紙板藍絹面　托裱　經摺裝

Bao Xian Hall Collection of Ancient Calligraphy

明晉靖王世子朱奇源命王進、楊光溥、胡漢、楊文卿選集，宋灝、劉瑀摹勒。此帖首刻「清事」二字，寶賢堂書，明孝宗御札及朱奇源跋，朱奇源寶賢堂集古法帖序。末刻懶雲後續，張頤跋。每卷，楷書標題「寶賢堂集古法帖卷第幾」，尾刻「弘治二年九月一日書」楷書一行。另存一套，但其中四、五、六三卷用戴補石拓本所補。明末石多散失，清康熙十九年，陽曲令戴夢熊補刻五十三石，石旁註「戴補」二字，以便與原刻相區別，世人稱之為「戴補本」。「戴補本」末增刻劉梅、傅山跋，戴夢熊法帖鈎補後序。存兩套。帖目見容庚《叢帖目》。

本卷選錄：倉頡《戊巳帖》、夏禹《出令帖》。

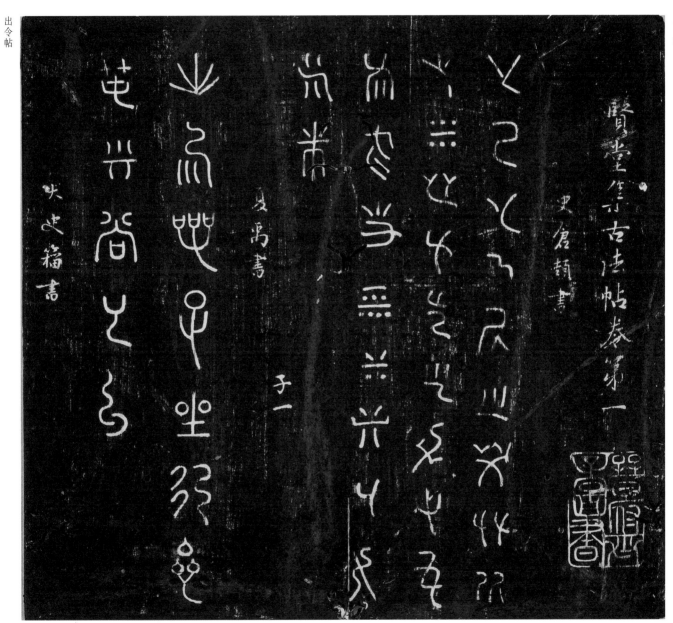

明刻《火前本真賞齋帖》

唐翰題舊藏本　火前拓本

一冊　黑紙鑲邊剪方裱

Zhen Shang Study Collection of Calligraphy (original edition before it was destroyed by fire)

Ming Dynasty rubbings before fire

《真賞齋帖》為明嘉靖初年華夏編次，章簡甫鐫刻。其中各帖皆依華氏家藏真跡上石。此帖刻後不久即遭火毀，遂重刻，故有火前本與火後本之別。二本刊刻皆佳，世重火前本。火後本較前刻明顯區別有三：一、首頁「米芾之印」的「芾」字右下筆無缺痕；二、萬歲通天帖「史館新鑄」之印略低，印下邊框與《萬歲通天帖》王方慶進款之「天」字相平（火前本與「歲」字平）。

是本火前初拓，字字鋒芒畢露，紙如黃玉，墨如蟬翼，字肥神足，可為此帖之冠。帖名隸書「真賞齋上」。帖分三卷，上卷是鍾繇《薦季直表》；中卷是王羲之《袁生帖》；下卷是唐王方慶所進《萬歲通天帖》。帖尾行書「嘉靖改元（一五二二）春正月既望真賞齋摹勒上石」及篆書款「長州章簡父鐫」。有康有為、羅振玉等題籤四條。鈐「康有為印」、「寶煒」等印三十一方。龐澤鑾、鄭孝胥、陶北溟等題跋。

另有王存善舊藏本並火後本四種，版本情形詳見附錄。

本卷選錄：三國魏鍾繇《薦季直表》。

薦季直表

豈文皇誤以廣為脩于長審又云漢隸連筆結
體圓勁淡雅字皆匾而弗楷今傳世者若鍾書力
書如此其至也此卷鍾元常薦季直表真蹟世不多
命表諸帖古隸典刑其存夫真賞之士其推密鍾
有仔細觀之果符諸賢之論而其點畫之間多有異
趣可謂幽深無際古雅有餘盖其楷書去古未
遠純是隸體非若後人妍媚纖巧之態也或疑此

帖唐人所書其間民字缺而不全夫民字之不全
特唐人諱避而剜撥之非不全書也痕迹猶存
端可察識觀者儿觀其筆勢字體與夫英氣雅
韻不可捨本而求末遺精而究麤麤也要當鑒以
心目至正十八年戊戌五月望日袁泰題

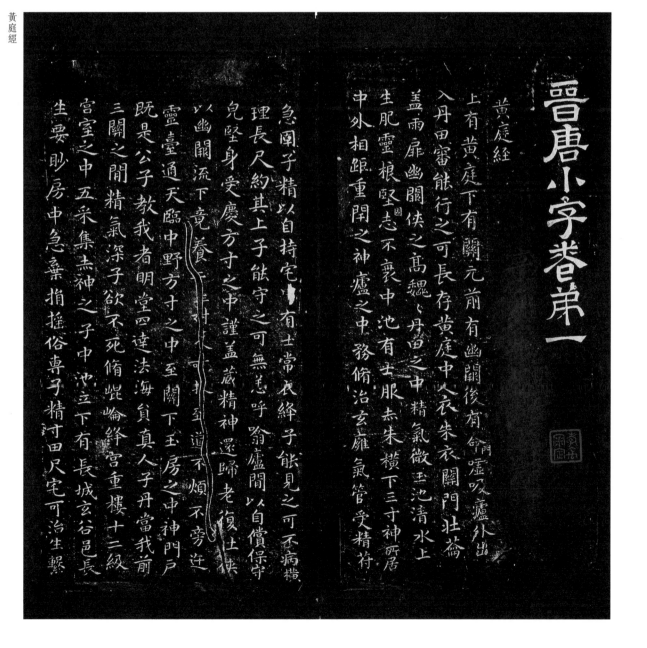

明刻《停雲館帖》

明代濃墨拓

十二卷　黑紙鑲裱　經摺裝

Ting Yun Hall Collection of Calligraphy
Ming Dynasty rubbings in rich ink

是帖為文徵明撰集，子文彭、文嘉摹勒。張廷濟云章簡甫刻石，石後歸寒山趙氏、武進劉氏、常熟錢氏、桐鄉馮氏等收藏。晚期石殘補配，後散佚。刻石年月為嘉靖十六年至三十九年（一五三七—一五六〇）。

章簡甫名文，號賁谷。王世貞曾作《章賁谷墓誌銘》言其摹刻「華氏真賞齋、陸氏懷素自敘、孫氏太清樓、右軍十七帖」沒有提到停雲館，也許此帖不是其單獨完成而未記入墓誌。

卷首隸書標題分別為：「晉唐小字卷第一」、「唐摹晉帖卷第二」、「唐人真跡卷第三」（第四）、「宋名人書卷第五」（第六、第七）、「元名人書卷第八」（第九）、「國朝名人書卷第十」（第十一）、「停雲館帖卷第十二」。後有隸書年款（見附錄）。帖目見容庚《叢帖目》卷一，年款次序有不同者。又有明晚期拓本及清代拓本各一套，但有補石。明、清有翻刻本。

本卷選錄：晉王羲之《黃庭經》。

黃庭經

嘉靖十六年歲正月
長洲文氏停雲館摹
勒上石

陰符經
大唐永徽五年歲次甲寅正月初五日奉
自造
尚書右僕射監修國史上柱國河南郡臣褚
遂良奉
敕寫一百廿卷

明刻《二王帖》

Scripts Written by Wang Xizhi and Wang Xianzhi
Ming Dynasty rubbings in ink

前一種：存三套。分上、中、下三卷。明代江陰湯氏刻於木板，上、中卷義之書，下卷獻之書。帖名隸書。上卷刻有右軍像，大令像。每卷末依次刻有隸書二行：「嘉靖丁未七月二日吳興郡兼隱齋模勒上石」、「嘉靖丁未九月四日吳興郡兼隱齋模勒上石」、「嘉靖丁未閏九月朔吳興郡兼隱齋模勒上石」。帖後附二王帖目錄評釋一冊。帖目見容庚《叢帖目》。

後一種：存兩套。明代董漢策摹湯刻本而重刻，石本。原帖上、中、下各析為兩卷，目錄評釋分三卷。標題改為篆書。據董漢策刻跋，歷時二十五年至萬曆十三年竣工。跋中還講帖前增刻二王楷書七種作為卷首，然兩套中均未見。兩套中宰相安合帖、噉面帖等十八帖都有損裂痕跡出現。

本卷選錄：晉王羲之《破羌帖》、晉王獻之《玄度帖》。

其中一套為馬寶山舊藏本，墨拓，三卷，錦面，黑紙邊經摺裝裱。封面題籤：「兼隱齋帖」。籤印「兼隱齋」。四卷。後附頁有馬寶山跋和鈐印並見附錄。

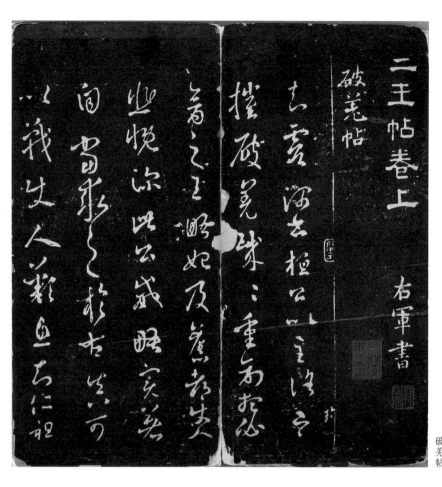

二王帖卷上
破羌帖
右軍書

二王帖卷下 終

嘉靖丁未閏九月朔吳興
郡蕪隱室摸勒上石

明刻《玉蘭堂帖》

羅惇暖舊藏本　明代淡墨擦拓

六冊　錦面　經摺裝裱

Yu Lan Hall Collection of Calligraphy
Ming Dynasty rubbings in light ink

此帖分為前後兩部分。無帖名、卷數。前後雖年款不同，但裝裱形式、尺寸大小一致。前二冊中包含四卷，每兩卷裱成一冊。卷一隸書標題「古法帖」，卷二、三無標題，卷四「褚河南帖」。四卷皆有刻款：卷一隸書兩行「萬曆庚寅（一五九○）雲易姜氏玉蘭堂模勒上石」，字體稍大，二至四卷改刻為一行，小字。

後一部分四冊。三冊、四冊標題隸書「唐名人帖卷一」及「唐名人帖卷二」。五、六冊標題「宋名人帖卷一」、「宋名人帖卷二」。卷末刻隸書款三行：「淳熙三年（一一七六）二月十四日尚書趙彥約模勒於南康上石」。帖間存「古帖七」、「王帖二」、「唐帖一卷三」、「宋帖一卷九」等小字標號。帖目見《叢帖目》卷四。卷一前附頁宋荔秋跋，後附頁羅惇暖題跋（見附錄）。卷五附頁沈盦臨褚、米二家書。鈐印見附錄。

本卷選錄：晉索靖《載妖帖》、《石鼓文譜》。

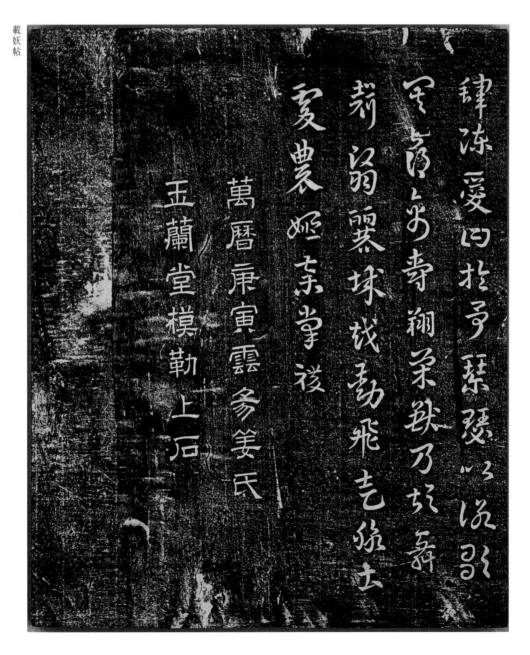

載妖帖

古法帖 周石鼓文譜

我車既工我馬
既同我車既好君子
我馬既
員獵員游鹿其
速君子之求其
首及兹以時我
歐其我來趨
麋鹿趚其我來大
來我歐其樸其
我射其樸蜀

明刻《餘清齋帖》

清拓

五冊　綾子面　黑紙托裱　經摺裝

Yu Qing Study Collection of Calligraphy (five copies)
Qing Dynasty rubbings

此帖為休寧吳廷於明萬曆二十四年（一五九六）摹勒選輯，楊明時鐫刻正帖十六卷，續帖八卷，木刻，全帖難得。每冊帖首無標題卷次，尾刻「萬曆丙申秋八月初吉，餘清齋模勒上石」篆書兩行。帖目見附錄。

本卷選錄：晉王獻之《東山帖》。

萬曆丙申冬八月於
吉餘清齋摹勒上石

明刻《國朝雲間名人書帖》

Scripts By Nobles in Ming Dynasty

二冊　木面　白紙鑲邊　剪方裱　蝴蝶裝

篆書帖名「國朝雲間名人書」，有「東郭草堂」刻印，未見刻款及卷號。前附頁無名氏云為「孫克弘勒石」，「萬曆廿五年（一五九七）刊本」。木板刻，有裂痕。每冊前頁無名氏書該冊所收錄書者姓名，共計四十一人，具見附錄。鈐印：「南壺真藏」、「子守孫承世寶之」。

本卷選錄：明沈度《畫錦堂記》。

畫錦堂記

起居閒未甞　
民聘尚冀善於圖接以膺　
大圍不宣

畫錦堂記

晝錦堂記
仕宦而至將相富貴而歸故鄉此
人情之所榮而今昔之所同也蓋
士方窮時困阨閭里庸人孺子皆
得易而侮之若季子不禮於其嫂

明刻《來禽館法帖》

清拓

三卷　黃錦面　托裱　經摺裝

Lai Qin Hall Collection of Model Calligraphy
Qing Dynasty rubbings

此帖為山東臨邑邢侗於明萬曆二十八年（一六〇〇）編集，長洲吳應祈、吳士端模勒。摹古法帖多種，無帖名卷次。帖目見附錄。

本卷選錄：晉王羲之《虞安吉帖》、唐人雙鉤王羲之《十七帖》。

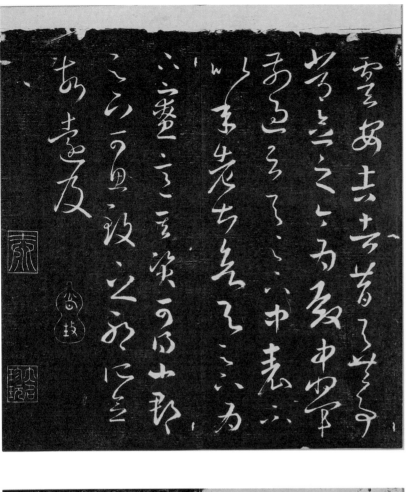

虞安吉帖

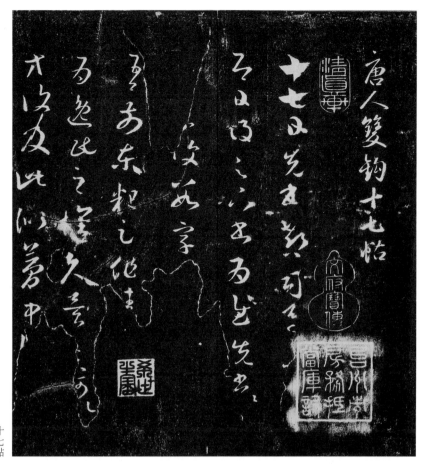

明刻《墨池堂選帖》

張廷濟舊藏　明濃墨拓殘卷

一冊　木面　白紙托裱　蝴蝶裝

Selections of Mo Chi Hall Collection of Calligraphy (remnant edition)

Ming Dynasty rubbings in rich ink

是帖共刻五卷，萬曆三十年至三十八年（一六〇二—一六一〇）長洲章藻摹勒。帖取晉、唐、宋、元名家書跡，前刻隸書目錄，帖名隸書「墨池堂選帖卷一」等（據翻刻本）。

此卷刻工精湛，拓工優良。張伯英題籤「墨池堂帖原本一二殘卷」。內有張伯英、張廷濟題跋（見附錄）；邊註多段，皆略不錄。用油素紙雙鈎一至四卷目錄及補入部分帖文。鈐印：「徐士愷子靜父收藏私印」、「紅藥山房收藏金石書畫印」、「華山馬氏」、「寒中」、「仲安」等。

另有翻刻兩種，皆略不錄。

本卷選錄：晉王羲之《瞻近帖》、《樂毅論》。

瞻近帖

樂毅論　夏侯泰初

世人多以樂毅不時拔莒即墨為劣是以叙而

論之

夫求古賢之意宜以大者遠者先之必迂迴

而難通然後已焉可也今樂氏之趣或者其

未盡乎而多劣之是使前賢失指於將來

不亦惜哉觀樂生遺燕惠王書其殆庶乎

機合乎道以終始者與其喻昭王曰伊尹放

大甲而不疑大甲受放而不怨是存大業於

至公而以天下為心者也夫欲極道之量務

天下為心者必致其主於盛隆合其趣於先

王茍君臣同符斯大業定矣于斯時也樂生

之志千載一遇也亦將行千載一隆之道豈其

局蹟當時止於兼并弃而已哉夫兼并者非

樂生之所屑彊燕而廢道又非樂生之所求

明刻《戲鴻堂帖》

方濬益舊藏本

十六卷 木面 黑紙托裱 濃墨拓 經摺裝裱

Xi Hong Hall Collection of Calligraphy
Ming Dynasty rubbings in rich ink

董其昌刻，帖名隸書「戲鴻堂法書一」等，楷書或篆書書款二行「萬曆三十一年，歲在癸卯人日，華亭董氏勒成」。唐翰題題跋（見附錄），李鴻裔署籤。鈐印多方，詳見附錄。王芑孫題沈氏戲鴻堂帖云：石曾歸施叔灝（用大齋主人），因怕裝次失第，增加目錄。目錄有紅黑二種，紅印者世尤貴，人稱「用大齋本」。此後石易主，

得主對石整理、修繕，因此又有王氏「橫雲山莊本」、沈氏「古倪園本」等稱謂。本帖卷首有紅色木印目錄，原石拓，當為「用大齋本」。帖目見《叢帖目》卷一。另有原石清拓及明代翻刻各一套。

本卷選錄：楊羲《黃庭內景經》

黃庭內景經

黃庭內景經

明刻《鬱岡齋墨妙》

王澍舊藏本　明拓

五冊裝　木面　經摺裝

Yu Gang Study Collection of Calligraphy Models
Ming Dynasty rubbings

此帖為明刻彙帖，共十卷，兩卷裱為一冊。王肯堂（字宇泰，號損庵，江蘇金壇人）輯，管馹卿刻。篆書帖名「鬱岡齋墨妙第一」等，尾款篆書「萬曆三十九年（一六一一）歲次辛亥夏五，金壇王氏摹勒上石」，取材魏、晉、唐、宋名家書跡。

王氏購得華夏《真賞齋帖》火後刻木板後，將其安插於此帖之中，因此有言是帖「木石參半」。後木遭盡損，全本鮮見。帖目見容庚《叢帖目》卷一，《叢帖目》列「又足本」下大部分帖，包含在本帖中。

鈐印：「胡蕃」、「存誠堂」、「月坡草堂」、「玉署藏書」、「蔚少峰審定金石文字」、「篆猗齋徒」等。

卷一及卷九王澍、毛意香各跋一段。王澍題跋：「此余家藏舊物也，每一展閱，先澤宛然。惟其摹勒精微，筆法絲毫不爽，較快雪、戲鴻自有大小巫之別矣。珠湖老友雅好臨池，一見不忍釋手，遂以定窰磁瓶見易，爰題數語以遺之。時在大清康熙庚子（一七二〇）杏月琅邪王澍識。」

本卷選錄：晉索靖《月儀帖》。

月儀帖

七卷二

115

卄十餘篇多摹寶真嘆四十餘卷多楊書又云三君手
跋楊君書最工采今古能大能細大較雜祖效郤浩
筆力規矩並亏二王而名采顯書當以地徽兼罪二王
所押故也摹書是學楊而字體勁利徧善寶經畫符兵
楊相狙鬱勃鋒勢貂非人功所建氲史章艸刀能而正
書古拙符又采巧故采寶經也攄此則此絹本若非楊
君寶之本卽是許摹書今真詰所刹皆三君手書多
荆州白箋梁時去晉已甚尾零落魚爛蝕失所此
若賈蓁如新雖歷代尊奉少見鳳口非脊神物護持矣

采至是晉人筆意一壞于王蕭二壞於文氏父子而小
楷尤甚采可采使卋人見此本遂摹而刻之萬曆丁未
大霽後一日毗陵王肯堂記

萬曆三十六年歲次戊申
龜又金壇王氏摹勒上石

明刻《玉煙堂帖》

明拓本

二十四卷　木面　黑紙托裱　經摺裝

Yu Yan Hall Collection of Calligraphy

Ming Dynasty rubbings

此帖為海寧陳元瑞於明萬曆四十年（一六一
二）撰集，上海吳之驥鐫，無帖名卷數。每
卷末刻「萬曆四十年歲在壬子，玉煙堂模勒
上石」篆書兩行。集漢至元代法書，帖目見
容庚《叢帖目》。此帖卷三鈐：「李泉然印」
印。另存明拓、清拓殘帖各一套。

本卷選錄：唐歐陽詢《虞恭公碑》、唐歐陽
通《道因法師碑》。

虞恭公碑

命隆寵紈爵鎬料勤

羣響漢俗伴叶望宗

衛月鼎艾綏銀章銓

鳳池垂紳鸞閣乘轅

消流篋仕籠洗鰻笏

的巖巘華岳西峙肇

冑唐籵遙源裕魏准

帝嬀誕昴宿姬文遠

之間有僧欻至睎然
白首請與俱行乘杯
西邁避地三蜀康野
微詞搜江粹典源流
畢究奧隅咸踐

萬曆卅一季歲在壬

王燿□國梲勒上石

明刻《秀餐軒帖》

六冊　藍綾面　濃墨拓　黑紙鑲裱　經摺裝

Xiu Can Hall Collection of Calligraphy
Ming Dynasty rubbings in rich ink

此帖為海寧陳春永纂輯，無帖名、卷次，前刻目錄，收古法書自鍾繇至張即之凡二十人。據記載該帖四卷，據石上小字標號應刻有六卷。帖目鐫有「海昌陳息園珍藏」字樣，刻款「萬曆己未歲冬月陳氏秀餐軒勒石」篆書二行。帖目具見附錄。

陳春永（一六二一—一六九八），字稚岩，號息園。按：陳春永生於明天啟元年（一六二一），因此是帖應為陳氏纂輯其家藏舊刻而成。王文治乾隆四十六年（一七八一）刻跋云刻石藏揚州唐悔菴家。另有一套明拓本。

本卷選錄：唐歐陽詢《心經》、《緣果道場磚塔記》。

緣果道場磚塔記

真實不虛 故說般若波羅蜜多呪 即說
呪曰
揭帝揭帝 波羅揭帝
波羅僧揭帝 菩提薩婆訶
般若波羅蜜多心經
貞觀九年十月日率史令歐陽詢書于白鹿寺

隨江夏縣緣果道場博塼下舍利記
太子率更令歐陽　詢　撰并書
夫至理空沖尋求之源總．緬法身窅莫無方之應奄
臻至如荃蹄未然駐影留髮香薪已燼散體分形故
有寶搶瑤龕崔魏四圍之上雲興地踊照曜八國之
中俾我聖蹟未之湮隆緣果道場者梁天監十二年

秀餐軒帖目　海昌陳息園珍藏

鍾繇　宣示表　戒路表　力命表

王羲之　黃庭經　樂毅論　蘭亭叙　像讚　曹娥碑

王獻之　十三行　洛神賦

王僧虔　二岸雜事表

華陽隱居　詩

智永　歸田賦

裴耀卿　兩蕃表

楊凝式　韭花

虞世南　破邪論　汝南誌

歐陽詢　心經　舍利墖記

褚遂良　西昇經　良冊

薛稷　杳冥君銘

柳公權　護命經

明刻《崇蘭館帖》

十冊　木面　濃墨拓　經摺裝

Chong Lan Hall Collection of Calligraphy
Ming Dynasty rubbings in rich ink

是帖於泰昌元年（一六二〇）刻，莫如忠、莫是龍書，莫後昌篡輯。

無卷數，帖名隸書「崇蘭館帖」。帖中收莫如忠、莫是龍書各五集，

按天干排次，帖間有「甲三」、「庚四」、「己五」等小字標號。

前刻目錄，有「雲間莫氏父子法書」篆書標題及「甲集計十四則

附伯生陸先生題」等楷書書目。鑴莫氏父子畫像，有的卷存篆書刻款

三行「萬曆四十八年　歲在庚申春日　長孫後昌君全氏摹勒上石」。

《叢帖目》卷三有目錄，但與此帖有異。張伯英曾見十一卷，多續刻

一卷。鈐印「澹園主人桓生氏珍藏」。

本卷選錄：明莫如忠《秋日泛泖記》。

崇蘭館帖

秋日泛泖記

癸未秋九月十有八日余將

西遊長泖送余者馮友

子潛宗友初陽蔡友幼君

馮友武甫董友元宰沈友

羑辟而余子是龍侍晨

裝顥氣甫森風日澄明

鼓枻安流水光如練卓

午至湖口水漸廣衍風泛

明刻《來禽館真跡》、《來禽館真跡
續刻》

明拓

四冊　紙板面　托裱　經摺裝

Lai Qin Hall Collection of Authentic Calligraphy and Its
Continuation
Ming Dynasty rubbings

是帖乃明泰昌元年（一六二〇）山東臨邑王
治撰集，吳郡吳士端摹勒，四卷。收邢侗
書。明天啟元年（一六二一）王治又續刻《來
禽館真跡續刻》二卷，管駰卿模勒，全部為
邢侗尺牘。

此帖一冊卷首刻「來禽館真跡」草書一行，
三、四冊卷首刻「來禽館真跡續刻」草書各
一行，均無卷數。第四冊卷尾刻天啟元年瑞
露館主人（王治）跋一段。帖目具見附錄。

本卷選錄：邢侗《詩冊帖》。

詩冊帖

明刻《潑墨齋法帖》

前五卷　明拓　藍錦面　白綾籤　托裱　經
摺裝

後五卷　清拓　黑紙鑲裱　經摺裝

Po Mo Study Collection of Model Calligraphy

Ming Dynasty rubbings (first five volumes)

Qing Dynasty rubbings (second five volumes)

是帖為明金壇王秉錞編次，長洲章德懋鐫。
此套由明、清兩種拓本合成。每卷篆書標題
「潑墨齋法書第幾」。卷十末刻履吳跋一
段。前五卷，前附頁有「涔海高氏珍藏書畫
圖章」印，鈐印：「惕庵」。帖目見容庚《叢
帖目》。

本卷選錄：漢鄧騭《討畔羌帖》、漢崔瑗《賢
女帖》。

討畔羌帖、賢女帖

明刻《渤海藏真帖》

清代濃墨拓

八冊　木面　白紙鑲裱　蝴蝶裝

Bo Hai Collection of Authentic Calligraphy

Qing Dynasty rubbings in rich ink

此帖為陳甫伸（元瑞）輯，古吳張鏞摹勒，取材唐迄元共十家。帖無年款，趙孟頫書《內景經》後刻有陳甫伸崇禎三年之後刻成。《叢帖目》卷一有細目。無題跋、印章。故當於崇禎三年（一六三〇）跋，

帖無標題、卷數。前刻帖目：鍾紹京靈飛經、褚遂良千字文、蘭亭、陸柬之蘭亭詩、蔡襄詩牘、蘇軾尺牘、蔡京大觀御筆記、尺牘、米芾蕭閒堂記、擬古詩、米友仁蘭亭跋、趙孟頫內景經、樂毅論、右軍三帖、真草千文、梅花詩、題桃源圖、尺牘。

本卷選錄：唐鍾紹京《靈飛經》。

帖目

靈飛經

瓊宮五帝內思上法

常以正月二月甲乙之日平旦沐浴齋戒入

室東向叩齒九通平坐思東方東極玉真青

帝君諱雲拘字上伯衣服如法乘青雲飛輿

從青要玉女十二人下降齋室之內手執通

靈青精玉符授與地身坭便服符一枚微祝

蕭閒堂記　擬古詩

米友仁

蘭亭跋

趙孟頫

內景經　樂毅論　右軍三帖

梅花詩　題桃源圖

尺牘

真草千文

終

125

45

明刻《清鑒堂帖》

清拓本

八冊　藍紙面　托裱　經摺裝

Qing Jian Hall Collection of Calligraphy
Qing Dynasty rubbings

此帖為新都吳楨明於崇禎十年（一六三七）摹勒。收歷代名人法書，無卷數。卷首刻「清鑒堂」三大字行書。帖名「清鑒堂帖」四字用隸書或篆書。帖目與《叢帖目》相同，惟順序有差。

本卷選錄：晉王羲之《永興帖》、《四月廿三日帖》、《罔極帖》。

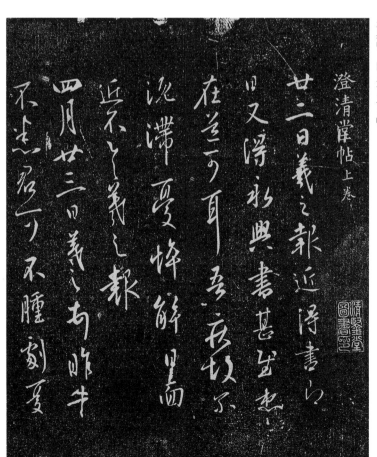

永興帖、四月廿三日帖

126

崇祯十年丁丑夏六月新都

吴周生氏摹勒上石

明刻《快雪堂法書》

Kuai Xue Hall Collection of Model Calligraphy
a) Zhuozhou rubbings in light ink
b) Qing Court rubbings in coal ink

快雪堂帖，得名於馮銓藏王羲之《快雪時晴帖》而署堂名「快雪堂」。其拓本根據時間早晚和地點不同通常分為三種：因馮銓刻於涿州原郡，凡馮氏當時所拓稱「涿拓」；後馮子不能守而質於州庫，州牧福建人黃可潤購之，運回福建，因此在福建的拓本稱「建拓」；福建總督楊景素後購得帖石，進奉內府，乾隆帝為其建快雪堂於北海北岸，嵌石於兩廊。由於帖版中有木版，入宮時已損壞，乾隆令將數塊木版改刻成石，並作《快雪堂記》，其拓本稱「內拓」。其帖目見《叢帖目》卷一。

（一）涿拓本

六冊　淡墨拓　經摺裝　錦函套

涿州馮銓輯，劉光暘摹勒。無刻石年代，由於帖間有崇禎十四年（一六四一）馮銓跋，摹刻時間應距此不久。涿拓尤為世重，故宮存兩套，所選此套其上皮紙題籤「快雪堂法帖　樂善堂珍藏」。無卷數。帖名隸書，米芾《珊瑚帖》後七言詩第三句寫為「當日蒙恩預名表」。鈐「樂善堂圖書記」印。

本卷選錄：宋米芾《丹青引》、《珊瑚帖》。

馮銓（一五九五—一六七二）字振鷺，一字伯衡，明萬曆四十一年（一六一三）進士，天啟時官至文淵閣大學士兼戶部尚書，崇禎初列入閹黨而被罷。後仕清，為弘文院大學士、禮部尚書。平生精於古法帖鑒別。刻手劉光暘，字雨若，安徽宣城人，是明末清初傑出刻手，鐵筆傳神，故此帖摹勒精湛。

（二）清內府拓本

五冊　烏金拓　經摺裝

木面刻帖名「快雪堂法帖」，填藍，按宮、商、角、徵、羽排序。此拓在採用原版的基礎上增刻乾隆四十四年（一七七九）御題《快雪堂記》並題詩兩段，於諸家書前加刻某人書楷字標題。記中言帖版經歷，說明其入宮後曾改換版刻。是帖將補刻之版也一併收入羽冊之中，如顏真卿《鹿脯帖》、蘇軾《登臨帖》、《墨戲帖》、《苦筍帖》，米芾《珊瑚帖》皆收兩份。鈐印「避暑山莊」等。另有內府拓七套。

本卷選錄：米芾《珊瑚帖》，晉王羲之《快雪時晴帖》及元趙孟頫跋，清高宗《快雪堂記》。

將軍魏武之子孫於今為庶為清門

英雄割據雖已矣文彩風流今尚存

學書初學衛夫人但恨無過王右軍

丹青不知老將至富貴於我如浮雲

開元之中常引見承恩數上南薰殿

煙功臣少顏色將軍下筆開生面良相頭

上進賢冠猛將腰間大羽箭褒公鄂公

毛髮動英姿颯爽來酣戰　先帝天馬玉

（一）珊瑚帖

（一）丹青引

老夫元坐取浮又

收來自有連城圖畫

台朝書畫　珊瑚

一枝

三枝朱草出金沙

來自天支以沙相家

當日蒙恩預名表

愧無五色筆頭花

快雪堂記
淳化閣帖之重刊以肉府向有
賜畢士安之初刻而世鮮原本
用以永其壽而公後來臨池習
東書也尔時豈有以覓快雪堂
顧別遂漬　去置而弗許吾以淳
代飛收頹宣窰墨肉不過缺一快
重帖至於則倍蓰勝之玉彼墨
蹟則平收入石渠且刻之三帝
堂法帖矣一之為甚其可再手
乃今楊景素以快雪石刻來獻
且云快雪石刻本故臣馮銓而

快雪堂法書
王羲之書

羲之頓首快雪時晴佳想
安善未果為結力不次王
羲之頓

山陰張侯

東晉至今近千年書跡傳流至今者絶
不可得快雪時晴帖晉王羲之書應代
寶藏者也刻木肴之今乃得見真蹟臣
不勝欣幸之至延祐五年四月二十一日

明刻《晴山堂帖》

Qing Shan Hall Collection of Calligraphy
the Republic of China rubbings

民國拓本

八冊　藍紙面　托裱　經摺裝

本卷選錄：明黃道周《贈徐霞客詩》、明陳仁錫《記霞客盤山之遊》

帖目參見容庚《叢帖目》。

以事類別之」，將帖石重新編排次序並拓之。附胡雨人重編目錄。

民國七年（一九一八），近人胡雨人「以徐氏之世代先後為準，復

題贈徐氏一家之詩文。帖應刻於明末，至清代帖石已殘缺、失序。

是帖本為明江陰徐弘祖編輯，梁溪何世太摹勒。收元末至明代名人

贈徐霞客詩

記霞客盤山之遊

明刻《寶晉齋法帖》

胡勒哈氏舊藏　明拓本

五卷　濃墨拓　綾鑲邊剪方裱

Bao Jin Study Collection of Model Calligraphy
Ming Dynasty rubbings in rich ink

卷首刻篆書「寶晉齋法帖卷第一」等字樣。帖尾刻「右曹氏家藏帖」楷書一行。該帖五卷皆取王羲之書，明刻明拓，內容與清翻刻多相同，卷三刻銀錠紋痕跡。胡勒哈氏（西安）收藏，英和及吳榮光題跋、批註（見附錄）。有胡勒哈氏跋，言此帖得於康熙四十一年。鈐印見附錄。

除此版外，尚有另一明拓本和清拓本。前者僅存卷五王羲之書、卷六王大令書兩冊，後者為十卷，帖名及尾款與胡勒哈氏藏本同，但明顯不是一底版，如帖的行距寬窄、刻印等多處不同。

本卷選錄：晉王羲之《破羌帖》。

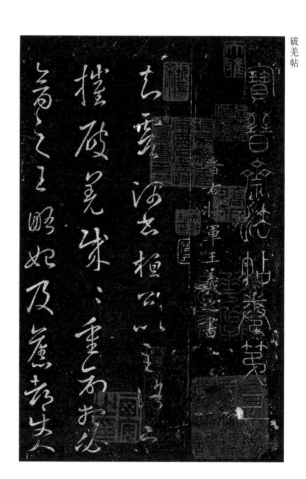

破羌帖

明刻《戲魚堂帖》

吳廷舊藏本　濃墨拓

十冊　白紙鑲裱　蝴蝶裝

Xi Yu Hall Collection of Calligraphy
Ming Dynasty rubbings in rich ink

據曾宏父《石刻鋪敘》記載，宋代劉次莊重摹淳化法帖，附以釋文成十卷，名《戲魚堂帖》，又名《清江帖》。此刻非摹淳化，無釋文，係明刻而記名者。

卷首刻「戲魚堂帖第一」等字樣，尾楷書刻款二行「元祐四年（一〇八九）四月劉次莊摹於戲魚堂上石」。帖目見容庚《叢帖目》卷四，鈐印「宣統御覽之寶」、「餘清齋圖書印」、「墨林」等。黃道周署名題跋一段。

又一套明拓本，十冊，無名氏題籤。鈐印：「南昌袁氏家藏珍玩子孫永保」、「王用臣家寶印」、「弇州山叟」、「汲古閣」、「士奇」、「紅杏山房」、「雨生珍玩」、「結翰墨緣」、「澹水」等。以上兩部，版本相似，校容庚《叢帖目》所列帖目，有缺。

又殘本，卷五，明拓本。白紙鑲邊剪方蝴蝶裝。鈐「羣玉中秘」、「乾坤清賞」、「有眉王氏圖書之印」、「悟言室印」等印。有方山老人道光三年（一八二三）錄黃山谷書評。

本卷選錄：晉王獻之《鐵石帖》。

鐵石帖

明刻《宋四家帖》

一冊　木面　明濃墨拓　白紙挖鑲蝴蝶裝

Scripts Written by the Four Masters-Su Shi, Huang Tingjian, Mi Fu and Cai Xiang of Song Dynasty

Ming Dynasty rubbings in rich ink

收蘇軾、黃庭堅、米芾、蔡襄四家書。未刻帖名、卷數、年款。分別刻楷書標題「宋黃文節公書」、「宋米南宮書」、「宋蔡忠惠公書」（缺蘇軾標題）。曾為伏盧收藏。拓鈐印：「伏盧鑒賞」、「好」、「建軒秘玩」、「夢蓮居士」等。

本卷選錄：宋蘇軾手札。

過桃源想復一訪遺踪目前滄

間坡易壽審耶新磨書之劉

夢得竹枝詞至今武陵俚人歌之

二復注吾夢得竹枝聲含思宛

轉有淇濮之艷如果尔獨不可令

未見也

明刻《蘇米帖》

明拓　　一冊　木面　白紙挖鑲蝴蝶裝

Scripts Written by Su Shi and Mi Fu

Ming Dynasty rubbings

小字本，無帖名。蘇軾、米芾帖前刻小楷標題「蘇文忠公書」、「米南宮書」。蘇軾書陶潛《歸去來辭》，前、後《赤壁賦》；米芾書班固《漢十八侯銘》，附陸游題。曾為伏盧收藏，鈐印：「味蘭珍藏」、「子孫保之」、「師古齋書畫印」等。

本卷選錄：宋蘇軾《歸去來辭》，米芾《漢十八侯銘》。

歸去來辭

米南宮書

漢十八侯銘　班固

駊駊相國弘榮不怠御國

綱維秉統樞機文昌四友

漢有蕭何序功第一受對

于酇右酇侯蕭何第一

戡戡將軍威蓋不當樑廥

千鈞拔主項堂漢興破楚

矯矯忠良干為丞相帝室

以康右將軍舞陽侯樊噲第二

赫赫將軍受兵黃石規圓

勝貝不出帷幄令惠瞻仰

安全亞朔國師是封光榮

舊宅右將軍留侯張良第三

緫緫太尉惇厚杔誠輔翼

受命應節御營應位鄉相

士國無乘見危致命社稷
以寧右太尉絳疾周勃象第四
寒之相國九忠克誠臨危
霧陰安而匡傾興代之際

滴主三名身復國士秉御
乾楨右將軍平陽矦曹參第五
洋之丞相勢謀師旅援之
楚就為漢謀主六奇解厄

揚名於後右丞相戶牖矦陳平
堂之張教耳之遺萌以誠
佐國庠蹟顯忠功成德立
襄封南宮世號萬春永保

無窮右南宮矦張敖第七
衍之尉衛德行循規遵充
食蔟隕没于齊燃趾愧景
刎頸自獻金紫褒表萬世

明刻《晚香堂蘇帖》
二十八冊　濃墨拓　白紙鑲裱經摺裝
Wan Xiang Hall Collection of Calligraphy of Su Shi
Ming Dynasty rubbings in rich ink

陳繼儒輯刻蘇軾書，未刻卷次。篆書題寫金紙籤，按二十八宿排序。帖名篆書「晚香堂蘇帖」，款篆書二行「雲間眉公陳氏家藏」。前鐫蘇軾畫像，後有陳繼儒刻跋。帖中偶有「魚四」、「兒七」小字，似編號。

子姚在昇等刻，共十二卷。姚襲其名，但刻帖內容各異。人稱陳公鐫者為大晚香堂，姚氏鐫者為小晚香堂。

由於未鐫卷號，帖裝裱混亂。此帖明時即有翻刻，故宮有藏本。

晚香堂蘇帖有重名者，係乾隆五十三年（一七八八）姚學經撰集，

本卷選錄：宋蘇軾《上清詞》。

上清詞

綵勝鏤新語酥槃滴小詩
外平多樂事應許外延知
扶桑初日映簾昇巳覺銅
辨暖不冰七種共挑人日菜千
枝先剪上元燈

雲間眉公
陳氏家藏

蘇學士東坡像

漢陽守孫彥弘

清代刻帖

**Engraved
Calligraphic
Specimens
of
Qing Dynasty**

清刻《清暉閣藏帖》

清拓　十卷

Qing Hui Tower Collection of Calligraphy
Qing Dynasty rubbings

刻董其昌書。清初刻，年月不詳，無摹刻者
姓名，僅知清暉閣是清初畫壇「四王」之一
王翬齋名。「此帖選擇頗精，摹勒亦善，雖
董氏自刻帖無以過。」（《法帖提要》）院藏
兩部。

本卷選錄：明董其昌《聖帝名賢贊》、《明
月山銘》。

聖帝名賢贊

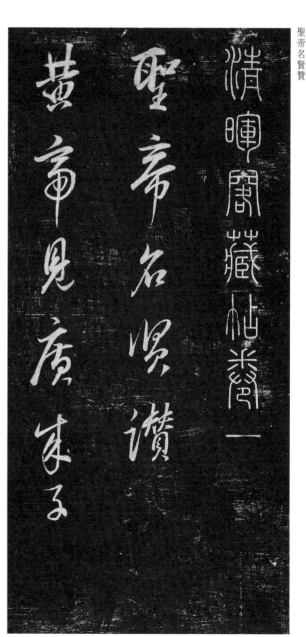

淮发業力压号降謝号
港穷子布莖師以少繋
多一鼓獵夷

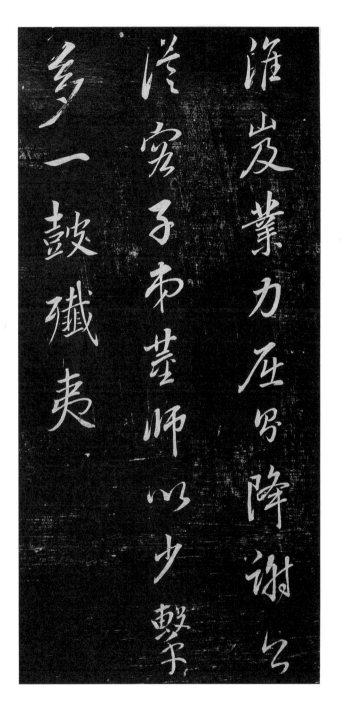

明月山銘　傚柳誠懸
竹亭標嶽四面臨盧山危
簹迴葉落窻踈看橡有笛

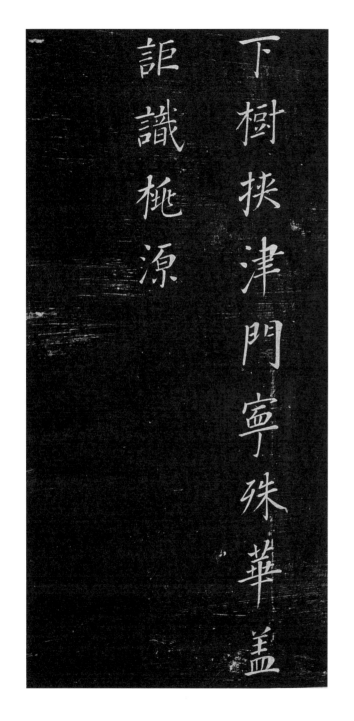

對樹無風∶生石洞雲出山
根霜朝暖崔秋夜鳴猿堤
梁似堰野蹄髮村船橫埭

下樹挟津門寧殊華盖
詎識桃源

清刻《知止閣帖》
清拓

Zhi Zhi Tower Collection of Calligraphy
Qing Dynasty rubbings

清初刻，孫承澤摹勒，劉雨若鐫。不分卷，內有《裹鮓帖》、《蘭亭序》、王羲之書。院藏一冊（殘帖），鈐印「周矩私印」、「江湖廟堂」、「何時一樽酒」。無倦題籤。

本卷選錄：宋米芾《叔晦帖》、《淡墨詩帖》。

孫承澤（一五九二—一六七六）字思仁，號退谷、退翁、北海，山東益都人，家富收藏，精鑒賞。

叔晦帖

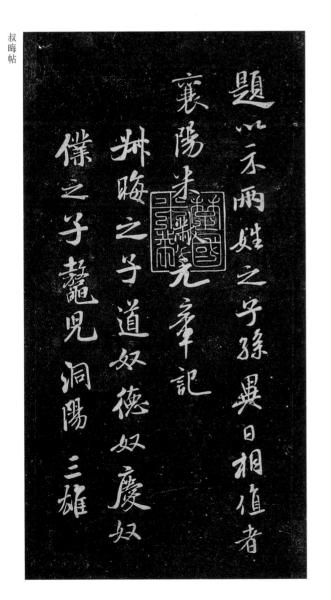

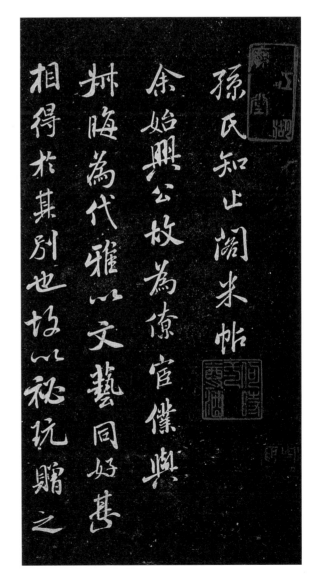

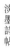

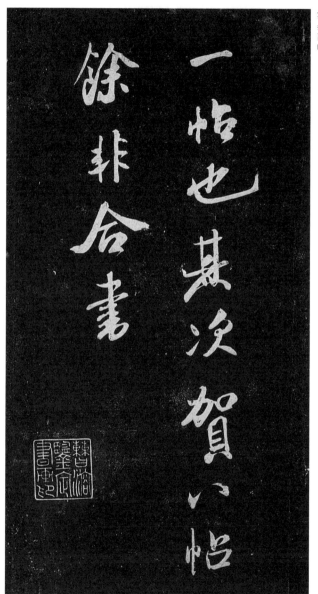

一帖也其次賀八帖
餘非合書

淡墨秋山畫遠
天暮霞邊照

清刻 《擬山園帖》

清拓 十卷

Ni Shan Garden Collection of Calligraphy
Qing Dynasty rubbings

帖名行書，順治十六年（一六五九）刻竣。
王鐸之子無咎輯，古燕呂昌摹，張翾刻。帖
收王鐸書，所選真跡莫不精湛。院存兩部。

本卷選錄：明王鐸《臨李世民江叔帖》、《臨
王獻之〈諸女帖〉〈授衣帖〉》。

江叔帖

報耶之諸女有欲為

此得甚欲令浮達示

消息錄狀道信女

杉不出日什使遷

耶之　五六日去極之鵝帖

法如復無日事惡以除

新婦日不至出卿具

歌之眾授衣諸感必須

清刻　《職思堂法帖》
清拓　八冊

Zhi Si Hall Collection of Model Calligraphy
Qing Dynasty rubbings

帖名隸書，康熙十一年（一六七二）刻，新
安江湄選輯，旌德劉御李、湯文棟等鐫。無
卷數，收帖起自王羲之，止於元人書，以宋
元人書為多。摹勒精但真贗混雜。尾款篆書
兩行：「康熙十一年歲次壬子夏五月，新安
江氏摹勒上石」。院藏一部。

本卷選錄：晉顧愷之《女史箴》、元饒介
《鳳鳥六絕》。

女史箴

職思堂瀮帖

顧虎頭書

崇猶塵精替若駮機人咸知備其容莫知飾

隆而不殺物無盛而不衰日中則昃月滿則微

班婕有辭割歡同輦夫豈不懷防微慮遠道守

其性之不飾或愆禮正斧之藻之克念作聖

出其言善千里應之苟違斯義同衾以疑夫言

如微榮辱由茲勿謂玄漠靈鑒無象勿謂幽昧

神聽無響無矜爾榮天道惡盈無恃爾貴隆

者隆鑒于小星戒彼攸遂比心螽斯則繁爾類

歡不可以瀆寵不可以專實生慢愛則極遷致

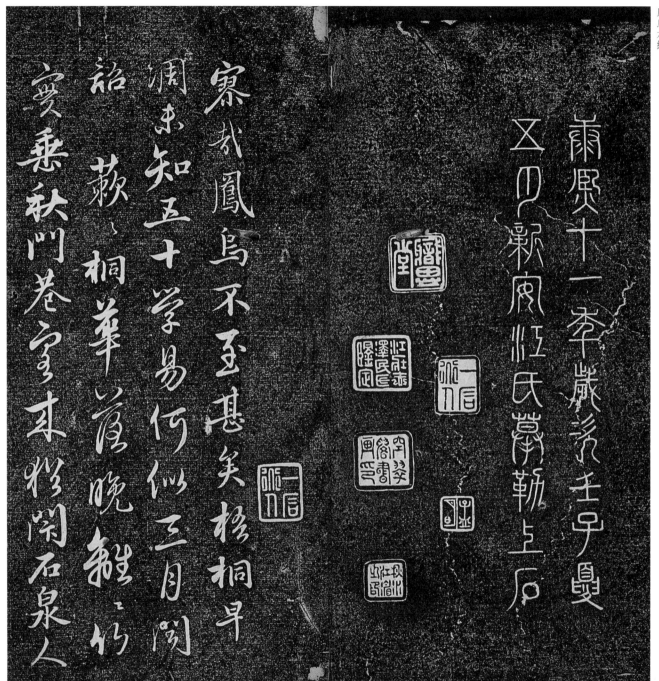

清刻《翰香館法書》
清拓　十卷

Han Xiang Hall Collection of Model Calligraphy
Qing Dynasty rubbings

帖名行書，康熙十四年（一六七五）刻成，宛陵劉光暘摹勒。收帖起自鍾繇、王羲之，終於明人。多以劉氏家藏墨跡和法帖善本入選。然所刻木版，未久而精神已失。後附虞世瓔書二卷。院存三部。

本卷選錄：三國魏鍾繇《薦季直表》、晉王義之《思想帖》。

薦季直表

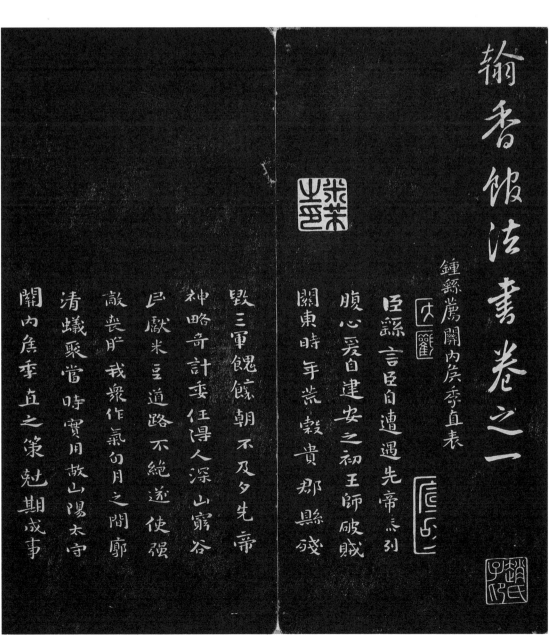

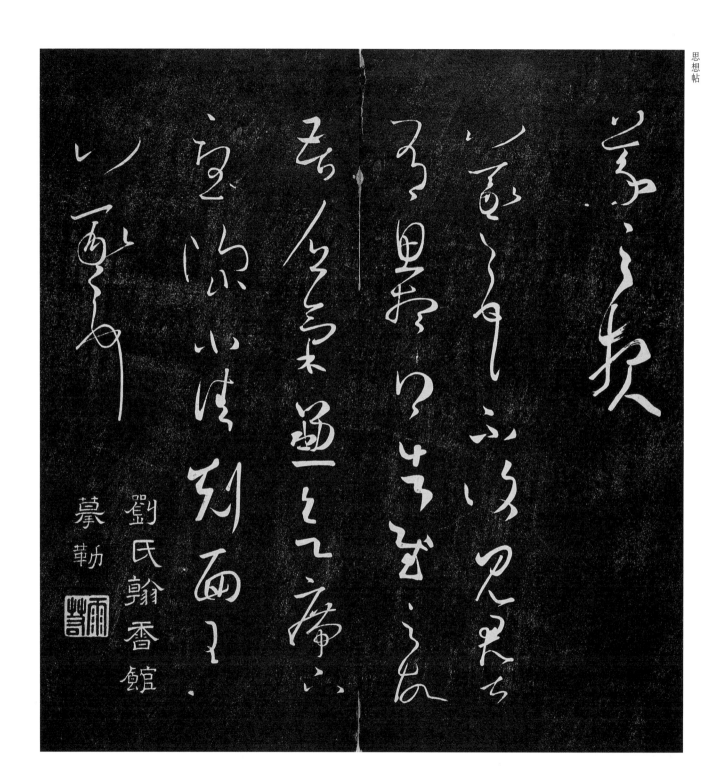

摹勒　劉氏翰香館

清刻《太原段帖》

清拓　四卷

Scripts Written by Duan Xin of Taiyuan
Qing Dynasty rubbings

帖名篆書，以元、亨、利、貞分卷，收傅山法書。康熙二十三年（一六八四）由傅山弟子段叔玉摹刻。叔玉為為「青主之同鄉後輩，工刻石，在晉祠刻曹侍郎詩，為傅壽髦所賞識，由李提之介紹，為青主書弟子，藏青主書書甚多。」（《法帖提要》）。院存兩部。

本卷選錄：清傅山《古詩十九首》。

古詩十九首

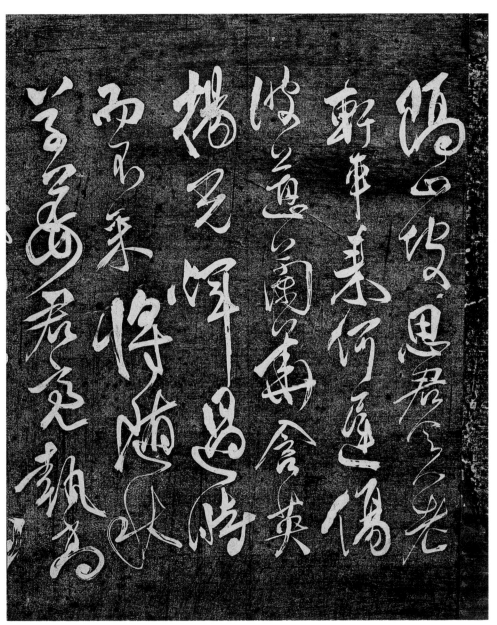

153

清刻《懋勤殿法帖》

二十四冊　錦面　烏金墨拓　經摺裝

清宮舊藏

Mao Qin Palace Collection of Calligraphy
Qing Dynasty rubbings in coal ink
Qing Court collection

康熙二十九年（一六九〇）奉旨摹勒上石，歷時四、五年完成，全帖二十四卷。帖名隸書「懋勤殿法帖第一」等，隸書年款三行「康熙二十九年庚午夏四月十六日奉旨模勒上石」。

懋勤殿法帖的內容是在《淳化閣帖》基礎上重新加以增刪編次而成，自夏禹至明代米萬鍾，收錄了歷代帝王和名人法書一百四十二家，五百三十四帖，並有康熙御書、御臨法帖六十四種。前四卷是歷代帝王書和康熙御筆，第五卷按作者的時代順序排列。該帖增刊了大量唐碑和晉唐小楷，並收入唐以後的名人書跡，從而使其在內容和書體上更加豐富，其中有些書家的作品，《三希堂法帖》也未曾刊勒過，是研究我國書法藝術發展的重要資料。帖中鈐印：「皇六子印」、「永瑢」、「倣學好古」、「成邸珍秘」、「其永寶用」等。帖目見《叢帖目》卷一。

是帖刻成後只拓製了少數幾份，故宮現存兩套全本，御製墨精拓，烏黑光亮，字口整齊，鋒芒畢露，堪稱珍品。原石存放於武英殿旁浴德堂之西面小羣房中，直至一九二六年古物陳列所成立，帖石才重獲清理。此時石已損壞且不全。

本卷選錄：唐李邕《李思訓碑》、唐懷素《自敘帖》、唐陸柬之《文賦》。

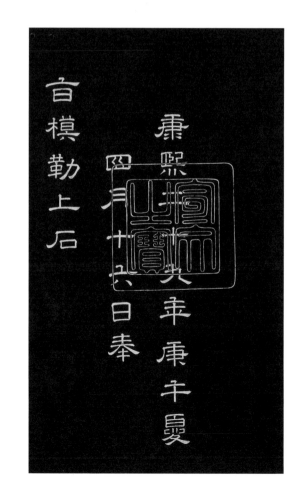

榣勤殿法帖第十卯　唐李邕書

地高以族于秀國

華德名昭宣沖

用發婉動必前夂

言必典彝元宗以

長其代邁遠以閱

其門者其惟我彭

國以歟以諱思訓

155

逐頹靡

隨侔　斯父老君所須也

唐陸柬之書

文賦

余每觀材士之作竊有以得其

用心夫其放言遣辭良多變矣

妍蚩好惡可得而言每自屬文

尤見其情恒患意不稱物文不

清刻《來益堂帖》

清拓 四卷

Lai Yi Hall Collection of Calligraphy
Qing Dynasty rubbings

帖名篆書，康熙三十一年（一六九二）宛陵李萬紀勒石。內收葉長芷臨寫的歷代古帖。

帖目見《叢帖目》。院存一部。

葉長芷、字馨古，福建閩縣人，工書。

本卷選錄：晉王羲之《晚可帖》、《徂暑帖》。

清刻《避暑山莊御筆法帖》

清拓　五卷

清宮舊藏

Scripts Written by the Emperor Qianlong in the Summer Resort of Chengde

Qing Dynasty rubbings

Qing Court collection

帖名隸書，康熙五十五年（一七一六）蔣漣奉旨摹勒。內收康熙皇帝自書詩文及臨黃庭堅、米芾、趙孟頫、董其昌等書跡。故宮舊藏三部。

本卷選錄：清聖祖《七言律詩序》。

七言律詩序

知有天然自樂无朋黨之虛譽

之文章之假孝故美其實而取

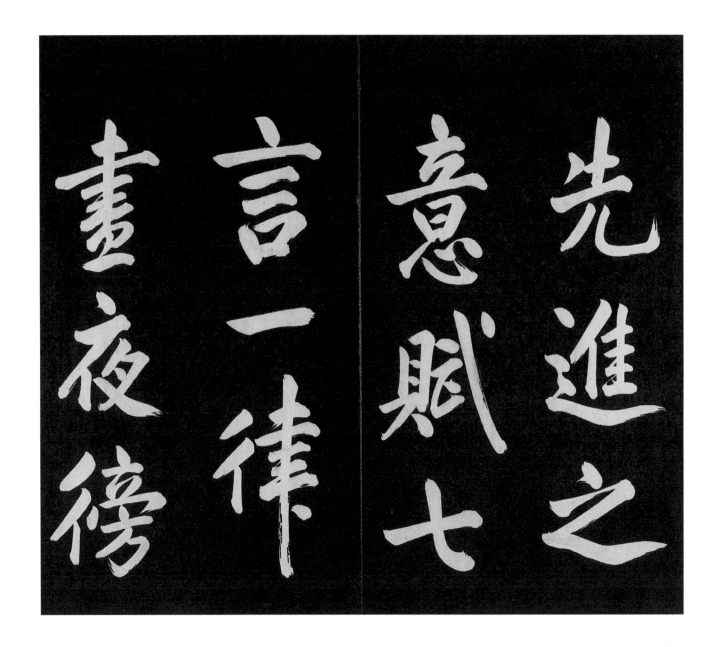

先進之意賦七言一律畫夜傍

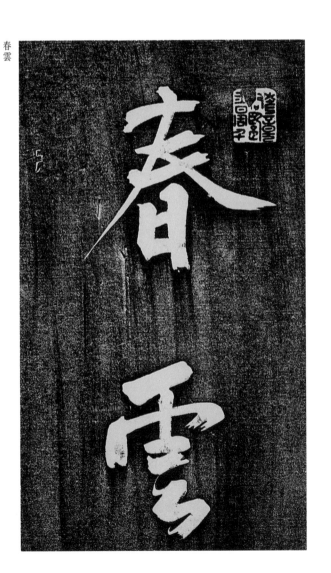

春雲

清刻《古寶賢堂法書》

清拓　四卷

Ancient Bao Xian Hall Collection of Model Calligraphy
Qing Dynasty rubbings

帖名隸書。康熙五十七年（一七一八）鐵嶺
李清鑰選輯，宛陵朱聲遠摹勒。刻唐至明人
書，以明代書為主，多有偽帖。院藏一部。

本卷選錄：宋朱熹「春雲」、元趙孟頫、德
深跋黃庭堅《贈劉子二竹賦》。

62

161

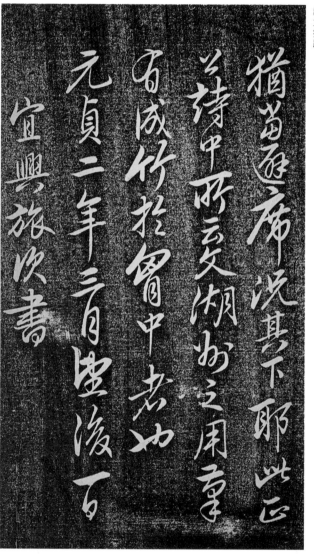

趙孟頫跋

猶尚遺席況其下耶此正
吾持中所云文湖州之用筆
百成竹於胷中者如
元貞二年三月望後一日
宜興旅次書

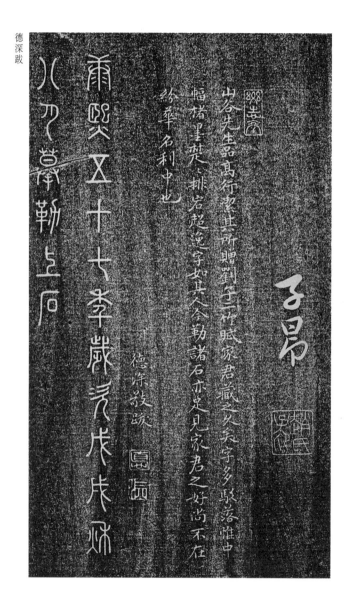

德深跋

山谷先生嘗為行書其所贈到子瞻賦家君藏之久矣字多駁落雜中
幅楷墨梵、排宕超逸字如其人今勒諸石亦足見家君之好尚不在
紛華名利中也

子昌

德深敬跋

淳熙五十七歲癸巳歲龍虎師

以刀之筆勒上石

清刻《三希堂法帖》

三十二冊　木面　烏金拓　托裱　經摺裝

清宮舊藏

San Xi Hall Collection of Model Calligraphy

Qing Dynasty rubbings in coal ink

Qing Court collection

《三希堂法帖》全稱《御製三希堂石渠寶笈法帖》，是清乾隆初年宮廷編刻的一部大型叢帖。清高宗於乾隆十二年（一七四七）特諭梁詩正等據《石渠寶笈》選擇法書，收入三國至明的精品三百四十餘件，分三十二卷。摹、刻、拓俱用天下良工，帖石採用上等的「艾葉青石」。乾隆皇帝以故宮養心殿西暖閣藏王羲之《快雪時晴帖》、王獻之《中秋帖》、王珣《伯遠帖》墨跡三種，名其室為「三希堂」。《三希堂法帖》因收上述三帖而得名。

帖刻成後，帖石嵌在北海閱古樓至今，凡大臣及翰林之值南齋者即賜一部，道光時加刻花邊。

此帖為法帖刻成後的初拓本。每四本裝一函，各函以「金、石、絲、竹、匏、土、革、木」為序。帖首刻乾隆十二年上諭，末有乾隆十五年梁詩正等大臣的刻跋。每卷首開鈐：「乾隆御覽之寶」印，後附頁有「避暑山莊」印。帖目見《叢帖目》。現存十七套，皆配置紅木、梨木篋，為宮廷原裝。

本卷選錄：三國魏鍾繇《薦季直表》、乾隆諭書。

薦季直表

書為游藝之一前代名蹟流傳今
人興懷珠慕是以好古者怕鈎撫
鐫刻以垂諸矣禩宋淳化閣帖
其家著矣厥後大觀淳熙皆有
續刻其他名家摹奉至不可觀
敖我朝秘府初不以廣賻博收為
尚而法書真蹟積久頗富朕曾
命儒臣詳慎審定編為石渠寶
笈一書曰里文人學士浮佳蹟數
種乃鈎摹入石矜為珠玩々耿羣
玉之秘壽之貞珉呈為墨寶夾
觀以公天下著梁詩正汪由敦蔣
溥霞加投勘擇其先者編次摹勒
以昭書學之淵源以示臨池之
模範特諭
乾隆十三年臘月御筆

清刻《墨妙軒法帖》

初拓　四卷

清宮舊藏

Mo Miao Hall Collection of Model Calligraphy
Qing Dynasty first rubbings
Qing Court collection

帖名隸書，乾隆二十年（一七五五）刻，即在《三希堂法帖》之後五年。蔣溥、汪由敦、嵇璜等奉旨摹勒。收入晉唐以下書家墨跡，為《三希堂法帖》續帖。院藏八部。

本卷選錄：清高宗御題、宋文彥博《與安撫資政書》。

御前墨妙軒法帖第三冊

宋文彥博書

與安撫資政書

清高宗御題

妙鐫之貞石用廣流傳
古澤發於行間新香流
於字裏不獨使前人遺
墨築度長昭公以畀後
學貽池津梁可遠以是
為三希之續固非與淳
化大觀爭多角勝也
乾隆甲戌御題

清刻《敬勝齋帖》

初拓　四十卷

清宮舊藏

Jing Sheng Study Collection of Calligraphy

Qing Dynasty first rubbings

Qing Court collection

帖名隸書，乾隆二十年（一七五五）奉旨摹勒，以乾隆皇帝御書為主。此帖帖石嵌於紫禁城樂壽堂前庭東西兩廊，至今完好。故宮舊藏六部。

本卷選錄：清高宗《寶月樓記》。

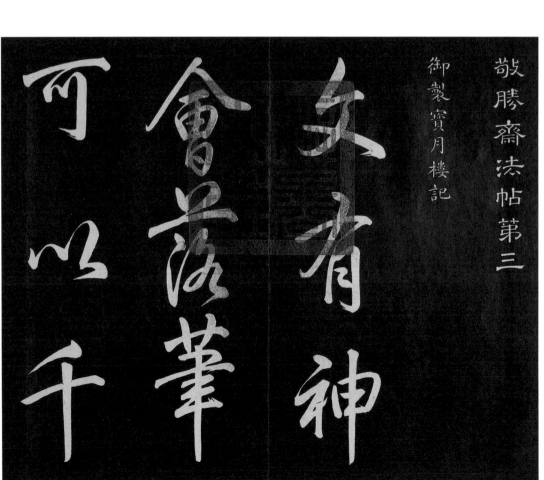

寶月樓記

敬勝齋法帖第三

御製寶月樓記

166

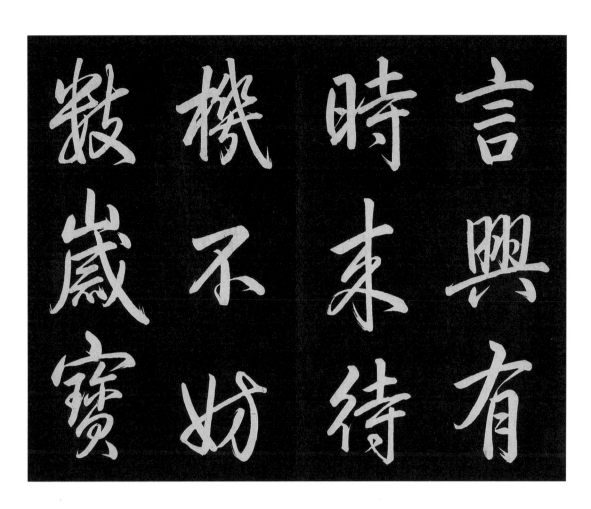

言興有月樓記

時來待之作遲

機不妙速蓋有

穀歲寶如是寶

月樓者

介於瀛

臺南呀

宣中北瀛

清刻《環香堂法帖》

清拓 一卷

Huan Xiang Hall Collection of Calligraphy
Qing Dynasty rubbings

帖名行書，乾隆二十七年（一七六二）陝西巡撫鄂弼刻於撫署齋壁。

帖收元、明書法。院存一部。

本卷選錄：元許衡《題王洽雲山七絕》、元鮮于樞《跋王洽雲山卷》。

題王洽雲山七絕

元 鮮于伯機 書

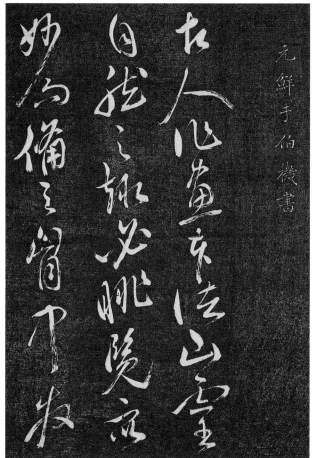

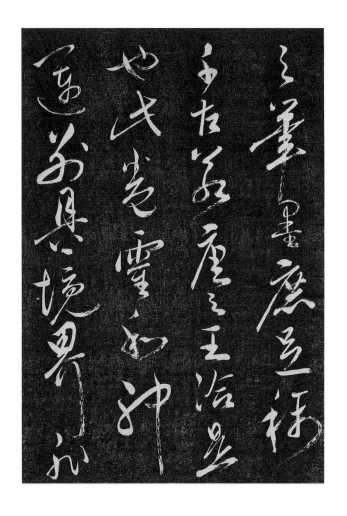

清刻 《滋惠堂墨寶》

清拓 八卷

Zi Hui Hall Collection of Treasured Calligraphy
Qing Dynasty rubbings

帖名篆書，乾隆三十三年（一七六八）曾恆德選輯。選唐褚遂良至明董其昌十餘家入帖。院存五部。

曾恆德字省軒，福建惠安人，乾隆十七年舉人，官鄖陽知府。

本卷選錄：唐鍾紹京《靈飛經》。

靈飛經

清刻 《清芬閣米帖》

清拓

Qing Fen Tower Collection of Calligraphy by Mi Fu
Qing Dynasty rubbings

帖名篆書，無卷數。有續刻、三刻、四刻共十八卷。收米芾書，王宣望輯，始於乾隆三十九年（一七七四），四十五年四刻完成。張伯英稱：「此刻卷帙最富，可稱大觀，然其中偽跡甚多」並點出偽者三十二帖。（見《法書提要》）院存兩部。

王宣望，字味陳，山西臨汾人，由舉人捐納知縣，官至浙江巡撫，乾隆四十六年（一七八一）以侵帑殃民正法。

本卷選錄：宋米芾《擬古詩》、《與門下僕射書》。

擬古詩

172

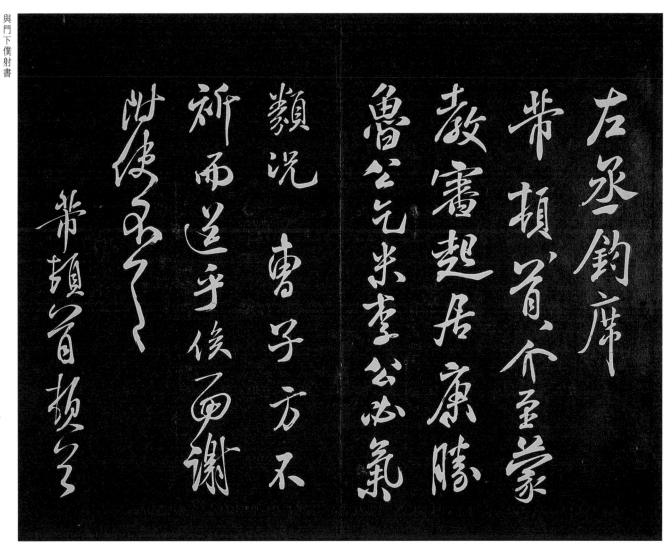

左丞鈞席

蒂頓首介至蒙

敬審起居康勝

魯公元来李公必氣

顥況曹子方不

祈雨送手後更謝

似使

蒂頓首頓

蒂頓首頓

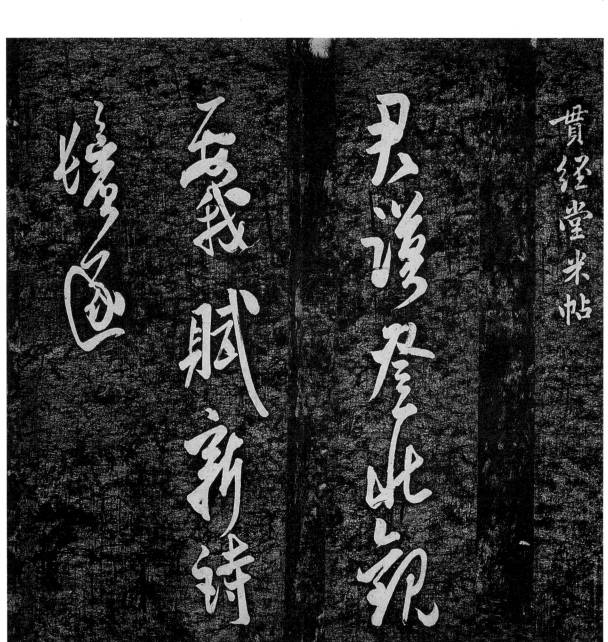

清刻《貫經堂米帖》
清拓　六卷
Guan Jing Hall Collection of Calligraphy by Mi Fu
Qing Dynasty rubbings

帖名行書，全收米芾書。乾隆四十四年（一七七九）宛平張模摹勒。院存一部。

張模字元禮，號清溪，乾隆十七年進士，官吏部郎中，其書效米。

本卷選錄：宋米芾《和君謨登北觀五律》。

和君謨登北觀五律

清刻《蘭亭八柱帖》
初拓　八卷
清宮舊藏

Eight-Pillar Calligraphy of Orchid Pavilion (Preface to
Orchid Pavilion in different calligraphic styles)
Qing Dynasty first rubbings
Qing Court collection

裝八冊，依八卦排序，分別是：乾《虞世南摹蘭亭序》，坎《褚遂良摹蘭亭序》，艮《馮承素摹蘭亭序》，震《柳公權書蘭亭詩》，巽《戲鴻堂刻柳公權書蘭亭詩原本》，離《于敏中補刻戲鴻堂刻柳公權蘭亭詩闕筆》，坤《董其昌仿柳公權蘭亭詩並跋》，兌《乾隆臨董其昌仿柳公權蘭亭詩並跋》。前有乾隆題蘭亭八柱並序。原石現仍在北京中山公園內。院藏十九部。

本卷選錄：清高宗題記並序、《虞世南摹蘭亭序》。

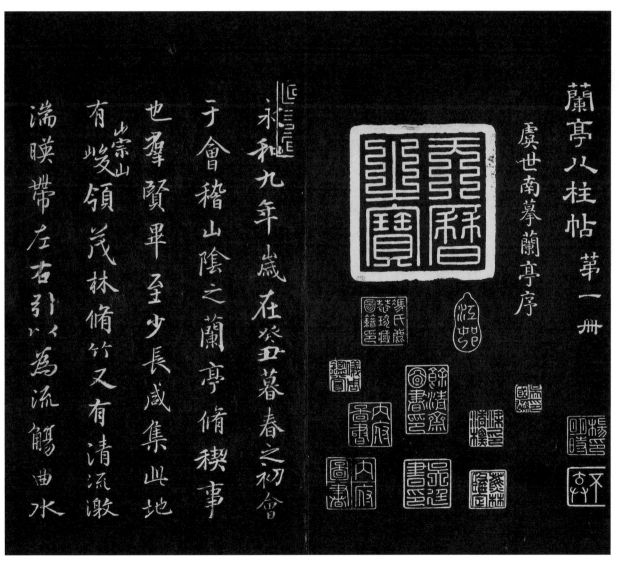

虞世南摹蘭亭序

題蘭亭八柱冊 并序

自永和之脩禊觴詠初傳迨貞觀之蒐

珍鈎摹迭出惟定武馳聲彖藉甚而湘文

聚訟紛如寖玉翩刻失真众復揉觚求

似顧善本之難覯贋鼎無憲百千且好

手之罕逢名蹟或存什一繇諫議寫其

篇幀波折又新洎香光倣彼筆踪拂機

獨運余旣使舊卷之離而重合因迻幾

暇再臨尋復惜原本之剝而不完詔付

文臣逓補於是四冊皆教刻鵠然而一編

不朽戲鴻絸搜榼蹟於石渠董集唐模

於辟府仍琭琰之咸列俾甲乙以分局

兀為藝苑聯珠題曰蘭亭八柱若承天

之八山峻峙極和布而為延辟畫卦之

清刻《因宜堂法帖》

清拓　八卷

Yin Yi Hall Collection of Calligraphy
Qing Dynasty rubbings

帖名隸書，乾隆五十年（一七八五）旌德姚學經摹刻古金石銘辭而成，此仿宋代薛尚功《歷代鐘鼎彝器款識》一路。所收石刻古器自商周至唐，張伯英以為與姚學經所刻《唐宋八大家法書》、《晚香堂蘇帖》相比，偽者較少。「摹刻古碑不易肖」。（《法帖提要》）

本卷選錄：《北魏司馬昞墓誌銘》。

北魏司馬昞墓誌銘

北魏司馬昞墓誌銘

清刻《玉虹鑒真帖》

清拓　廿六卷

Yu Hong Collection of Authentic Calligraphy

Qing Dynasty rubbings

帖名篆書，不刻卷數，刻王羲之至董其昌歷代名家法書。乾隆年間曲阜孔繼涑輯刻。孔繼涑（一七二六─一七九〇），字信夫，號谷園，孔子六十九世孫，擅書，精鑒。院藏兩套。

本卷選錄：元趙孟頫《玄妙觀重修三門記》及明董其昌、清李日華跋。

玄妙觀重修三門記

天地闔闢運乎
鴻樞而乾坤為
之戶日月出入

麓寺碑乃知此
碑之遒真得之集
賢偏師耳

董其昌頓

城石於天啟之元得文敏而書啟
記於清涼寺起草家展至後段
覺語脈齟語深以為憾後三年又

得三門記於五苛何民閱之乃悟
其首尾互裝向非越石嗜古狥奇
過具攷之則延津之合難矣文敏此
書有泰和之朗而無其桃有季海之
重而無其鈍不用平原面目而舍其
精神天下趙碑第一也不易得、
崇禎巳巳秋日東吳李日華

180

清刻 《谷園摹古法帖》
清拓 二十卷

Scripts Written by Kong Jisu in the Style of the Ancients
Qing Dynasty rubbings

帖名篆書，不刻卷數。乾隆時曲阜孔繼涑輯。此帖將漢延熹華山廟碑、熹平石經殘石，北魏崔敬邕墓誌、李邕麓山寺碑、李思訓碑收入。又以宋四家為大觀，多取材於三希堂。三希堂之蘇、黃偽帖，此頗刪汰。

本卷選錄：宋蘇軾《贈鄧聖求七古》。

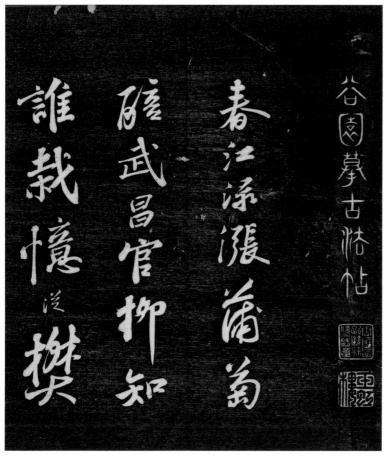

贈鄧聖求七古

清刻 《國朝名人法帖》

清拓 十二卷

Scripts Written by the Masters of Qing Dynasty

Qing Dynasty rubbings

帖名篆書，刻清人書五十七家。乾隆間孔繼涑摹勒，嘉慶年間孔廣廉，孔昭熏續摹。院存一部。

本卷選錄：清沈荃《臨董其昌白樂天池上篇》。

臨董其昌白樂天池上篇

清刻《玉虹樓法帖》

清拓　十二卷

Yu Hong Tower Collection of Calligraphy

Qing Dynasty rubbings

帖名篆書，無卷數。乾隆年間曲阜孔繼涑刻，集張照書法，以臨古作品居多。院存兩部。

本卷選錄：清張照《御製虛受箴》。

張照（一六九一——一七四五），字得天，號天瓶居士，官刑部、吏部尚書，內閣學士，謚文敏。書法出入顏米。

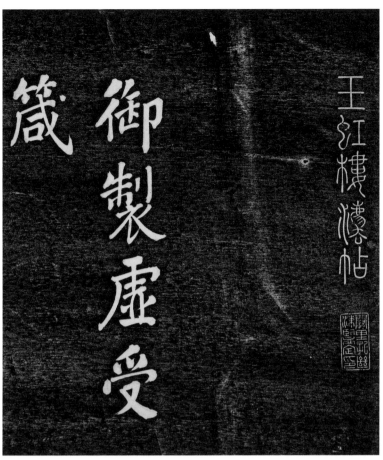

御製虛受箴

清刻《玉虹樓石刻》

清拓　四卷

Stone Inscriptions in Yu Hong Tower

Qing Dynasty rubbings

帖名篆書，不刻卷數，乾隆年間曲阜孔廣廉、孔昭煥摹勒。前二卷為張照書，後二卷為孔繼涑書。院藏一部。

本卷選錄：清張照《臨黃庭堅九陌黃塵七絕三首》。

臨黃庭堅九陌黃塵七絕三首

清刻《瀛海仙班帖》

清拓　十卷

The Celestial Beings of the Sea
Qing Dynasty rubbings

帖名篆書。乾隆間曲阜孔繼涑摹刻。帖刻張照書，多御製詩文和應制書，最後兩冊為大楷《金人銘》，書風謹嚴。院藏一部。

本卷選錄：清張照《御製姑射神人辭》、《御製庖丁解牛辭》。

御製姑射神人辭

185

礦窗淡莫見兮瑠慨憬

庖丁解牛

徹胴鰵兮炮羔與安

胡兮趑苗蔦庖丁兮

犕牛睇理解兮棠豹

況蹄胨兮倚肩乃奏刀

兮驦然經肯綮兮未嘗

況大軱兮是于綮遊刃

清刻 《經訓堂法書》
清拓 十二卷
Jing Xun Hall Collection of Model Calligraphy
Qing Dynasty rubbings

帖名隸書，不刻卷數。收晉至明各代名人法書。刻於乾隆五十四年（一七八九），畢沅、畢裕曾編次，錢泳等鐫刻。院藏兩套。

本卷選錄：唐玄宗《鶺鴒帖》。

畢沅（一七三〇—一七九七），字湘衡，號秋帆，江蘇鎮洋（今江蘇太倉）人，乾隆二十五年狀元，官湖廣總督，贈太子太保，精鑒書畫金石。

鶺鴒帖

為方伯歲一朝見雛
載崇藩屏而有暌談
矣是以輟牧人而各
守京職每聽政之
後延入宮椒申支于
之志詠常棣之詩焉
～怡～如展天倫之
愛也秋九月辛酉有

鸑鷟千齡栖集於
麟德之庭樹竟旬
焉飛鳴行椒游庭
原之趣昆季相樂
縱目而觀者久之遍
之不懼翔集自以君
睽～為常鳥豈之所
志懷庄清道率府

長史魏光乘才雄自
鳳辭壯碧難以其宏
達博識名至軒楹
預觀其事獻其
頌夫頌者所以揄揚
德業襃讚成功顧
循惷昧誠有負美義
其椒蔚俯同頌云

清刻《清華齋趙帖》

清拓　十二卷

Qing Hua Study Collection of Calligraphy by Zhao
Mengfu
Qing Dynasty rubbings

帖名隸書，無卷數，前有目錄。收入趙孟頫及其子趙奕、趙雍、妻管道昇一門書。乾隆五年（一七四〇）姚士斌輯八卷，乾隆五十五年（一七九〇）其孫姚學經續輯四卷。院藏兩套。

本卷選錄：元趙孟頫《德清閒居》及元仇遠跋。

德清閒居

清華齋趙帖

德清閒居

已無新夢到

清都空看高

清都空看高

庶結字勾亭首尾如一自
尔有平和之氣

吳興姚式題

予十數年前遊白石挍雲
觀南谷杜先生出示子昂所
書黃素黃庭經楷法端
勁今復見诗卷於燕琦許
字畫比黃庭尤填密實為

二妙尔来子昂書法与前微
不同年多筆力日進益真
予之畏友也
至大辛亥長至日

南陽仇遠書

清刻《式好堂藏帖》

清拓　四卷

Shi Hao Hall Collection of Calligraphy

Qing Dynasty rubbings

帖名篆書，無卷數。收董其昌書十六種，無

贋筆，摹勒精善。乾隆年間蒲城張士範選

輯，古歙黃潤章鐫刻。院藏兩套。

本卷選錄：明董其昌《飲中八仙歌》、《典

論論文》。

張士範，字仲模，號芷亭，乾隆二十一年舉

人，官蕪湖巡道，工書法。

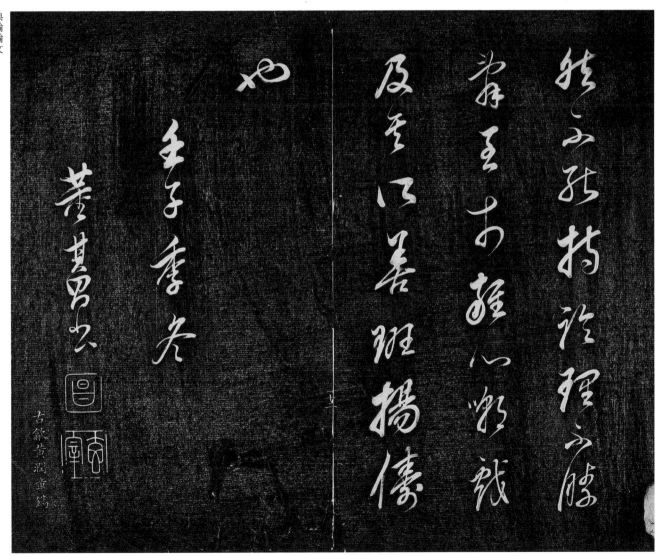

清刻 《秋碧堂法書》

清拓　八卷

Qiu Bi Hall Collection of Model Calligraphy
Qing Dynasty rubbings

帖名篆書，無卷數。刻自晉陸機至趙孟頫書十四名帖。乾隆間真定梁清標選輯，金陵尤永福摹刻。院藏三套。

本卷選錄：唐杜牧《張好好詩》。

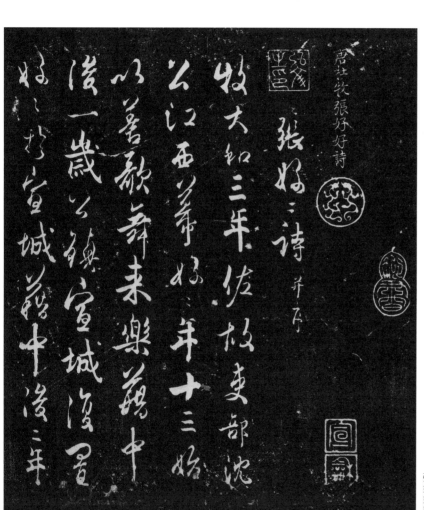

張好好詩

清刻《宋黃文節公法書》

清拓　四卷

Model Calligraphy by Huang Ting Jian of the Song Dynasty
Qing Dynasty rubbings

帖名隸書，刻黃庭堅書法廿一種，嘉慶元年（一七九六），萬承風
審輯。後又增四卷成八卷，稱「分寧黃帖」。院藏兩部。

本卷選錄：宋黃庭堅《贈宋完序》。

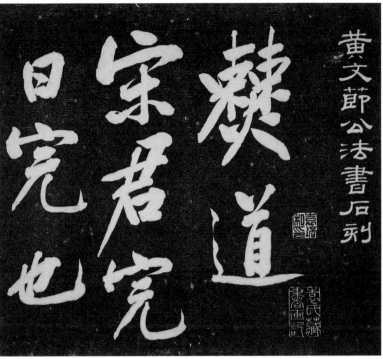

贈宋完序

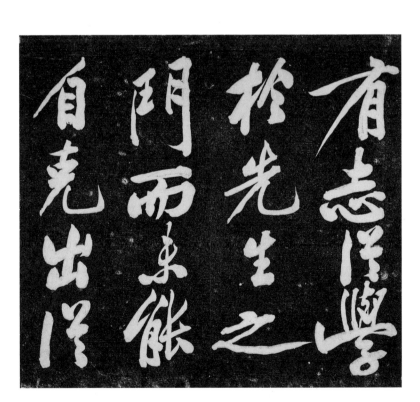

清刻 《清嘯閣藏帖》

清拓　八卷

Qing Xiao Hall Collection of Calligraphy
Qing Dynasty rubbings

帖名隸書，無卷數，收明清三十七家法書。嘉慶三年（一七九八）錢塘金棻、陳希濂選輯。刻帖者馮瑜，劉征等。故宮藏一部八冊，內兩冊皆惲南田書，首題「歐香館惲帖」。

金棻，字誦清（一七六五—一七九八），好金石文字。陳希濂，字秉衡，嘉慶三年舉人，工隸書，花卉學陳白陽。

本卷選錄：明董其昌《項墨林墓誌銘》。

項墨林墓誌銘

清刻 《劉梁合璧》

清拓　四卷

Perfect Combination of Calligraphy by Liu Yong and Liang Tongshu
Qing Dynasty rubbings

帖名隸書。內輯劉墉、梁同書書法各二卷。嘉慶五年（一八〇〇）青浦陳韶摹刻。院藏一部。

陳韶，字九儀，號花南，工詩善畫，著有《花南集》。

本卷選錄：清劉墉《水仙詩》、清梁同書《王氏祠堂記》。

水仙詩

王氏祠堂記

清刻《平遠山房帖》

清拓　六卷

Ping Yuan Mountain Villa Collection of Calligraphy
Qing Dynasty rubbings

帖名篆書，無卷數，刻唐宋元明人書。嘉慶七年（一八〇二）李敬
廷摹勒，宣州湯銘等鑴刻。院藏一部。

李敬廷，字景書，號未莊，河北滄州人，乾隆四十年進士，官蘇松
太道。

本卷選錄：《唐咸通二年範隋誥》。

唐咸通二年範隋誥

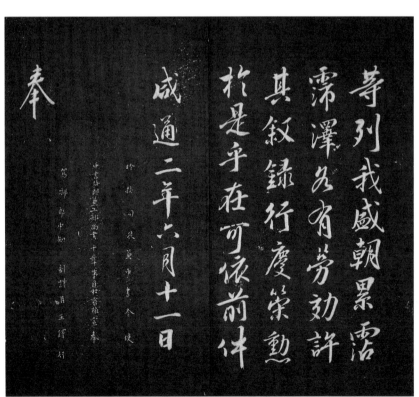

清刻《愛石山房刻石》

清拓 一卷

Stone Inscriptions in Ai Shi Mountain Villa

Qing Dynasty rubbings

帖名隸書，嘉慶七年（一八〇二）新安王曰旦選輯。毛湘渠摹刻。帖中僅收入惲壽平書帖，尺牘及題畫。院藏一部。

王曰旦（一七五六—一八〇九）字學愚，安徽歙縣人，嗜愛惲南田書畫。

本卷選錄：清惲壽平《春遊曲七首之五》、《題山閣觀梅圖》、《臨黃庭堅書》。

愛石山房刻石

惲南田書

溪路縣鑣坐翠微輕寒花氣上春衣

過橋南岸尋春去踏遍梅花帶月歸

霜皮雪餘玉玲瓏夜月花噀一笛風片

銀雲噀不散美人知在者無中

何須珠樹訪丹山莫問南枝舊漱頭

為語春游車馬容花溪古渡是羅浮

海潮春浦白雲房千樹霜華帶夕陽

滿路東風歸去晚落花都染馬蹄香

春遊曲七首之五

臨黃庭堅書

題山閣觀梅圖

正是浮家西去時璞柯回首一相思他

年春水青油舫重訪孤山伴鶴枝

荊南久之四月余到沙頭耶視之芽

森然有盈尺者意皆可栗不覺非華

請試煑食之乃大好蓋與菱芛不異

同㴱物理不可盡如此今之論人材者

清刻《詒晉齋書》

清拓　五卷

清宮舊藏

Yi Jin Study Collection of Calligraphy

Qing Dynasty rubbings

Qing Court collection

帖名篆書，刻永瑆（成親王）書，卷首為永瑆書御製文及贊，其他是自書詩文及臨古帖。嘉慶九年（一八〇四）奉旨摹勒，長沙陳伯玉，元和袁治鐫刻。永瑆（一七五二—一八二三），乾隆帝第十一子，字鏡泉。因藏晉陸機《平復帖》，自號詒晉齋主人，書法初師趙孟頫、董其昌，後轉歐陽詢。

本卷選錄：清永瑆《臨懷素黃昏帖》、《春泥七絕》。

臨懷素黃昏帖

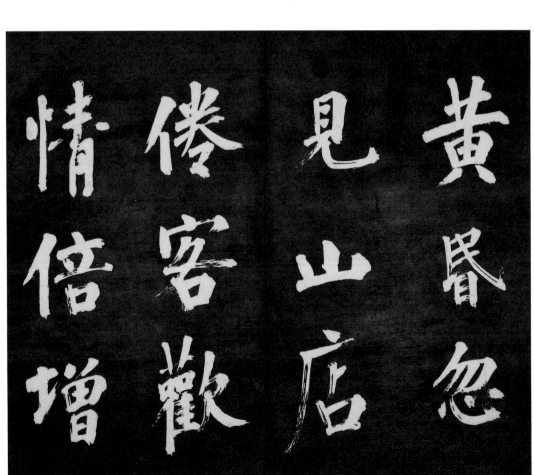

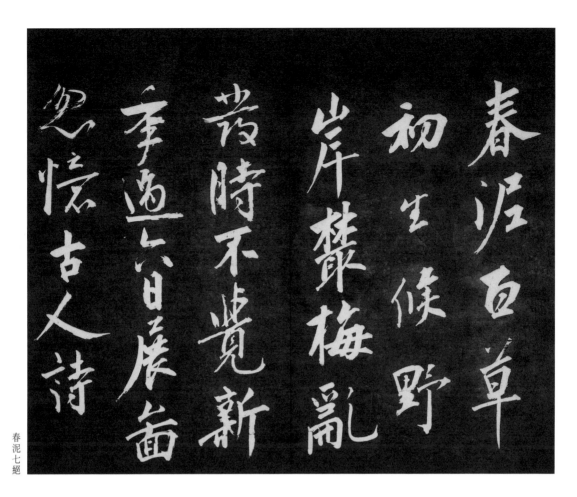

春泥七絕

春泥百草
初生候野
岸聲梅亂
若時不覺新
季過六日展畫
忽悵古人詩

見涇南容走不玉
何人作

嘉慶九年歲次甲子
八月奉
聖旨恭勒工石

201

清刻《天香樓藏帖》

清拓　八卷　續刻二卷

Tian Xiang Tower Collection of Calligraphy
Qing Dynasty rubbings

帖名隸書，無卷數。收入明代宋濂至清中葉王文治書作，共八十家。續刻又收明清書廿八家。未有贋跡，摹勒亦極精審。上虞王望霖選輯，仁和範聖傳刻。嘉慶元年（一七九六）至九年刻前八卷，嘉慶十四年、道光十五年續刻。院藏兩部，其中一部又有《詒晉齋法書》一冊，為道光十三年（一八三五）摹勒上石。

王望霖字濟昌，號石友，幼耽書藝，見名人墨跡，輒手自鈎摹，日久集成此帖。

本卷選錄：明宋濂《與儀靖書》、明呂本《題翁海華卷》、清姜宸英《揖山樓眺望感舊五古》。

與儀靖書

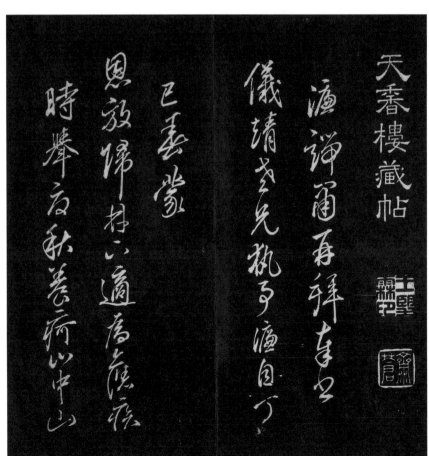

題翁海華卷

天春樓摹勒上石

嘉慶元年橅九月上寔王氏

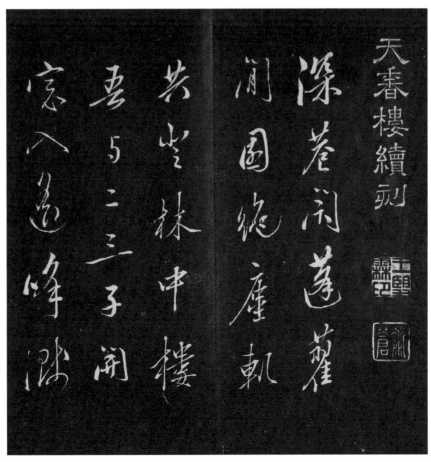

挹山樓眺望感舊五古

天春樓續刻

清刻 《詒晉齋法書》

清拓 十六卷

Yi Jin Study Collection of Model Calligraphy
Qing Dynasty rubbings

清人錢泳刻清代成親王永瑆書，四集十六卷。帖名隸書，每集前有目錄。無摹刻時間，帖中錢泳跋《近古樓七古》云：「嘉慶十年閏月，泳寓京師……借勾入石」。現存一部十五冊，缺初集卷三。

本卷選錄：清永瑆《顏真卿自書告》、《李鴻裔採花女兒七古》。

顏真卿自書告

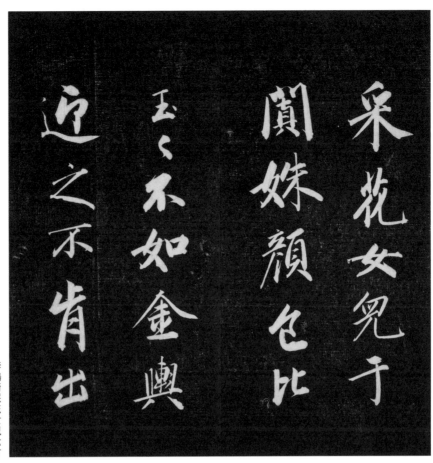

采花女冤于
閬姝顏色比
玉玉不如金輿
迢之不肯出

李鴻裔採花女兒七古

千面多轉
狂自殊飛燕
合德親姊妹
聞道同宮遂

清刻 《人帖》

清拓　四卷　續刻一卷

Collection of Personal Calligraphy
Qing Dynasty rubbings

帖名楷書。嘉慶十一年（一八〇六）鐵保輯。帖收宋、明、清二十八位忠義人書跡。「人帖」的取義，鐵保自跋云：「有生平不以書名，殘篇斷札流落人間，經千百年兵燹灰燼之餘而其仍存者。是書以人傳，人不以書傳。」「凡止以書名家者不與焉。」院藏兩部。

本卷選錄：明方孝孺《吳草廬詩》。

鐵保（一七五二—一八二四），字冶亭，號梅庵，滿洲正黃旗人。乾隆三十七年進士，官禮部尚書。以書名，有翁（方綱）、劉（墉）、成（親王）、鐵（保）之稱譽。

吳草廬詩

清刻《宋賢六十五種》

清拓 八卷

Scripts Written by Sixty-five Worthy Persons of the Song Dynasty
Qing Dynasty rubbings

無卷次，帖名篆書，宋賢人名官銜隸書。八卷尾款：「嘉慶十二年春三月，上浣華步劉氏寒碧山莊重摹上石」。劉氏即劉恕，字行之，號蓉峰，其居名寒碧山莊，家富收藏。

本卷選錄：宋李建中《許昌帖》、《與司封詩翰》。

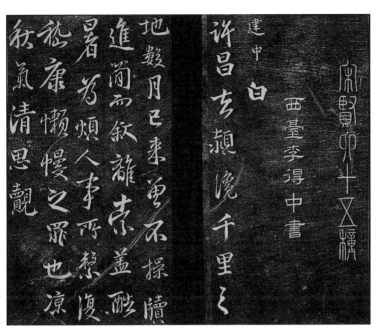

許昌帖

與司封詩翰

清刻《壽石齋藏帖》

清拓　四卷

Shou Shi Study Collection of Calligraphy
Qing Dynasty rubbings

帖名隸書，前有版刻目錄。輯刻清人書七十二家，昆山孫銓刻於嘉慶十三年（一八○八），帖後有王芑孫跋。院藏三套。

本卷選錄：清魏裔介《大老至帖》、清高士奇《碧山清曉七絕》。

大老至帖

碧山清曉七絕

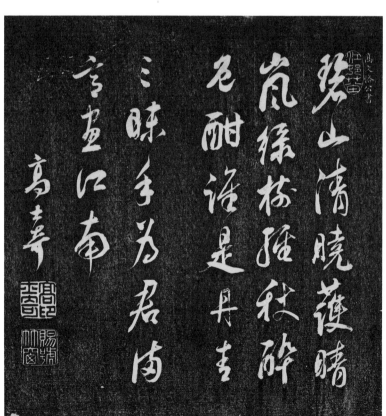

清刻 《松雪齋法書墨刻》

清拓　六卷

Ink Rubbing of Song Xue Study Collection of Model Calligraphy

Qing Dynasty rubbings

帖名隸書，未刻卷數，皆為趙孟頫書，十七種，嘉慶十四年（一八〇九）英和選輯，金匱錢泳摹刻。帖中書跡多為英和家藏。院藏一部。

英和（一七七一—一八四〇），姓索綽絡氏，字定圃，號煦齋，正白旗人。乾隆五十八年進士，官戶部尚書，協辦大學士，書法宗趙孟頫。

本卷選錄：元趙孟頫《玄妙觀重修三門記》及明董其昌跋。

松雲齋法書墨刻

玄妙觀重修三門記

天地闔闢運乎
鴻樞而乾坤為
之戶日月出入
經乎黃道而卯
酉為之門是故

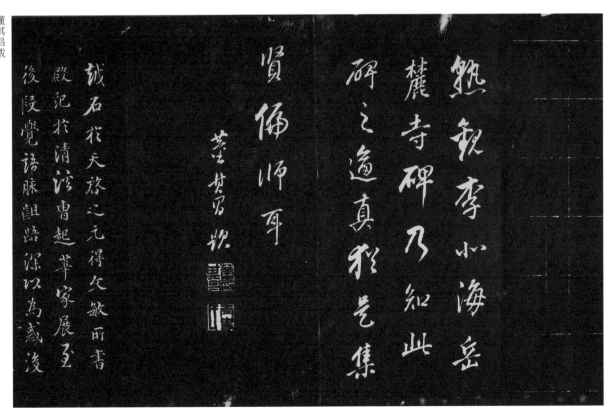

董其昌跋

皇輿五律

清刻《紅蕉館藏真》

清拓　五卷

Hong Jiao Hall Collection of Authentic Calligraphy

Qing Dynasty rubbings

帖名隸書，不刻卷數，編入宋至明人書法。嘉慶十七年（一八一二）仁和周光緯輯，吳縣葉潮摹刻。鈐：「慶順堂考藏秘籍印」、「則庭審賞」、「楊氏藏石」印。院藏一部。

本卷選錄：宋黃庭堅《皇輿五律》。

清刻《貞隱園法帖》

清拓　十卷

Zhen Yin Garden Collection of Model Calligraphy

Qing Dynasty rubbings

嘉慶十八年（一八一三）南海葉夢龍撰集，謝青岩摹勒。帖刻明代郭秉詹縮臨古帖，如夏峋嶁碑、商周鐘鼎文、秦漢金石文，魏晉以下各家書。院存一部。

郭秉詹，字廷直，隱居不仕，專精篆畫，旁通諸體。

本卷選錄：明郭秉詹《臨夏禹峋嶁峰碑並跋》。

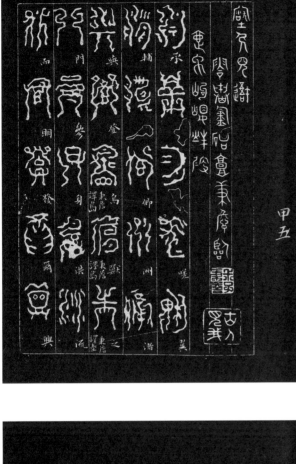

甲五

臨夏禹峋嶁峰碑並跋

甲六

清刻《明人尺牘》
清拓　四卷

Letters of Prominent Figures of the Ming Dynasty
Qing Dynasty rubbings

帖名行書，收入明人尺牘三十五家，前有目錄，第四冊尾題：「嘉慶二十年（一八一五）夏四月金陵馮瑜橅勒上石」。嘉慶二十年為公元一八一五年。院藏三部。

本卷選錄：明沈周《與畸艇書》。

與畸艇書

清刻 《國朝尺牘》

清拓 六卷

Correspondences of the Qing Dynasty
Qing Dynasty rubbings

帖名行書，有六十二家清人尺牘。第六冊尾題：「嘉慶二十年夏四月，金陵馮瑜橅勒上石」。院存兩套。

本卷選錄：清王澍《與佩裘書》、清周京《與炎公書》、清梁同書跋。

與佩裘書

雨翁三兄大人

年小弟劉墉頓手

又九月廿日

臘後春初得此大雪甚

可喜軍閣門曾假莫吳

此時四山皎挖堆

光彩檷字葉筆飜空

當攜沖驅擔擦挍

升鴦如小隊狐月

吳水淼淼如筆墨腐

范之倦

伊蘭之候計四校

未敢信一嶺長宗耳

西府之甘蒙

杜頷兵匡達之來

上刺不宣

社弟劉墉頓

梁同書跋

年小雅細篆生時代科第三失後下

拂此三知雜久芸海之消耳 嘉慶

乙亥初反九十三老人 梁同書跋

嘉慶二十年夏四月

金陵馮瑜樸勒上石

214

清刻 《寶嚴集帖》

清拓　五卷

Collection of Treasured Authentic Calligraphy
Qing Dynasty rubbings

帖名隸書，以宮、商、角、徵、羽分卷，卷首有木刻目錄。收宋、
元、明、清法書五十九家。嘉慶二十年（一八一五）貝墉輯，方雲
裳、喬鐵庵摹勤。院藏一部。

貝墉，字既勤，號簡香，樗年老人，江蘇吳縣人，擅書法。

本卷選錄：宋徽宗《夏日七律》、宋李建中《同年帖》。

夏日七律

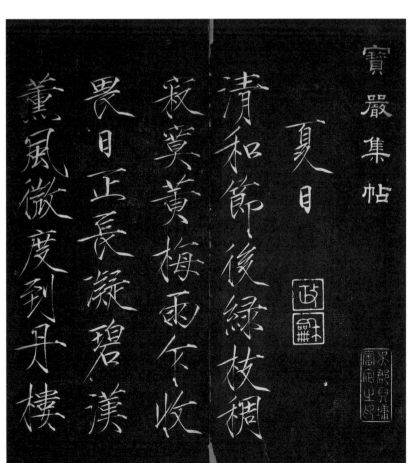

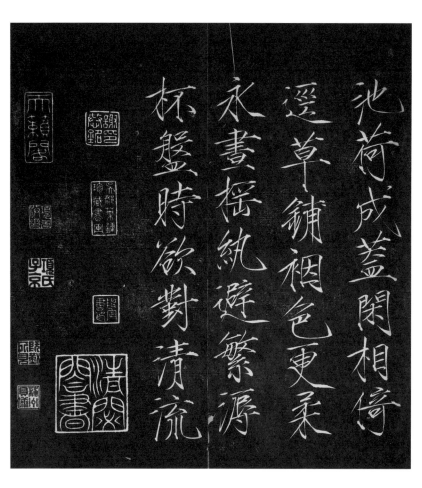

同年帖

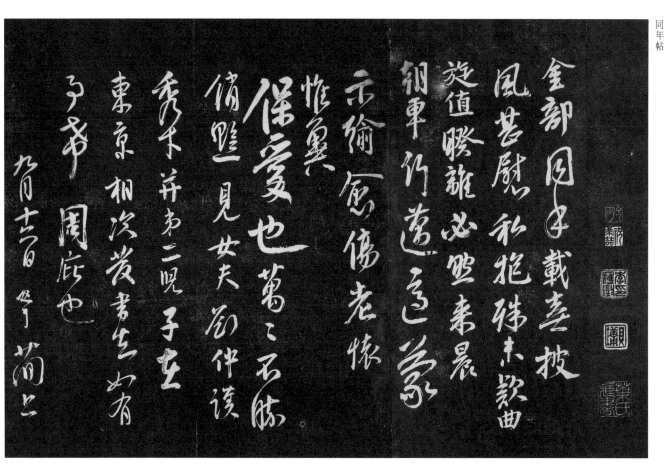

清刻 《友石齋法帖》

清拓 四卷

You Shi Study Collection of Model Calligraphy

Qing Dynasty rubbings

帖前有木刻目錄，收唐、宋、元、明二十一人書跡。嘉慶二十年（一八一五）南海葉夢龍輯、南海謝雲生摹刻。院存一部，封面有翁方綱題識及印章三方。

本卷選錄：唐張旭《郎官石記序》、明楊繼盛《與繼津書》、清翁方綱題跋。

葉夢龍（一七七五—一八三二），字雲谷，官戶部郎中，嗜金石書畫，富收藏。刻帖除本帖外，尚有《貞隱園帖》，《風滿樓集帖》。

郎官石記序

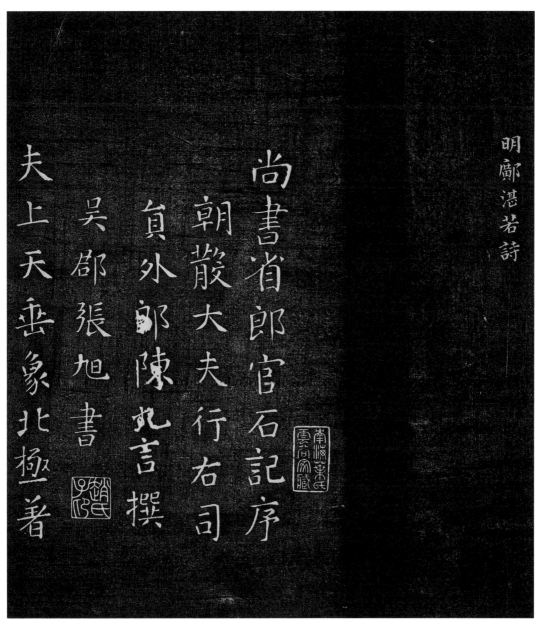

足之所蹈者乃限耶抑當此去門蓋
以兄之曇躍髮之故乎
況吾賊扠後當人之所入手至
神在乎此書之眾甚慮而知之溺
慮追此之情如何能之此事至
他人為之如月不可盡　兄為之
勞甚不可　及手當有大展時
官此時且斂鋒　蓄銳俟
此句為烈壽豆一埸勿徒恃
盡其心而不已　事之感否

翁方綱題跋

清刻《秦郵帖》、《秦郵續帖》
清拓　四卷　又續帖二卷
Qin You Scripts and Its Continuation
Qing Dynasty rubbings

帖名隸書，下刻目錄。卷尾題：「嘉慶二十
年秋八月，韓城師氏模勒上石」。師亮采，
字禹門，韓城人，嘉慶中任官江蘇高郵。曾
登文游臺謁四賢（蘇軾、孫覺、王定國、秦
觀）祠。後屬錢泳集宋賢名跡，刻石壁間，
命名《秦郵帖》。帖刻宋、元、明七家書
法，即蘇軾、黃庭堅、米芾、秦觀、秦觀、
趙孟頫、董其昌。《秦郵續帖》，光緒二十
年（一八九四）張丙炎選刻。收蘇軾、蘇
轍、王鞏、秦觀書。院藏兩部。

張丙炎，字午橋，江蘇儀徵人。咸豐九年進
士，官廉州知府。工書擅篆隸。

本卷選錄：宋蘇軾《煙江疊嶂圖詩》。

煙江疊嶂圖詩

翠如雲煙山耶雲耶遠
莫知煙空雲散山依然但
見兩崖蒼蒼暗絕谷中有
百道飛來泉縈林絡石隱
復見下赴谷口為奔川平山
開林麓斷小橋野店依
山前行人稍渡窬木外溪舟
一葉江吞天使君何浩蕩此

清刻《惟清齋手臨各家法帖》

清拓　四卷　又續帖二卷

Wei Qing Study Collection of Model Calligraphy After Famous Masters' Scripts

Qing Dynasty rubbings

帖名行書。皆鐵保書，多臨古法帖。嘉慶二十一年（一八一六），鐵保子瑞元選輯，吳縣支雲從、翰茂齋張錫齡鐫刻。院藏一部。

瑞元，字客堂，號少梅，鐵保子，道光元年舉人，官湖北按察使。

本卷選錄：清鐵保書《臨顏真卿與蔡明遠帖》、《臨顏真卿爭座位帖》。

臨顏真卿與蔡明遠帖

殷勤靖之此心有之
新去一昨緣受替
婦此中止金陵閶門

万口發玉鎖口閡遠与
夏鎮不盡數々里
冒沙江湖連舸而来

不愿器刻賣達命
于秦淮之上又隨我
于邗溝之東迨攀不

夜以玉郎俯南埭始
终之燦良者可稱
今改之事方旋指朔斯

臨顏真卿爭座位帖

復江路悠緬風濤浩
汲行李之間深宜當
怏怏不怡

座位帖

崔公

一昨以郭令公父子之軍破犬羊
兇逆之眾情不喜恨不順
而戴之選用有興道之會僕射
攸不悟前失徑率意而指麾不

顏羽秩之高下不論文武之左右
苟以取悅軍容為心曾不顧百
寮之側目何異清晝攫金之
士哉甚非謂也君子愛人以禮不
聞姑息僕射何不深念之乎
仰竊聞軍容之為人清修梵
行深入佛海加以陜于以東京有
弥賊之業守陜城有戴天之
功朝野之人所共貴仰宣獨有分
於僕射哉加以利衷塗割恬然

清刻《攀雲閣臨漢碑》

清拓　四集　十六卷

Pan Yun Tower Copy of Stone Inscriptions of the Han Dynasty
Qing Dynasty rubbings

帖為錢泳臨漢碑五十餘種。由其子錢曰奇、曰祥刻帖，時間在嘉慶十三年至廿三年（一八〇八—一八一八）。帖前有木刻目錄。院藏兩部。

本卷選錄：清錢泳《臨孔廟置守廟百石卒史碑》。

臨孔廟置守廟百石卒史碑

清刻 《話雨樓法書》

清拓　八卷

Hua Yu Tower Collection of Model Calligraphy

Qing Dynasty rubbings

帖名篆書，內集成親王永瑆書，臨晉唐名家和自書詩文。嘉慶二十三年（一八七八）卓秉恬輯摹，金陵周玉堂、陳士寬、穆玉琨刻。院藏兩部。

本卷選錄：清永瑆《話雨樓》榜書、《臨陸機平復帖並董其昌跋》。

卓秉恬（一七八一—一八五五）字靜遠，號海帆，四川華陽人。嘉慶七年進士，官武英殿大學士，書學劉墉。

話雨樓

225

晉陸機平復帖

咸親王

臨陸機平復帖　董其昌跋

清刻 《隱墨齋帖》

清拓 八卷

Yin Mo Study Collection of Calligraphy
Qing Dynasty rubbings

帖名篆書，無卷次。內收自書詩文與臨古帖帖等。孔繼涑選輯。其孫孔昭熏摹勒上石，刻於嘉慶二十三年（一八一八）。院藏一部。

本卷選錄：清孔繼涑《臨顏真卿自書告》、《臨蘇軾洞庭春色賦》。

臨顏真卿自書告

臨蘇軾洞庭春色賦

清刻《縮本唐碑》

清拓　八集　三十二卷

清宮舊藏

An Abridged Edition of Stone Inscriptions of the Tang Dynasty

Qing Dynasty rubbings

Qing Court collection

錢泳臨唐碑，一百三十六種。嘉慶二十四年（一八一九）歙縣鮑氏

摹勒。院藏一部。

本卷選錄：清潘奕雋《題梅花溪居士縮本唐碑引首》、清錢泳《臨

開元修孔子廟碑》。

題梅花溪居士縮本唐碑引首

臨開元修孔子廟碑

不自棄文

清刻《褒衝齋石刻》
清拓　十二卷　附二卷
Stone Inscriptions in Bao Chong Study
Qing Dynasty rubbings

帖名隸書，不刻卷數。集趙孟頫、董其昌書，附永瑆書二卷。後有潘奕雋、錢泳詩。嘉慶二十五年（一八二〇）斌良選輯，錢泳摹刻。院存一部。

斌良，字備卿，號笠耕，正紅旗人，廩生，官刑部侍郎，授駐藏大臣。嗜書畫、富收藏。

本卷選錄：元趙孟頫《不自棄文》。

褒沖齋石刻

不自棄文

夫天下之物皆物也而物
有一節之可取且不為
世之所棄可以人而不
如物乎故賤如石而有
攻玉之用毒如蝮而有

230

清刻《望雲樓集帖》

清拓　十八卷

A Collection of Calligraphic Specimens in Wang Yun Tower

Qing Dynasty rubbings

帖名隸書，無卷數。嘉慶年間謝恭銘選輯，陳如岡摹刻。此帖少見全帙。次行題：「賜進士出身，文淵閣檢閱，內閣中書，前翰林院庶吉士謝恭銘審定真跡。」第一冊唐人書，二、三、四冊宋人書，五冊趙孟頫，六冊元人書，七、八、九冊明人書，十至十八冊清人書。此帖少見全帙。院存一部。

謝氏字壽紳，號若農，浙江嘉善人，乾隆五十二年進士。其父號「東野」，精於鑒別，坡公《西樓帖》尺牘數卷，即其舊藏。其子所刻者無偽本，是尚能傳家學者。」(《法帖提要》)

本卷選錄：宋徽宗《唐十八學士圖題詠》。

唐十八學士圖題詠

杜如晦　房元齡
于志寧　蘇世長
薛收　　褚亮

姚思廉　陸德明
孔穎達　李元道
李守素　虞世南

蔡元恭　薛元敬
顏相時　許敬宗
蓋文達　蘇勗

儒林華國古今同吟
詠飛毫醒醉中多士
作新知入轂畫圖猶

清刻《安素軒石刻》

清拓　十七卷

Stone Inscriptions in An Su Hall
Qing Dynasty rubbings

帖名隸書，不刻卷數。帖刻唐至明法書，收唐人及明人寫經較多，別開生面。嘉慶元年（一七九六）鮑漱芳選輯始刻，其子繼刻，道光四年告竣。摹刻者江都党錫齡。院藏兩部。

鮑氏字席芬，安徽歙縣人，鹽商，富收藏，多以墨跡上石，然時有贗跡。

本卷選錄：元柯九思《結集甫周四言偈》、《上京宮詞》、《應制賦郊祀大禮慶成二首之一》、《應制賦郊祀大禮慶成二首之二》、《宮詞二首》。

結集甫周四言偈

結集甫周四言偈

上京宮詞

瀲京三伏暑無多仙樂飄颻落
禁坡翡翠樓高迎曉日水精殿冷
看天河千官錫宴齊宮錦萬馬
爭標盡寶珂獨有小臣如鵠立
九重閑暇問秋禾

應
制賦郊祀大禮慶成二首
輦路千門喜氣浮太平
天子祀圜丘奉常奏備離溫室
尚服陳雕進大裘雲載朱斾飄
彩鳳天臨玉輅駕翠亂腐傳繆喬蒼
金闕簫日醉榮光出御樓

白茅初奠備韶韺月色當壇肅太
清親祀甘泉除祕祝受釐宣室問
蒼生星乘仙仗神光近日遙
天顏瑞彩明多少逡官齊呼獄
豐年有像樂昇平
宮詞二首

至尊明日慶生辰準備龍衣尉貼
新奉御進呈先取旨窰珠錯落
麒麟三碗調冰瀌雪花金絲纏扇紅
紅紗彩帕御製題端午勅送皇
姑公主家　柯九思錄呈　無言大禪師

清刻 《倦舫法帖》

清拓　八卷

Juan Fang Collection of Model Calligraphy
Qing Dynasty rubbings

帖名篆書，下刻洪頤煊印，不刻卷數，刻明清人法書百家。道光五年（一八二五）臨海洪瞻墉選輯，高要梁琨、梁端榮父子鐫石。院藏一部。

洪瞻墉字容甫，父洪頤煊，字筠軒，精於金石文字訓詁，協助孫星衍編書，亦精鑒別。

本卷選錄：明李應禎《近暑帖》、明吳寬《付奕書》。

近暑帖

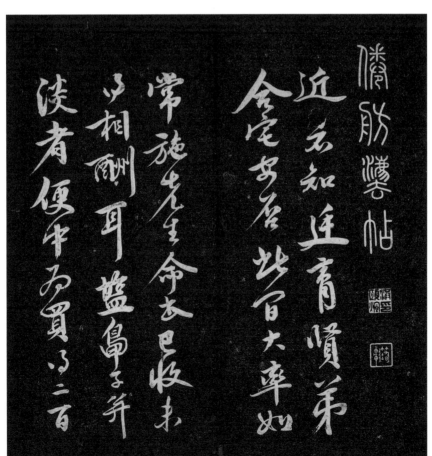

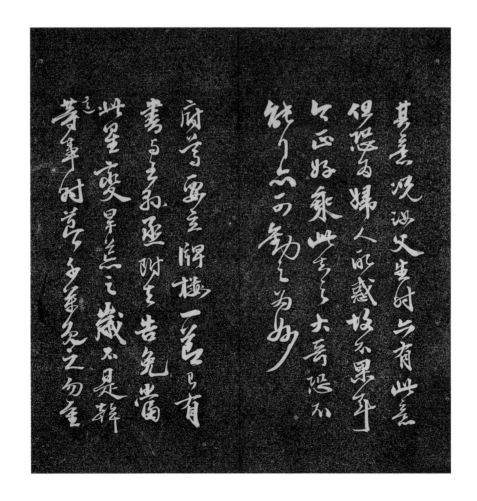

付奕書

清刻《昭代名人尺牘》
清拓 二十四卷

Letters of Prominent Figures of the Qing Dynasty
Qing Dynasty rubbings

帖名行書，有木刻書家小傳。道光六年（一八二六）吳修選輯，句容馮瑜、馮遵運、遵建、遵拱父子鐫。帖收清人尺牘六百一十二家，以書家為主。出自家藏品和江南四十餘家收集。「取之也博，採之也嚴，絕無贋跡屢入。」（《法帖提要》）院藏兩部。

吳修字子修，號思亭，浙江海鹽人，貢生，能詩文，精鑒別。

本卷選錄：明王鐸《蕭齋帖》、《閒適帖》、《啟南帖》。

蕭齋帖

船乘興几載不
須遽清也勿多後
為真率會也
（款）

是之謂僕閒適于紙三更
燭之治歟勸作甚似呼
婢擲燭畢一日功課啟
茗敷甌將臥復冷々陵

作親彈筆發狂歌八聲
甘州恨
是少不及寓目也
　　弟□□稽首啟

桹來齋明可閱啟南墨
妙真毫塵滿堂上瀘門
妙知世乘哦几此價了
寺就宜當永寶以傳子孫

清刻《風滿樓集帖》

清拓　六卷

Feng Man Tower Collection of Calligraphic Specimens

Qing Dynasty rubbings

帖名隸書，前有目錄，收清名人書法三十七家。道光十年（一八三〇）葉夢龍選輯，高要陳鰲兆摹刻。十五年前，葉孟龍曾以所藏唐宋元明書跡刻成《友石齋集帖》。院存一部，卷一前有朱芷秀題跋。

「玉峰仙館家藏葉氏原石。」

本卷選錄：近人朱芷秀跋《風滿樓集帖目錄》、清永瑆《韓愈李花七古》。

朱芷秀跋

桂香東書
鄰貫亭書
劄二樵書
黃芋洲書
家毅菴書、
先資政書

風滿樓集帖卷十

當春天地爭奢
華洛陽園苑尤
紛挐誰將平地

韓愈李花七古

萬堆雪翦刺作
此連天花日光
赤色照未好明

月暫入都交加
夜領張徹投盧
全乘雲共至玉

清刻《筠清館法帖》

清拓　六卷

Jun Qing Hall Collection of Model Calligraphy
Qing Dynasty rubbings

帖名篆書，選刻自晉至元歷代法書。吳榮光輯刻於道光十年（一八三〇）。

吳榮光（一七七三—一八四三）字伯榮，號荷屋，廣東南海人。嘉慶四年進士，官湖南巡撫，署湖廣總督。收藏書畫金石，尤精鑒別，著有《辛丑銷夏記》、《帖鏡》、《筠青館金石錄》等。

本卷選錄：唐太宗《溫泉銘》。

溫泉銘

神皋之上不騫三夾
新窮痾蕩療癢
俗醫民鑠凍霜夕
飛炎雪晨林寒尚
翠谷暖先春年序

屢易暄涼幾積其
妙難窮其神靡
覿蔭花纈岸輕苔
綱石霞泛朝紅煙
騰暮碧疎篁麓山嶺際

抗殿嚴陛桂寢流
腹砌裂袤泉心日瑩
朱慤風幽響晉深蕩
茲殿穢濯业靈衿
偉我靈穴凝溫鏡

繳人世有終芳流
無竭

唐太宗秀岳銘僅見絳州帖
亟宜采之　伯榮

宗讀此祈山房石也伯榮入記

242

清刻《蓮池書院法帖》

清拓 六卷

Lian Chi Academy Collection of Model Calligraphy
Qing Dynasty rubbings

帖名隸書。道光十年（一八三○）那彥成選輯，江寧周玉堂、富平仇文法鐫刻。內容分別為褚遂良《千字文》，顏真卿《多寶塔碑》，懷素《自敍》，米芾《虹縣舊題詩》，趙孟頫《蜀山圖歌》，董其昌《羅漢贊》、《初祖贊》、《裴將軍詩》等。院藏一部。

那彥成（一七六三—一八三三），字韶九，號繹堂，正白旗人，阿桂孫，乾隆五十四年進士，官至直隸總督，工詩能書，道光十三年卒。

本卷選錄：宋米芾《虹縣舊題詩》。

虹縣舊題詩

清刻《辨志書塾所見帖》

清拓　四卷

Scripts Seen in Bian Zhi Old-style Private School
Qing Dynasty rubbings

道光十四年（一八三四）李兆洛選輯，江陰孔憲三摹勒。同年續刻一卷竣。《補遺》一卷。全帖共收忠義之士六十二人的書跡。李兆洛題云：「古來稱工書者率瑰瑋人，魏晉則鍾王，唐宋則顏柳蘇黃是也。自以書為藝，而其途遂分。然端人傑士之書、要無不工，蓋氣志流露自不可掩，此本末之辨也。余多見宋元以來忠義之跡，因次第借摹以永其傳，附矜式之意，且以為養正之助。」全帖共收忠義之跡六十二人。院藏一部。

李兆洛（一七六九—一八四一），字申耆，江蘇陽湖人，嘉慶十年進士，官鳳臺知縣，罷官後主講暨陽書院二十年。

本卷選錄：明宋克《跋岳飛〈登黃鶴樓〉〈滿江紅詞〉》。

跋岳飛〈登黃鶴樓〉、〈滿江紅詞〉

清刻《采真館法帖》

清拓　四卷　續刻二卷

Cai Zhen Hall Collection of Model Calligraphy
Qing Dynasty rubbings

帖名隸書，不刻卷數。道光十四年（一八三四）慈溪董恆選輯，江陰方雲裳摹刻。帖收朱熹、吳琚、趙孟頫、祝允明、文徵明、董其昌、惲壽平書。附《觀廟齋石刻》，為姜宸英書。院藏一部。

本卷選錄：清惲壽平《溪山春雨五絕》及王翬跋。

溪山春雨五絕

王翬跋

清刻《湖海閣藏帖》
清拓　八卷

Hu Hai Tower Collection of Model Calligraphy
Qing Dynasty rubbings

帖名隸書，不刻卷數，收錄明清兩代人書法
作品。道光十五年（一八三五）葉元封選
輯，朱安山鐫刻。院藏兩部。

葉元封，字夢漁，浙江慈溪人。

本卷選錄：明王守仁《論聚會規程》。

論聚會規程

清刻《曙海樓帖》

清拓　四卷

Shu Hai Tower Collection of Model Calligraphy
Qing Dynasty rubbings

帖名隸書，不刻卷數。內收劉墉書法。道光十五年（一八三五）王
壽康選輯，金蘭堂摹刻。據帖尾咸豐八年（一八五八）王慶勳跋，
帖石後部分曾毀，王予補刻。院藏一部。

王壽康，字二如，上海人。

本卷選錄：清劉墉《方春東作詔》、《節臨洞庭春色賦並跋》。

方春東作詔

節臨洞庭春色賦並跋

清刻《觀海堂蘇帖》

清拓 一卷

Guan Hai Hall Collection of Scripts Written by Su Shi
Qing Dynasty rubbings

帖名隸書，集蘇軾書，摹自吳榮光所藏宋刻《東坡西樓帖》三、四卷宋拓本。道光十八年（一八三八）廖甡摹刻。院存一部。

廖甡，字麟偕，廣東南海人。

本卷選錄：蘇軾《郭熙秋山平遠二首》。

郭熙秋山平遠二首

清刻《武陵家傳帖》
清拓　二冊

Wu Ling Family Heritage of Calligraphy Collection
Qing Dynasty rubbings

無帖名，前印目錄，帖首刻明趙宧光篆書大字「武陵家傳」。金匱（今江蘇無錫）華湛恩於清朝嘉道年間摹勒，吳門譚芳洲、王蘭坡刻石，竣於道光十八年（一八三八）之後。此帖主要收明清諸名家為武陵華家歷代祖先的功績所撰寫的碑誌、題跋，包括祝允明、文徵

明、唐寅、董其昌、汪由敦、梁同書等人。院藏一部。

本卷選錄：宋明道二年敕大理寺卿華希歆文、宋紹興三十二年敕吏部郎中華歗文。

敕華希歆文

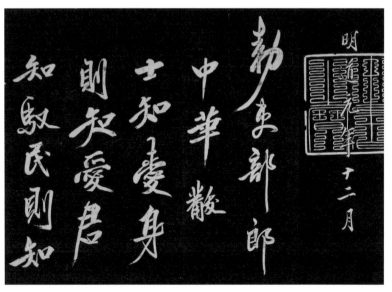

敕華歗文

清刻《小竹里館藏帖》

清拓　四卷

Xiao Zhu Li Hall Collection of Calligraphy
Qing Dynasty rubbings

帖名隸書，不刻卷數，收清初至中期書法作品，多為詩詞、尺牘。道光二十四年（一八四四）蕭山王錫齡摹刻。院藏一部，有「幾道珍藏」、「研經堂鑒藏善本」。

本卷選錄：清黃機《王羲之與謝萬書》。

王羲之與謝萬書

清刻《墨緣堂藏真》

清拓　十二卷

Mo Yuan Hall Collection of Calligraphy
Qing Dynasty rubbings

帖名篆書，不刻卷數。蔡世松選輯，錢祝三摹刻。道光二十四年（一八四四）刻成（世松已故，其子蔡茂完成）。帖收唐至明名人法書。最後兩卷為摹古碑，有李邕《楚州淮陰縣婆羅樹碑》、丁道戶《啟法寺碑》、王太和《華陽觀王先生碑》、孫文藏《許長史舊館壇碑》、張旭《郎官石柱記》、敬客《王居士磚塔銘》，皆隋唐精品。僅存一部。

本卷選錄：金任詢《韓愈秋懷詩》、金任詢跋、金魏道明跋。

韓愈秋懷詩

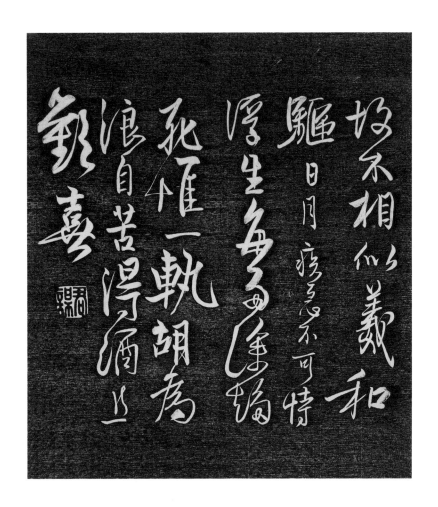

故不相似羲和
驅日月疫急不可恃
浮生多艱途竭
死罹一軌胡為
浪自苦得酒且
酌喜

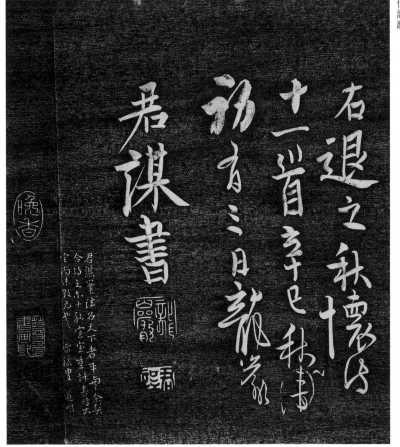

右退之秋懷詩
十一首辛巳秋書
扬有三日龍
君謨書

君謨業法名天下君平尚余荗
令于之作予孤宜寶重計去時六
定陽末跋元代
當俟覔　道明

清刻《海山仙館藏真》

清拓　十六卷

Authentic Calligraphy of Hai Shan Xian Guan
Qing Dynasty rubbings

帖名篆書，無卷數，廣東番禺潘仕成道光二十七年（一八四七）摹勒。內刻唐、宋、元、明、清名人書作。後續刻十六卷，二十九年摹刻。咸豐七年（一八五七）又三刻十六卷。院藏一部。

潘仕成（一八〇四—約一八七三），字德畬，道光十二年順天鄉試副榜貢生，十七年特旨授廣東鹽運史，收藏稱粵東第一。

本卷選錄：宋蘇轍《月夜五律》。

月夜五律

清刻 《耕霞溪館法帖》

清拓　四冊

Geng Xia Xi Hall Collection of Model Calligraphy
Qing Dynasty rubbings

無帖名，有「耕霞溪館」印記，無卷數。第一冊魏晉唐人書，第二冊宋人書，第三冊宋元人書，第四冊元明人書。道光三十七年（一八四七）南海葉應暘摹刻。該帖多重摹《絳帖》、《西樓帖》、《羣玉堂帖》《法帖提要》評其「粵帖甚多，《筠青館》之外，當推此帖。」（《法帖提要》）院存兩部。

葉應暘，字樹生，號庶田，葉夢龍之子，官至兵部員外郎。

本卷選錄：唐褚遂良《孟法師碑》。

孟法師碑

孟法師碑銘觀夫太陽始旦指崦嵫其若馳巨川分流起渤瀣而不息是望人無

已先天地御六氣列仙神化隘宇宙希遺萬物與齊魯縉紳束名教於俄景漢魏豪桀殉

清刻《南雪齋藏真》

清拓 十二卷

Nan Xue Study Collection of Authentic Calligraphy

Qing Dynasty rubbings

帖名篆書，帖刻歷代名人書。道光廿一年（一八四一）至咸豐二年（一八五二）伍葆恆選輯，端溪郭子堯、區遠祥、梁天錫鐫石。道光、咸豐間嶺南刻帖多。其諸帖款式大都相似，石皆勻整，拓成裝為書冊，不須裱褙，可為刻帖者法也。院存兩部。

本卷選錄：晉陸機《平復帖》及清永瑆跋、唐法藏《與新羅華嚴法師書》。

平復帖

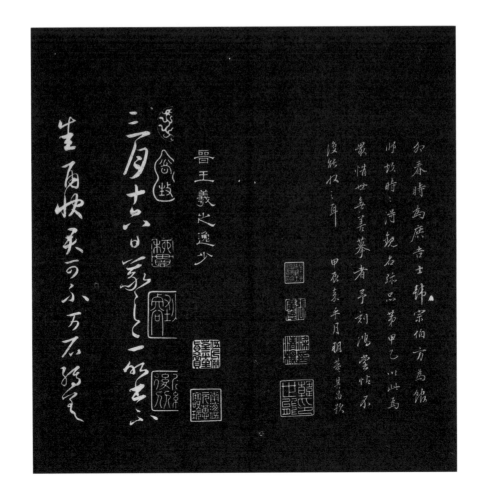

鮮趙明文董之書亦既在忘目矣
則指掌之間安能出其範圍欲其
心無蘇董終不可得亦猶此唐人
書必不能使有宋人一筆何以故
心所本無故
嘉慶十五年二月十九日成親王識

唐僧法藏賢首

庚西京崇福寺僧法藏致書於
海東新羅大華嚴法師座下一涵
弟子三十餘華偈喹左誠言諮諮首

與新羅華嚴法師書

加以煙雲蒼茫大海綿亘重浪此生
不復再面抱恨嗟乎豈可言盡
由宿世因念生同業得於此報俱
沐大匠捉蒙先師授茲奧典仰承
上人歸鄉之後開演華嚴敷宣揚法

累葉華嚴趣重宣揚新佛國
利益弘廣土述羅譚深之書如來
滅後光輝佛日再轉法輪令
法久住其唯法師矢法藏進
飛鳥居成周祝寶光伸奉嚴典悅

清刻《醉經閣分書彙刻》

清拓　八卷

Zui Jing Tower Collection of Official Scripts
Qing Dynasty rubbings

帖名楷書，外籤標卷數。凡清代早、中期書家隸書多收錄，有一百二十家，但鄧石如未收，實為遺憾。經張庭濟審定，咸豐三年（一八五三）蔡錫恭選輯，海鹽張辛、胡衣谷摹刻。院藏一部，有「蟄盦長壽」印。

本卷選錄：清顧苓《金石之遺》、清張廷濟跋、清朱彝尊《甘泉瓦歌》、清伊秉綬《臨張遷碑》。

金石之遺

張廷濟跋

醉經閣分書彙刻

甘泉瓦歌

曰宗瓦歌
西京釁書家但肴急就凡將篇
吳後關里鬪乃得五鳳二年甎
滕公石室閟已久文體偁說乎
宜肤逆興鶴頭書歲遠俱沈埋
勘能抉湸興宴索崔張先福卅
林侗娓蒼雅袖中魯此曰泉且
長生未央字當中逸態橫生炎

臨張遷碑

中平三年歲
左攝提二月
震節紀日上
司陽荣厥析

赫赫明后柔嘉惟則克
長克君牧守三國三國

甲子九日 書

結歲寒盟南榮相向負暄
好苍裏不知春暗生
乾隆甲寅癸月
傅盦方薰

清刻《敬和堂藏帖》

清拓　八卷

Jing He Hall Collection of Calligraphy
Qing Dynasty rubbings

帖名隸書，不刻卷數。集明清人書，有文徵明、祝允明、董其昌、王鐸、永瑆、郭尚先、梁同書、李鶴年書。同治十一年（一八七二）李鶴年選輯，黃履中摹刻。院藏兩部。

李鶴年字子和，號雪岑，奉天義州（今遼寧義縣）人。道光廿五年進士，官至河南巡撫、閩浙總督，書學顏真卿，光緒十六年（一八九〇）卒。

本卷選錄：明文徵明《與春潛令君書》。

與春潛令君書

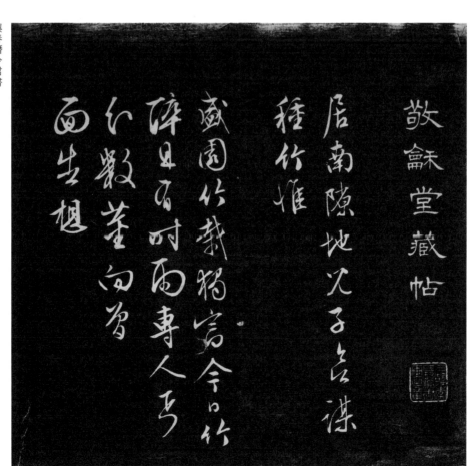

清刻《盼雲軒鑒定真跡》
清拓 六卷

Pan Yun Hall Collection of Appraised Authentic
Calligraphy
Qing Dynasty rubbings

帖名隸書，不刻卷數。帖刻自晉陸機以下歷
代名人書，隨得隨刻，不分次第。同治十三
年（一八七四）刻，刻者李若昌。院藏兩
套。

本卷選錄：明方孝孺《奇峰倒映七絕》。

清刻《嶽雪樓鑒真法帖》
清拓 十二卷

Yue Xue Tower Collection of Appraised Authentic Calligraphy
Qing Dynasty rubbings

帖名篆書，光緒六年（一八八〇）孔廣陶選輯。收歷代名人書，計
一百二十餘種。帖中有一部分是葉應暘《耕霞溪館法帖》舊刻帖
石。院存兩部，其一清宮舊藏，鈐印「宣統御覽之寶」。

孔廣陶（一八三二—一八九〇），字鴻昌，號少唐，廣東南海人。
以鹽生捐貲分部郎中，繼父孔繼勳遺業，好學嗜古。吳榮光筠青
館、潘正煒聽颿樓藏品多歸之。著《嶽雪樓書畫錄》。

本卷選錄：《嶽雪樓鑒真法帖目錄》、隋人《出師頌》。

出師頌

清刻《過雲樓藏帖》

清拓　八卷

Guo Yun Tower Collection of Calligraphy
Qing Dynasty rubbings

帖名篆書和隸書，前有目錄，各篇標題為古文。下有「元和顧氏過雲樓審定印」。帖刻歷代法書，從《蘭亭序》至董其昌。帖刻九年（一八八三）顧文彬選輯。院存一部。光緒九

顧氏字子山，號艮庵，道光二十一年進士，官寧紹臺道，富收藏。該帖選擇精審，罕有偽者。

本卷選錄：隋智永《真草千字文》。

真草千字文

清刻《且靜坐室集墨》

清拓　四卷

Qie Jing Zuo Room Collection of Calligraphy

Qing Dynasty rubbings

帖名篆書，選收清代書法四十餘家。光緒十三年（一八八七）廷俊選輯，胡鑺摹刻。選取頗精。院藏一部。

本卷選錄：清金農《行宮七律》、《與菫浦書》、清張照《鄧尉探梅記》。

行宮七律

與菫浦書

鄧尉探梅記

清刻 《鄰蘇園法帖》

清拓 八卷

Lin Su Garden Collection of Calligraphy
Qing Dynasty rubbings

帖名篆書，不刻卷數，前七卷收入自晉至五代名人書法。第八卷為日本藤三娘、空海、藤原平子、佚名書。光緒十八年（一八九二）楊守敬選輯。院藏一部。

本卷選錄：宋朱熹《和張敬夫城南五絕二十首》。

楊守敬（一八三九─一九一五）字惺吾，號鄰蘇，湖北宜都人。同治元年舉人，精地理、版本、碑帖之學。光緒間隨公使何如璋赴日本，居日時收集古籍，書學亦對日本影響很大。

和張敬夫城南五絕二十首

清刻《景蘇園帖》

清拓　六卷

Jing Garden Collection of Calligraphy
Qing Dynasty rubbings

帖名篆書，前有蘇軾小像，皆收蘇軾書法。光緒十八年（一八九二）楊壽昌選輯，江夏劉維善刻。楊氏為四川成都人。光緒十八年知黃岡縣，以黃州乃坡公舊遊地，因刻其書。楊守敬為之鑒定，先成四卷又續二卷。置署西齋壁，名曰「景蘇」。院藏三部。

本卷選錄：宋蘇軾《赤壁賦》。

赤壁賦

清刻《小倦遊閣法帖》
清拓　四卷

Xiao Juan You Tower Collection of Model Calligraphy
Qing Dynasty rubbings

帖名篆書，皆包世臣書跡。光緒二十六年（一九〇〇）張丙炎摹刻。院藏一部。

本卷選錄：清包世臣《答熙載九問》。

答熙載九問

清刻《小長蘆館集帖》
清拓　十二卷
Xiao Chang Lu Hall Collection of Calligraphic Specimens
Qing Dynasty rubbings

帖名楷書，無卷數，收元代至清末名人書，各家書後都有清末海上著名書家題跋。光緒二十六年（一九〇〇）嚴信厚選輯，此帖以家藏墨跡上石。吳隱、葉銘摹刻。院藏兩部。

嚴信厚字小舫，浙江慈溪人。

本卷選錄：明吳寬《題沈周畫詩》。

題沈周畫詩

題沈周畫詩

清刻《石耕山房法帖》

清拓　六卷

Shi Geng Mountain Villa Collection of Model Calligraphy
Qing Dynasty rubbings

摹刻唐碑六種，歐陽詢《化度寺邕禪師塔銘》、虞世南《孔子廟堂碑》、歐陽詢《九成宮醴泉銘》、褚遂良《孟法師碑》、薛稷《千字文》、顏真卿《麻姑仙壇記》。薛書為贋鼎。光緒三十二年（一九〇六）徐德立選輯，湘潭尹礪夫摹刻。院藏一部。

本卷選錄：唐歐陽詢《化度寺碑》。

化度寺碑

禪觀則有化度寺僧邕禪
師者矣禪師俗姓郭氏太
原尒休人昔有周氏積德
累功慶流長世分星判野
大□藩維蔡伯喈云瓞者
郭也瓞尒乃文王所咨郭

泰則人倫攸屬聖□遺烈
卉業其昌祖寔州刺史早
擅風猷父韶陵太守深
明典禮禪師舍靈福地擢
秀華宗爰自翁齡神識沈
靜率由至道寔符上德

戲成塔發自髫年仁心救
蟻始於廿歲出家門多寶
仕時方學窗胃上安始
自趍庭便觀入室精勤不
倦聰敏絕倫□覽尤明老
易然□有志尚高邁俗情

遊僧寺伏□輝典風鑒
踈朗豁然開悟聞法徹妙
毛髮同□瞻滿月之圖像
身心俱淨於是鈆鉄軒冕
糟粕丘墟年十有三出道
於鄴西雲門寺依□稠禪

民國刻《壯陶閣帖》

近拓 三十六卷

Zhuang Tao Tower Collection of Calligraphy
Modern times rubbings

帖名行書，分元、亨、利、貞四集，收魏晉至明清人法書。又續帖十二卷，以地支分集，內晉至明人書跡。又補遺一卷為王羲之、獻之及王詢書。裴景福鑒選，張松亭、唐仁齋、陶聽泉摹勒。此帖刻於光緒年間，竣於民國。院藏三套。

裴氏字伯謙，安徽霍邱人，家藏書畫甚富，官粵東時得潘仕成、孔廣陶收藏。

本卷選錄：唐懷素《自敍帖》。

自敍帖

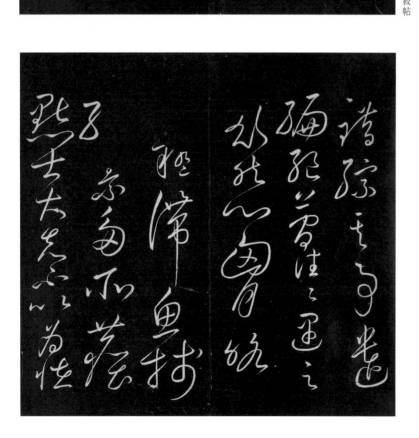

民國刻《蘊真堂石刻》

近拓 四卷

Yun Zhen Hall Stone Inscriptions
Modern times rubbings

帖名篆書，前印目錄，內收唐至元代名家書
法。民國十六年（一九二七）馮恕選輯，西
安郭希安鐫刻。院藏一部。

馮恕字公度，大興人，書家，好聚古物。

本卷選錄：宋米芾《元日焚香帖》。

元日焚香帖

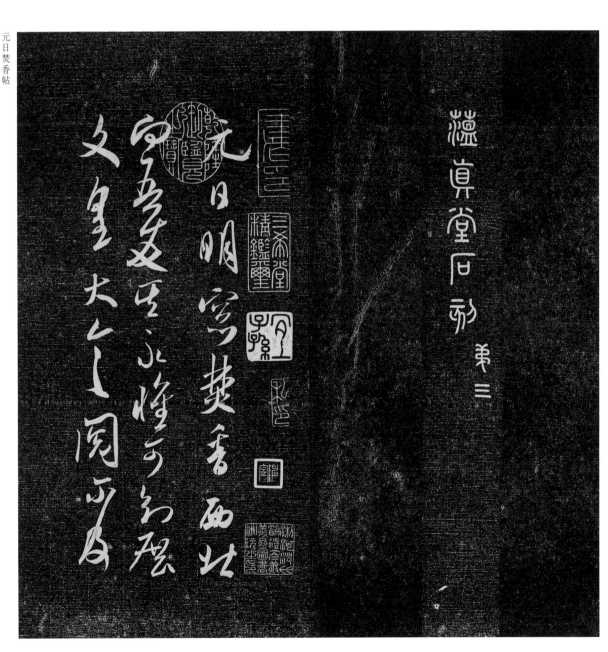

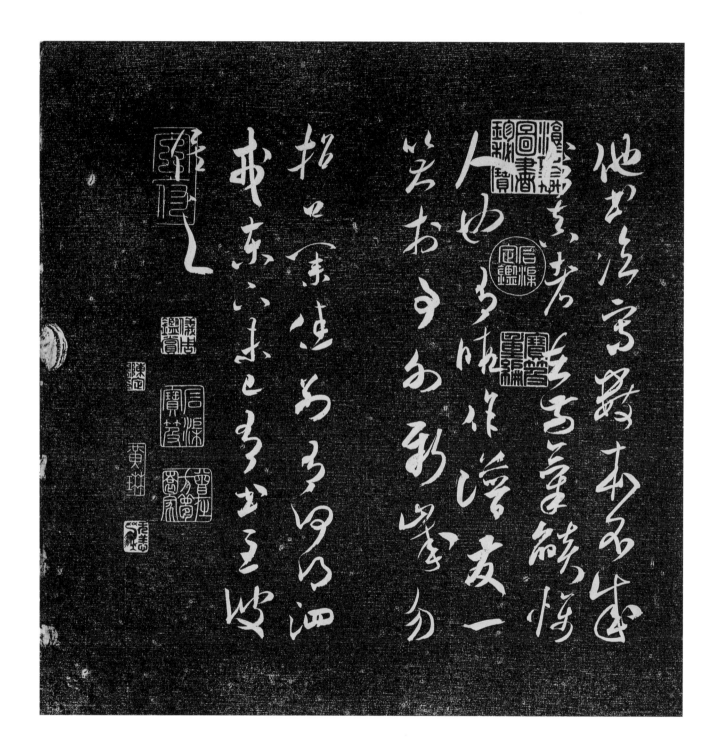

他書俗學吾書本無法
自出新意不蹈古人一
人也吾自隨作滔滔一
笑孔子不知新意不蹈
我東西南北之人已酒
招邀樂佳為之匆匆酒

圖2　宋刻《絳帖》

鈐：「荷屋所得古刻善本」、「吳榮光印」、「平帖齋印」、「荷屋審定」、「吳伯榮氏秘笈之印」、「南海吳榮光書畫之印」、「吳氏筠清館所藏書畫」、「南海吳榮光珍藏書畫」、「伯榮審定」、「吳氏荷屋平生真賞」、「一軒」、「三城王圖書」、「大雅」、「北平孫氏硯山齋圖書」、「海山仙館鑒藏書畫印」、「潘氏珍賞之章」、「潘氏海山仙館」、「棠溪審定」、「蕉林書屋」、「德畬」、「崇畬」、「德畬考藏吉金貞石」、「仕成」、「潘氏仲子」、「潘氏書畫印」、「蔡氏家藏」、「臣天池印」、「天池私印」、「古安定梁閣印」、「子韶審定」、「連心之寶」、「蘇齋墨緣」、「翁方綱」、「劍光」、「覃溪審定」、「唐中冕印」、「金匱孫爾準平叔氏鑒定之章」、「陳其錕印」等印。

翁方綱跋云：「穎川劉公敔《識小錄》云：『《絳帖》本馮涿鹿所藏凡二十卷，今歸於孫北海。每幅有『一軒』二字印，方廣將二寸許，元初方一軒也。押裝池有『三城王圖書』印。亦間有無此二印者。紙皆橫紋簾，拓手亦精。相傳明內府有此數部皆不全，馮涿鹿擇取合為此廿卷。後有仍存《淳化》舊題處。後十卷自宋太宗書為始，二王書皆割裂，大令帖尤偽』。劉公敔此條實此帖之確據，孫退谷所記不及此明白，故為錄於卷端（略）。」

圖4　宋拓《大觀帖》

（一）宋拓《大觀帖》楊以增舊藏本

崇恩題「宋拓太清樓帖殘本真跡束郡楊氏家藏希世墨寶」，並跋曰：第二、四、六、八、十計五卷，百四十七紙，五百三十八行，共裝三冊，生動腴潤宛與手寫無異（略）。

鈐印：「迪志堂印」、「范氏子宣」、「以增之印」、「鄧秉恆印」、「鄧基哲印」、「鄧基聖印」、「崇恩私印」、「玉牒崇恩平生真賞」、「吳乃琛印」、「石門吳乃琛裛怴珍藏」、「范大澈印」、「楊紹和鑒定」、「東郡楊紹和印」、「東郡楊氏海原閣藏」、「楊以增字益之又字至堂晚號三樵行忲印」、「瑞文圖書」、「沈鳳慶印」、「高密侯裔」、「趙氏子昂」、「大雅」、「句曲外史」、「山谷道人」、「喬氏奭成」、「柱國武靖」、「紹統承祖子孫慈仁永保二親福祿未央萬歲無疆」、「御賜勉為好官」、「彥合珍存」、「李氏賓父」、「吳晁之印」、「保彝私印」等。

（二）宋拓《大觀帖》李宗瀚舊藏本

李宗瀚題跋，「辛未端陽前余得此大觀帖二、四、五凡三卷，並『南田蕉林書屋圖』於陳君琨瑜，乃正定梁家故物。覃溪先生據弇州華中甫印記流傳可云有緒。昔人謂大觀模勒精於淳化，亞真跡一等，觀此真本益信殘煤斷楮希如麟鳳，今收藏家動輒稱全帙者存而不論可矣。庚辰（一八二〇年）暮春之初靜娛室居士李宗瀚題記」。

帖目：卷二：後漢車騎將軍崔子玉書、後漢張芝書、魏太傅鍾繇書、吳清州刺史皇象書、晉尚書令衛瓘書、晉黃門郎衛恆書、晉侍中張華書、晉丞相王導書、晉中書令王洽書、晉尚書令王珣書、晉中書令王珉書、晉太宰郗鑒書、晉侍中郗愔書、晉中書侍郎郗超書、晉中書令王廙書、晉太傅謝安書、晉散騎常侍謝萬書、晉侍中王敦書、晉丞相桓溫書　卷四：唐秘書監虞世南書（缺標題及首行）、唐中書令褚遂良書、唐率更令歐陽詢書、唐禮部尚書薛稷書、唐朝散大夫陸柬之書、唐諫議大夫褚庭誨書、唐秘書監李邕書、唐廣平太守徐嶠之書、唐太子太師柳公權書　卷五：史倉頡書、夏禹書、魯司寇仲尼書、秦丞相李斯書、晉衛夫人書、宋儋書、隋法帖、隋僧智果書、隋僧智永書、何氏書、古法帖。

鈐印：「陳子受家珍藏」、「伯雅」、「覃溪審定」、「李公博」、「李宗瀚印」、「孫枝之印」、「孫氏叔夏」、「乾坤清賞」、「有明王氏圖書」、「子鶴過眼」、「聯琇嗣守」、「翙煌嗣守」、「翙煩敬觀」、「嚴氏道時」、「嚴澍私印」、「九靈左長」、「華夏」、「翁方綱」、「餅齋經眼」等。

圖5　宋刻《汝帖》

鈐印：「小潛采堂」、「鼎榮墨緣」、「山陽朱氏小潛采堂攷藏金石圖籍」、「山陽朱鼎榮字叢儕亦字鑄禹」、「鑄禹眼福」、「荔江」、「石墨書樓」、「覃谿鑒藏」、「詩境」、「正三」、「秘閣校理」、「翁方綱印」、「長勿相忘」、「小蓬萊閣」、「小蓬萊閣金石」、「公瑾鑒藏」等。

圖7　宋刻《羣玉堂帖》

（一）宋刻《羣玉堂帖》
拓本帖目：無名人書唯識論註、無名人書孝女曹娥碑；（《羣玉堂帖》卷第八）米芾書龍真行帖、劉涇和七言詩一首、名畫記、柳書後一帖、僧權即謝帖、世南非無帖、芾名帖、劉季孫帖、辟玉食帖、吳生畫帖；蔡忠惠書；石曼卿書籌筆驛詩。

鈐印：「益王圖書」、「震寰」、「吳氏筠清館所藏書畫」、「南海吳榮光珍藏書畫」、「吳榮光印」、「吳氏荷屋平生真賞」、「荷屋所得古刻善本」、「吳伯榮氏秘笈之印」、「寶墨齋」、「字濟卡之印信」、「王禮治」、「曾在吳石雲處」等印。

（二）宋刻《羣玉堂帖》
帖目：第一冊：米芾書馬唐畫帖、天衣懷禪師碑、蘇舜欽帖、見問後帖、明道觀壁記、章聖天臨殿記、米芾書呈事帖、又得筆帖、學書帖、又得筆帖　第二冊：米芾書呈事帖、跋王羲之王略帖、王略帖八十一字贊、米姓晉唐書法真跡秘玩目、三米蘭亭跋、封燕然山銘、太師行、老子道德經句。

鈐印：「宋本」、「第一希有」、「顗叟」、「顗公所得」、「宋拓」、「清羣籤鑒賞」、「得未曾有」。

圖8　宋刻《澄清堂帖》

（一）宋刻《澄清堂帖》孫承澤舊藏本
鈐印：「欽差大臣關防」、「蘭雪齋平生真賞」、「郟江李氏文房」、「臣天池印」、「楊宜治印」、「德審秘藏」、「邵福瀛印」、「虞山邵松年字伯榮一號息盦長壽印信」、「吳雲平齋過眼古金石文字書畫印」、「仕成」、「高書勳印」、「叔勳印信」、「碬帖主人」、「碬仙」、「六湖」、「萬卷賜書樓」、「北平孫氏」、「孫承澤印」、「石堂心賞」、「米善旂印」、「翁方綱」、「石門吳乃琛賡枕珍藏」、「吳乃琛印」、「蘇鄰鑒藏」、「廣東廣西總督關防」、「癸叟主人審定真跡」、「藏之海山仙館」、「潘氏德隅堂珍賞」等。

（二）宋刻《澄清堂帖》邢侗舊藏本
帖目：卷三　遇信帖、伏想清和帖、運民帖、勞人帖、八日帖、縣戶帖、轉佳帖、腹痛帖（殘）、安西帖、謝生帖、冬中帖、周益帖、執手帖、家末帖、不得西問帖、丘令帖、東旋帖、飛白帖、遣書帖、採菊帖、增慨帖、由為帖、獨坐帖、安西帖、遠近清和帖、得

安西書。卷四　得涼帖、諸患帖、累書帖、大都帖、初月帖、速還

帖。

等印。

鈐印：「高弘圖印」、「相國世家鑑藏書畫印」、「廉吳審定」、「廉泉之印」、「南湖鑑藏」、「金匱廉泉桐城吳芝瑛夫婦共欣賞之印」、「小萬柳堂」、「董良史」、「西郊草堂」、「存道人」、「邢侗之印」、「膠西於松年珍藏圖書」、「膠西張應甲藏書畫印」等。

（三）宋刻《澄清堂帖》邢侗舊藏本

帖目：飲動懸情帖、十七日帖、司州帖、廿四日帖、賢室帖、瞻近無緣帖、得足下別帖、散勢帖、七月六日帖、捨子帖、飛白帖、月末帖、鄉里人帖、寒甚帖、知遠帖、今年帖、旦書帖、侍中帖、敬豫帖、適者帖、傷悼帖、知君帖、謝帖、小大皆佳帖。另卷：旦極寒帖、庚丹帖、月半帖、得袁二（殘）、源日帖、末春帖、桓公帖、破羌帖、大都帖、食小差帖、帖、虞休帖、靈柩帖、至吳帖、徂暑帖、比告帖、中郎帖、昨得帖、反側帖、鄉里人帖、清晏帖、朱處仁帖、岡極帖、腫劇帖、鯉魚帖、龍保帖、豹奴帖、小祥帖、永興帖、切割帖、增哀帖、熱甚帖、省書帖、昨得期書帖。

鈐印：「紹庭審定」、「膠西張應甲藏書畫印」、「張熠文叔度氏真賞書畫」、「膠西王玗字竹溪」、「王玗字竹溪」、畫之印記」、「王玗之印」、「王玗字竹溪琦山居士考藏書畫」、「王氏家藏」、「高弘圖印」、「萬應椿印」、「碧雲仙館珍藏書畫印」、「劉重慶印」、「邢侗之印」、「米萬鍾印」、「楊燾印」、「第一稀有」、「清暉籛鑑賞」、「叔弢眼福」、「宮保家宰文淵閣大學士之章」、「相國世家鑑藏書畫印」等。

又明清刻澄清堂帖（託名）幾種

（一）十卷，錦面，蟬翼拓，經摺裝。清宮舊藏。卷首、尾刻楷書帖名「澄清堂帖一」等。尾款楷書二行「昇元二年（九三八年）正月九日瑯琊王氏摸勒上石」。該帖卷一至七卷王右軍書，卷八至卷十王大令書。鈐印：「樂善堂圖書記」、「虛靜山房」

（二）殘本一冊，版本與上同。明代拓本，淡墨紙。外籤明之題，內籤雪峰題。鈐「宋朱鍾印」、「大威」、「閱言閣」、「顧文煥」、「武陵文煥號羽蓮」、「錢氏翼之」、「閱晉齋」、「雪峰印記」、「東浦」、「徐文璣印」、「徐氏珍藏」、「古吳陸氏五美堂圖書」、「眉山蘇氏」、「子青珍賞」、「琴燕堂圖書印」、「長洲彭氏珍賞」、「子青珍賞」、「琴燕堂圖書印」、外史、包世臣、項元汴跋各一段。包世臣跋：「澄清堂祖石稀世珍也，何幸得一寓目，惜目力恐眊不能論寫耳。道光甲午（一八三四年）冬杪，安吳包世臣記。」

（三）又一、三、四殘卷合裝冊。織錦面，烏金拓，白紙挖鑲蝴蝶裝。吳乃琛舊藏，清代拓本。帖名楷書「澄清堂帖卷一」等。每半開左下角刻「甲二」、「丙二」等版號。鈐印：「漢唐宋石墨四寶之廬」、「澄觀草堂鑑藏」、「古條張用陳考藏印記」、「吳乃琛」、「賁忱鑑藏金石文字印」、「石門吳乃琛賁忱珍藏」、「黃葉村莊吳氏家藏」等。

（四）又殘本一冊，白紙挖鑲蝴蝶裝，淡墨拓。帖名楷書「澄清堂帖」，鈐「乾隆御覽之寶」印，方。

圖 9　宋刻《姑孰帖》

帖目：蘇軾五帖：黃州謝表、與柳子玉五古、示慈雲老師偈、楊雄老無子五古、歸去來並引。陸游詩八首：玉京行、醉歌、得張季長書追懷南鄭幕府、讀劉伯倫詩、南窗、春晚、初夏、紙閣。蘇舜欽詩一首：和永叔瑯琊山庶子泉陽冰石篆詩（不全）。

張伯英跋三段，云：「梁聞山乞友人為拓此帖，是乾隆時殘石猶存而墨本不恆見。不全之石不為此重，碑匠不之顧。蘇陸二公書皆至精，惟少陵詩為殘可貴，視近世足拓為遠勝耶。豈知宋人佳刻雖殘，原刻所有不忍棄，故附之卷尾。戊辰四月廿有七日，銅山張伯英書，卷八至卷十王大令書。鈐印：『附于美詩，大書，當為蘇子美舜欽，以英書於北京之橋西草堂。」「附于美詩，大書，當為蘇子美舜欽，以

為少陵殆誤也。齋中無《滄浪集》，不知此詩在集中否？將適龍沙，匆匆記此矣，覓蘇集訂正。己巳秋七月。「戊寅小寒前一日，見汪巽全守穌拓本有張啟圖印成之籤及陳遠雯泥金書目，錄於此。嘉道間原石猶存，不曾見新拓何也？伯英。」

鈐：「銅山張氏小來禽館」、「英」、「勺圃」、「橋西草堂」、「張伯英」等印。

圖10 宋刻《英光堂帖》

帖目：第一冊：米芾曹植應詔詩、岳珂題贊。第二冊：米芾靈峰行記、遊壯觀詩、與知庵札。第三冊：米芾臨王羲之書王略帖、期小女帖、頃日親親帖、二月二日帖、女不育帖、此粗平安帖、九月三日帖；米芾中伏帖、題巨然海野圖、遊湖州詩二首、家藏王謝真跡帖、大帝帖、英論帖、知府內閣侍郎帖。第四冊：米芾題跋三則；以下非英光原帖，係孫氏《知止閣米帖》補入者：始興公帖、東山松帖、李太師帖、題集古錄、魏泰寄米元章七律、唱和魏詩並序、王鐸跋。

鈐「覃溪審定」、「何紹基觀」、「伯榮審定」、「吳氏荷屋平生真賞」、「荷屋所得古刻善本」、「吳榮光印」、「吳伯榮氏秘笈之印」、「粵人吳榮光印」、「伯榮秘寶」、「吳氏筠清館所藏書畫」、「荷屋鑒賞」、「南海吳榮光書畫之印」、「雲翹珍玩」、「雲翹所藏」、「雲翹寓目」、「北平孫氏硯山齋圖書」、「北平孫氏」、「李彤心賞」、「潘氏李彤珍藏」、「李彤秘玩」、「孫承澤印」、「棠谿眼福」等印。

圖11 宋刻《鳳墅帖、續帖》殘本

周子充跋：「李伯紀丞相宣和中為左史，坐論京師水災□去已負直聲。靖康纂嚴定計城守，雖不能解河東之圍，然一時名望甚重。高宗即位，首用為相。惜乎輔政日淺，規恢不竟。其後歷帥江湖，宗似未悉其人，予為歷陳本末。聖諭云：『張浚比歟。』天監在上，孝宗有成效。淳熙末諸子皆不在，其侄申之進家集奏議，請諡於朝。厥……一言盡之。有司請以『忠定』易其名。制曰：『可。』今觀紹興初，贈青原主僧師珪長篇，其志趣亦壯矣。同遊向伯恭、朱子發、張恭甫、□□□，顯已而俱為名侍從，塵間議論必纚纚可聽，豈止翰墨之勝乎？嘉泰辛酉重陽日平園老叟周必大子充題。」

曾宏父跋：「誦李忠定詩則知青原甲剎今昔之勝，概閱周文忠跋則知忠定生平出處之大節。圖經史傳不若是其詳要也。寺創於唐景龍己酉，於今五百四十一年，題詠不知其幾？惟顏魯公、黃太史推重於世。詩作於紹興壬子，于今百十八年，文忠乃因之發揮潛德，或疑跋筆為其嗣工部書。公晚年字體微重，請留鎮祖山。至法宇而授之周秉成，後又轉之曾忠佑家。忠佑既得，譚顛取之。譚寅死於報恩，又歸之住山如璨，璨以遺余。未踰月，璨以郡帖住青原。百年間流轉如此，良可慨歎。謹對真跡鑴石於盧陵郡鳳山別墅，係續帖第九卷曾宏父謹識。」並刻有「鳳山」、「清江開國之印」印。

圖12 宋刻《甲秀堂法帖》

帖目：石鼓文譜 歐陽詢仿羲之書 顏真卿仿羲之書 顏真卿書《祭伯父文稿》、《祭侄文稿》 李白詩《春日醉起言志》、《月下獨酌四首》之二 懷素書《藏真帖》

鈐：「徐紫珊秘篋印」、「神品」、「克符氏」、「古龍王時翰墨之章」、「王時之印」、「貯乘閣主人金石文字印」、「壽丞氏」、「破水道人」、「古歙鮑氏建奠父之珍藏書畫印」、「蕭功甫印」、「勉齋」、「鮑目鍠印」、「建奠珍藏」、「建奠」、「平齋經眼」、「晉德」、「世道唯艱」等印。

一九〇八年羅振玉跋：「《甲秀堂帖》，原石已佚。吳匏庵先生僅見殘卷，弇州山人則但見複本。孫退谷《庚子銷夏記》著錄盧江陳氏，誤作李氏，恐原本、複本均未寓目。則此帖流行之罕可知。」

圖 14 宋刻《鍾王楷帖》

俞松跋：「御府所藏魏鍾繇《宣示表》帖。韓愈觀款：『元和十年（八一五）十月二日觀，同日妝池，松題記』。馮審字退思（下有殘『僧』字）會昌六年（八四六）三月廿八日翰林學士□綜，將仕郎李□隱同觀。大曆二年（七六七）歲次己未六月辛未朔三日癸酉百姓唐尚客奉□□□□□分命題。參軍劉鈞題此世之罕物。著作佐郎國子博士韓愈、趙玄遇、樊宗師、處士盧同觀。元和四年（八〇九）五月二十日退之題」。

鈐印：「式古堂書畫」、「乾隆御覽之寶」、「懋勤殿鑒定章」、「古杭瑞南高氏藏畫記」、「大師維垣」、「覺虛齋」、「沈荃私印」、「臣荃印」、「令之清玩」、「吳廷偉書畫印」、「令之」、「卞永譽印」、「曹溶私印」、「令之仙客」等。

圖 15 宋刻《蘭亭序帖》

（一）開皇本蘭亭序

鈐印：「考古堂書畫印」、「卞令之鑒定」、「卞永譽印」、「晉府書畫之印」、「石渠定鑒」、「宣統鑒賞」、「無逸齋精鑒璽」、「石渠寶笈」、「寶笈重編」、「乾隆御覽之寶」、「乾隆鑒賞」、「石渠寶笈」、「嘉慶御覽之寶」、「重華宮鑒藏寶」、「儀周鑒賞」、「安氏儀周書畫之章」、「三希堂精鑒璽」、「冰秋月」、「神遊八極」、「敬德堂圖書印」、「晉府圖書」、「子子孫孫永寶用」、「景仁」、「趙氏孟林」、「龔氏子中」等。

（二）定武蘭亭序

鈐印：「王氏梅堂書屋珍藏金石碑版書畫印信」、「王氏珍藏書畫印」、「蒙泉秘籍」、「曾流傳在錢塘王蒙泉春草堂」、「王氏春草堂書畫印」、「是本曾藏宋葆淳家」、「宋葆淳印」、「王氏寶墨齋書畫印」、「伊秉綬印」、「滬上徐渭仁字紫珊印」、「宋氏寶墨齋審定書畫記」、「上海徐紫珊鑒藏書畫圖籍」、「上海徐紫珊考藏書畫金石書籍印」、「晉府書畫之印」、「約齋曾觀」、「晉府圖書印」、「敬德堂圖書印」、「子孫永寶用」、「菏汀珍藏」、「陳焯印」、「雪軒審定」、「黃芳私印」、「王有齡印」、「王裔雲印」、「趙氏孟林」、「世均」、「火管揚州江防河務同知兼管鎮江水利官防」等。

（三）定武蘭亭序

鈐印：「魯齋珍藏」、「魯齋所得金石」、「潘氏樵侶」、「思牧」、「潘思牧印」、「詳甫藏本」、「臣麟私印」、「起文之印」、「□韓氏」、「大梁」、「周在梁園容氏鑒賞印」、「星白珍藏金石印章」、「洪洞董麟金石書畫記子子孫孫其永保之」、「董其昌印」、「古潤梅屋鑒定」、「幼平珍秘」、「張伯英印」、「翁斌孫印」。

（四）定武蘭亭序

鈐印：「非昔珍秘」、「非昔居士銘心之品」、「徵明」、「柯九思」、「廩公」、「宗建審定」、「能靜經眼」、「畢潤飛鑒藏印」、「廣堪齋畢氏藏」。

（五）定武蘭亭序（宣城本）

本文後有七行小楷刻跋：「蘭亭敍草右軍平生得意書，後世書家必以為法，在唐如虞世南輩皆營摹傳。比來兵火之餘，所存無幾。今宣城太守寶文趙介然聞宗人明遠有舊藏者，因出而觀之，相與歡息，謂真永興本也。遂命工再勒於石，使流行四方。庶幾翰墨之士復見字畫之妙。紹興五年（一一三五年）三月庚寅元勳不伐」。

鈐印：「珍秘」、「寶」、「韞岑鑒定」、「高氏家寶」、「李宗瀚印」、「韞岑四十後所得新賞神品」、「到處有吉祥雲呵護」、「澄海戊寅生」、「李氏珍秘」、「高韞岑一號眉道人」、「韞岑鑒定」、「澄海高氏」、「高學廉長壽宜子孫」、「高氏所藏古刻善本」、「高氏世□」、「翰墨清賞」、「公博」、「李宗瀚印」、「臨川李氏」、「公博圖書」、「王樹常印」、「晉府書畫之印」、「子孫永寶用」、「蘊琴平生所得第一心賞」、「敬德堂圖書印」、「子孫永寶用」、「宋氏」、「安儀周家珍藏」、「安岐之印」、「朝鮮人」、「錢樾之印」、「游氏圖書」、「趙氏孟林」、「安氏儀周書畫之章」、「吳榮光印」、「師貫信璽」、「百越過眼」、「八十一研齋」、「萊蕪漁父」等。

翁方綱跋:「宋游相所藏宣城本是從定武五字未損本摹勒入石,原跋以為虞永興臨者,非也(略)。癡道人曰:『此宋拓游丞相蘭亭百種之一,有游相手題宣城本數字,載入安儀周《墨緣彙觀》,後歸春雨齋(略)』。

(六) 薛紹彭重摹蘭亭

薛紹彭跋:「文陵不載啟,古刻石已殘。鋒鋩久自滅,如出拙筆端。臨池幾人誤,詎識筆意完。正觀賜拓本,尚或傳衣冠。茲寔兵火餘,分派非殊源。妙用無隱跡,神明當復還。秘藏懼不廣,模勒金石刊。庶幾將墜法,可續後世觀。來者倘護持,何止敵璵璠。河東薛紹彭勒唐拓硬黃蘭亭於右,因贊其後」。

鈐印:「張氏世寶」、「樂毅珍藏」、「樂閒詔印」、「北平樂氏珍藏」、「大興樂氏考藏金石書畫之記」、「樂守勳印」、「鐵如意館」、「樂小民印」、「海瑞門下」、「玉牒崇恩」、「長白覺羅崇恩仰之氏鑒藏圖書印」、「晉府圖書之印」、「敬德堂書畫印」、「子子孫孫永寶用」、「敬德堂圖書印」、「子子孫孫永寶用」、「項墨林父秘籍之印」、「子京父印」、「鍊雪鑒定」、「安氏儀周書畫之章」、「朝鮮人」、「安岐之印」、「周壽昌印」、「應甫氏」、「英和私印」、「敬齋藏法書」、「孫氏爾準」、「弘毅堂」、「伯榮審定」、「趙氏孟林」、「銘心絕品神物護持語鈐珍玩得者寶之」等。

(七) 褚摹蘭亭序

序文後刻米芾小字行楷十八行,跋曰:褚遂良臨蘭亭本係「本朝丞相王文惠公故物,辛未歲見於晁美叔齋,云借于公孫,辛巳歲購於公孫礦。……壬午八月廿六日寶晉齋舫手裝,襄陽米芾審定真跡秘玩。」有墨筆游似小楷書二行:「右褚河南所摹與內帑第三同,但工有巧拙,遠過前本爾。」

鈐印:「珍秘」、「安儀周家珍藏」、「儀周鑒賞」、「翰墨清賞」、「晉府圖書之印」、「敬德堂圖書印」、「子子孫孫永寶用」、「晉府圖書」、「李宗瀚印」、「臨川李氏」、「公博鑒藏」、「式古堂書畫」、「雅玩記」、「令之清玩」、「卞永譽印」、「卞令臣、勞乃宣等跋文、觀款。

之鑒定」、「景仁」、「葉志詵印」、「趙氏孟林」、「得水之清盆魚自樂領山之趣卷石亦佳」等。

(八) 定武蘭亭序

鈐印:「秋壑」(葫蘆印)、「伯謙精鑒」、「紹庭審定」、「龍友過眼」、「慶錫私印」、「上虞杶基本刻」、「裴伯謙審定真跡」、「希晉齋印」、「守廉秘玩」、「戴大科」、「玉臺仙史」等。

圖16　宋刻《十七帖》

(一) 李君實舊藏本

帖後刻舊跋:「鮮于之武(彥桓)、向濤(次山)、文及甫(周翰)大觀元年(一一○七年)中伏日同觀於襄陽漢廣亭」。「前示魏道輔硬黃,會此書留襄陽。比取至京,則余將南歸,已別子厚矣。因託西樞曾子宣以示子厚,此其答子宣之簡也。八月一日,臨漢魏泰道輔記。」

「余以紹聖丙子(一○九六年)遊京師,丞相章子厚欲觀余家十七帖藏本十七帖,甚佳,真古物也。頃亦有之,為一族人竊去,後米芾購得,分裂與人以易畫,今皆割截零落矣。與此正同。知渠今日行,謹封還。惇手簡。」

「予始識道輔於北地,是時方苦軍事,今赴官長沙,過襄陽,出書畫對江山,正與彼時相返,十餘年之間人事之不一如此,內子歲仲冬月□休。」

「硬黃本此為第一,江南郭祥正題。」

(子平)同觀。

「吳則禮、曾紆、江褒、余卞鴻、范狄準、周臣、歐陽獻元老同田鈞

是帖有周叔宗、夢楨、高斗光、朱彝尊、查嗣瑮、沈運弘、張宗本、張柯、吳熙、張廷濟、恭銘、吳榮光、張祥河、顧及初、幼耕、孝博、于騰、劉廷植、黃雲鵠、陳幹、臧我田、孫增、包世臣、勞乃宣等跋文、觀款。

鈐印：「嘉禾李含潛印」、「李琪枝字雲連」、「君實印」、「曾藏錢夢樓盧家」、「吳越錢氏鑒藏書畫」、「杜蒙正」、「東涯鑒賞之章」、「李日華印」、「瑤齋過眼」、「弢齋鑒藏」、「鞠人心賞」等印。

（二）巴慰祖舊藏本

「張伯駒印」、「桂芳私印」、「王宸印」、「柳東居士」、「新安漁梁巴慰祖予籍巂堂又曰蓮舫考藏金石書畫印記」、「巴慰祖印」、「臣慰祖」、「白氏堅父之章」、「蟫藻閣珍藏印」、「章氏珍藏書畫」、「精玩草堂」、「珏生」、「吳葆曾印」、「毓華審定」、「六君子室」、「異趣蕭齋」、「完顏景賢精覽」、「完顏金啟□如孫字仲吉別號金精子寶藏書畫文章」、「太夷」、「王易之章」、「香東」、「密菴」、「石農」、「耐心」、「孫克述觀」、「御府之寶」等。

圖17 《十篆齋秘藏宋拓三種》

震鈞跋：「右《蘭亭》為北宋拓九字損本，曾與汪容甫所藏本對勘，固一石，而此拓似尤在前。以首三行較彼清晰，而『老之將至』等最見筆法也。」「賈似道《宣示》，張叔未《清儀閣題跋》載之，《吹綱錄》言之尤詳。其本肥而有均，勝《淳化》舊刻，後來未之有也。」「石氏殘《黃庭》，與李春湖宗伯藏本同，即停雲館所從出也。余得於京師，尚有《丙舍》、《曹娥》二種未並得之。光緒乙巳花朝日記於揚州。震鈞」。另有震鈞跋兩段。

鈐印：「在廷珍笈墨王」、「乾隆御覽之寶」、「項子京家珍藏」、「內府圖書」、「東陽審定」、「在廷長物」、「震鈞審藏宋拓」、「震鈞偶得」等印。

圖18 宋刻《晉唐小楷八種》

鈐印：「晉府」、「敬德堂圖書印」、「世子圖書」、「寶賢堂章」、「希世有」、「覃溪審定」、「蘇齋墨緣」、「鍾葆珩」、「鍾錫璜」、「歐陽耘印」、「務耘」、「隴西」、「葉夢龍印」、「葉夢龍鑒藏」、

雲谷曾藏識者寶之」、「南海葉氏雲谷家藏」、「魏成憲」、「成憲之印」、「吳榮光印」、「墨卿鑒賞」、「宋葆惇」、「成印」、「韓逢禧書畫印」、「朝延氏」、「瑞符審定」、「半壁審定」、「李琪家藏子孫永受寶用」、「大明宋楚昭勇將□李氏珍玩」、「張問陶印」、「陳均之印」、「伊秉綬印」等。

圖19 宋刻《晉唐小楷十種》

題跋：前附頁文震亨天啟五年（一六二五）跋一段，帖間無名氏跋一段（名款挖去，鈐「慎發」印），後附頁吳廷自跋一段：「（略）內宣示表乃泉州帖，黃庭薛紹彭家所刻也。孫權論膾帖乃閣帖之遺珠，尊勝蜜多心經出率更筆，後有衛夫人及歐、虞、褚皆備，皆宋拓之精品。顏真卿仙壇記如此木者極難得，可謂晉唐兼備（略）。

鈐印：「乾隆御覽之寶」、「懋勤殿鑒定章」、「程士莊印」、「程端巳」、「吳廷之印」、「餘清齋」、「江村」、「五鳳山房」、「程王制」、「子敬父」、「士慎」、「陶北溟」、「金輪精舍」等印。

圖24 宋刻懷素書《藏真》、《律公》二帖冊

王鐸跋：「懷素獨《藏真》、《律公》、《貧道》帖，書家龍象也。淳化所載，亦不能及。又《自敘》、《聖母》、《千文》，皆入魔氣。更惡。」《千文》有三種，陝刻半可愛，縮小載停雲者似楊少師，雖近雅馴，殊缺神光，所以予深有取於茲帖也。丁亥九月廿五日，鵬海館丈出此，同郭樞部一章題。王鐸。拓墨近日絕無，應是宋拓。岳鄉兄勤摹鍾、張、二王，兼之斯三者。虞、褚、薛、顏皆可相通，壁之大山斯匪培塿。鐸又識，年五十六，老弱矣。」

圖25 宋刻《宋徽宗草書千字文冊》

跋云：「政和四年甲午歲五月丙戌，皇帝躬祠地示於方澤。前期一日，宿齋厚德殿，出御筆草聖千字文一軸，付臣淵明以賜本院。臣淵明、臣甫請刊石於玉堂，以光禁林。臣淵明、臣炳又請命太師魯國公蔡京題於卷首。詔可，越九月己亥畢工。翰林學士、太中大

夫、知制誥兼侍讀修（下缺文）。」後有嘉慶十年（一八○五年）翁方綱題跋，云：「……卷末有蔡京題跋，尾闕數行……」。

鈐印：「遠伯珍藏」、「覃溪審定」、「蘇齋墨緣」、「筠盒所得」、「葉夢龍鑒藏」、「沈堪」、「雲谷所藏得未曾有」、「永繪菴珍藏」、「治潭審定」、「賙磝齋藏」、「浮陽張氏書畫記」、「何崑玉印」、「葉氏風滿樓所藏書畫」、「巢民冒襄印」等印。

圖26　明刻《星鳳樓帖》

鈐印：「南潯董氏家藏」、「武陵華伯子圖書」、「鄧文原印」、「宜圍碁子聲丁丁然宜投壺矢聲錚錚然」、「宜鼓琴琴調和暢宜詠詩詩韻清絕」。

王存善題跋，曰：「此北宋原石宋紙隔麻拓本，世所罕有。哲宗時曹尚書彥約刻，原止十卷，後曹士冕覆刻始有十二卷，以十二辰為記，世所行窄行本則又從士冕本覆刻。」「舊藏宋拓真絳全本二十卷，游丞相蘭亭十二種，羣玉堂帖四卷，東坡西樓帖七卷，英光堂米帖四卷，皆吳中丞筠清館物，出以相較，紙質墨色皆同，益證此為宋時氈蠟無疑。此帖來時前後副頁均無，當時必有題跋，皆已散軼，可歎惜也。癸卯（光緒二十九年（一九○三）二月望又記」。

另有一套。版本與所選大體相同，十二卷，存卷號。清宮舊藏，織錦面，黃紙挖鑲剪方裱，濃墨擦拓。鈐印：「石渠寶笈」、「寶笈三編」、「三希堂精鑒璽」、「宜子孫」、「嘉慶御覽之寶」、「嘉慶鑒賞」、「武陵華伯子圖書」等。

另僅存戊集殘本，木面，白石雪書籤。鑲裱，蝴蝶裝。鈐「宋氏伯子」、「宋肇輝」、「宋肇輝印」、「字日錦齋」、「經筵講官太子少師建極殿大學士圖章」、「餘清齋圖書印」、「婁子柔」、「有明文靖世家圖書」、「潞藩鑒賞」等印。

此外另有一種明刻星鳳樓帖，與上面版本不同。十二卷，硬木鑲框織錦面，明代濃墨拓。無名氏題籤。黃紙剪方鑲裱。「子集」二字

比另本高出半字許；丑集帖名與王羲之書標目間距窄，刻帖順序不同等等。鈐印：「八道史氏」、「公甫」、「儼齋」、「馬卿雲」、「北平孫氏硯山齋圖書」等。

圖29　明刻《火前本真賞齋帖》

王存善舊藏本，一冊，木面。淡墨拓，墨紙，白紙挖鑲蝴蝶裝。王存善題籤「真賞齋帖火前拓本，光緒丙午（一九○六）上海再裝。王存善署藏」。此冊後配文徵明嘉靖十（一五三一年）、十一年（一五三二）刻跋三段及文彭刻跋一段。前、後附頁蔞齋跋二段，一為：「余家東沙居士收藏三代彝鼎圖書，極天籟清閟之富。此真賞火前本，首頁苔字印章右腳有缺痕，袁跋第十行、第十一行倒錯，未經俗手割正，尤可貴也。乙未人日蔞齋。」

另有火後本四種。火前、火後本刊刻皆佳，火後本較前刻明顯區別有三：一，首頁「米芾之印」的「芾」字右下筆無缺痕；二，將袁泰首跋刻顛倒的第十行、十一行糾正過來；三，萬歲通天帖「史館新鑄」之印下邊框與萬歲通天王方慶進款之「天」字相平（火前本與「歲」字平）。又有火後本晚本，陸行直跋鍾繇第六行至十行石斜斷裂，王慈「柏酒帖」「範武奇」三字下缺石。

圖30　明刻《停雲館帖》

年款隸書，卷一「嘉靖十六年（一五三七）春正月長洲文氏停雲館摹勒上石」，卷二、卷三為嘉靖三十年（一五五一）冬十月，卷四嘉靖二十年夏六月，卷五、卷六嘉靖三十七年（一五五八）秋七月，卷七嘉靖十七年（一五三八）春三月，卷八、卷九嘉靖三十四年（一五五五）夏五月，卷十嘉靖三十五年（一五五六）春二月，卷十一嘉靖二十六年（一五四七）夏六月，卷十二嘉靖三十九年（一五六○）夏四月。帖目見容庚《叢帖目》卷一，年款次序有不同者。

圖31　明刻《二王帖》

鈐印：「香閣審定」、「韓香閣」、「馬寶山精鑒印」、「無喜齋書畫印」等。

馬寶山跋：「二王帖乃宋開禧二年許開守清江郡時所刻。釋文即許開書。淳化閣帖去偽者而博收真跡名刻，凡一百五十種，彙三冊，上、中二冊為右軍書，下冊為大令書，二王法書此帖備矣。明汪砢玉撰《珊瑚網》云：『掩映斐亹，劇有生氣為書家一代冠冕。』宋拓原本早已失傳，明清兩代翻刻甚多，以明兼隱齋刻本為佳，幾能亂真。惜未多搨，板已散佚，故傳世搨本希如星鳳。余以碑帖為業六十餘年未見全本，今幸於廠肆見此明搨明裝全冊四本，喜獲珍寶乃題以致慶。願子子孫孫永保勿失。己巳中秋馬寶山題。」

圖32 明刻《玉蘭堂帖》

鈐印：「乾隆御覽之寶」、「張伯英」、「聲伯審定」、「山水盦」、「小來禽館」等。

羅氏跋：「此帖共得前後六本，其中有署淳熙年號者，似明人所為。此本有玉蘭堂模勒上石，則後萬曆庚寅（一五九〇年）所刻。薦季直表不遠下於宋拓，麻姑仙壇記亦淳古。余曾藏一本，贗帖者用墨塗抹萬曆年號，以水拭之始見明刻明拓自可寶貴，正不須作偽而反生其真也。戊子中秋前五日七十有五老人。」

圖33 明刻《餘清齋帖五冊》

帖目：一冊：王羲之《遲汝帖》、《樂毅論》，王珣《伯遠帖》，王獻之《中秋帖》、《蘭草帖》、《東山帖》。二冊：張金界奴本《蘭亭序》，王羲之《霜寒帖》。三冊：王羲之《十七帖》。四冊：僧智永《歸田賦》，顏真卿《明遠帖》、《祭姪稿》，虞世南《積時帖》。五冊：孫過庭《千字文》。

圖34 明刻《國朝雲間名人書帖》

名人目錄：沈民則、沈簡庵、陳文東、董長源、許士深、楊思立、章用昭、沈志澹、俞拱辰、俞季祖、錢崔灘、張西崔、徐長谷、錢遺庵、錢原博、朱鳳岐、徐尚賓、顧東江、陸承憲、楊南滨、何柘湖、董紫岡、沈東老、孫毅齋、楊東賓、諸篆山、沈鳳峰、馮南江、徐存齋、莫中江、陸寶峰、張賓山、莫後朋、金文鼎、孫雪岑、朱文徵、張天駿、張龍山、曹定菴、王西園。

圖35 明刻《來禽館法帖》

卷一，澄清堂帖，後刻明人王稚登跋。帖目：廿八日帖、賢室帖、得萬書帖、長佳帖、十四日帖、月半念帖、長素帖、知念帖、長風帖、謝生帖、二書帖、皇象帖、遠婦帖、阮生帖、君晚帖、嘉興帖、省飛白帖、太常帖、大熱帖、周常侍帖、吾唯帖、不大思帖、西問帖、月十一日帖、里人帖、想弟帖、遣書帖、增慨帖、由為帖、獨坐帖、安西帖、黃甘帖、尊夫人帖、奄至帖、先生帖、雨快帖、長史帖。

卷二，唐人雙鈎王羲之十七帖。後有宋章惇、魏泰、明宋濂、邢侗等多人刻跋。尾刻「萬曆壬辰八月望日來禽館勒石」行書一行。

卷三，黃庭經、蘭亭序三種（定武本、吳叡本、趙孟頫臨本）、出師頌。

圖36 明刻《墨池選帖》

張伯英跋曰該帖曾為葉鞠裳所有，但無其印記題識。前附頁張伯英跋云：「章仲玉精於摹刻，惟選帖非其任。叢刻淆雜，不必專責章氏。此冊有元祐續帖、寶晉齋之遺刻，拓之精不減宋本，清儀老人所甚寶愛。其雙鈎者當出張受之手，亦可重也。壬午（一九四二）嘉平四日東涯老人書於小來禽館」。

圖37 明刻《戲鴻堂帖》

鈐印：「鈍槐老人」、「嘯園」、「沈喜心」、「念慈」、「滄鄰」、「戴滄鄰」、「戴景遷印」、「戴氏金石」、「滄鄰藏古」、「瞿西塘氏圖書」、「漚坡池館」、「方瀋益」、「希亮珍玩」、「平生真賞」等。

章藻，字仲玉（一五四七—？），章文（簡甫）之子。父子皆以刻帖聞名於世。

前附頁唐翰題題跋：「余素嗜匯帖，凡有佳帖，輒羅致之，獨以未得戲鴻初本為憾事。辛未四月十九日，石臣招飲。出此見示，開卷狂喜，乃知良常評語語未為篤論也」，特不免思老手腕時露於字裏行間耳。嘉興唐翰題觀。」

圖40　明刻《秀餐軒帖》

帖目：鍾繇宣示表、戎路表、季直表、力命表、王羲之黃庭經、樂毅論、蘭亭序、東方朔畫像讚、曹娥碑、王僧虔二岸雜事表、智永歸田賦、裴耀卿兩蕃表、楊凝式韭花帖、虞世南破邪論、汝南公主墓誌、歐陽詢心經、舍利塔記、褚遂良西升經、薛稷杳冥君銘、柳公權護命經、顏真卿麻姑仙壇記、鹿脯帖、李邕戒壇銘、蔡襄尺牘、蘇軾歸去來辭、赤壁賦、黃庭堅尺牘、米芾千文表、西園雅集圖記、張即之息心銘。

圖42　明刻《來禽館真跡》續刻

帖目：一冊，詩冊帖、長女婿帖、玉女潭圖帖、大捷帖、張贊善帖、由墨帖、佳卷帖、閱報帖、春深帖、足病帖、南太史帖、陳先生帖、南郊帖、為藺完婚帖、石如飛白木如籀七絕、商河簿帖、王士元帖、僑寓帖、蘿蒿賤士帖、還篋帖、殿榜帖、米公帖、叩刻帖、歲晏帖、朝事帖、鍾幼芝帖、甥瀆書帖、小倭刀帖。

二冊，刻明劉重慶、董其昌、陳繼儒、張延登、王洽、張鵬南、邢王稱跋。

三冊，瑞兒縣試帖、和風扇物帖、浮慕帖、入山既深帖、瑞文帖、許表兄帖、白麻帖、含情帖、茂才家居帖、大病後帖、疇昔帖、陳公祖碑帖、玄炤帖、比日賢妹帖、邸書帖、仁丈資深帖、整裝帖、仁妹益健帖、王正移律帖、李本寧帖、歲晏束裝帖、滂次穩善帖、前報帖、孫卻老帖、此來溪中帖、趙南老帖、刻冊帖、塗次穩善帖、二月二十帖、沈生帖、仲冬下澣帖、孫勤帖。

圖48　明刻《寶晉齋法帖》

鈐印：「大雅」、「負嶠真逸」、「武陵華伯子圖書」、「趙氏子孫孫留永保用」、「台州市房務抵當庫記」、「英和私印」、「四代翰林家」、「西安之印」、「玩易齋」、「四怡山圖書印記」、「西安鑒定秘玩之章」、「玩易齋主人字安石號」、「海棠巢玩藏印」、「孫爾準鑒定印」、「金匱孫爾準平叔氏鑒定之章」、「胡西安印」、「孫爾準藏」、「振威將軍」、「御史中丞」、「趙齋藏弄」、「翼盦審定金石書畫記」等。

四冊，千字文（節本）、塗中帖、盈盈一水帖、日夜在心帖、鶉鮮帖、受人供給帖、徐公祖帖、花時帖、盈盈字債帖、隔牆送酒帖、初三四帖、稱兒病帖、海翁帖、日困酒食帖、時帖、徐大倫帖、韓公帖、襄中紛冗帖、令岳作狀帖、人事天岱有緣帖、東阿帖、心神不快帖、海

卷一前附頁英和考胡西安其人：「西安者，正紅旗滿洲人，官護軍參領，完心古帖，筆法精妙。緣國家方盛，人才輩出，兔置之什，不能專美，於前有是書，方可題此帖，余但考其人以識慕云。」卷五後附頁道光年英和題跋及小像，跋曰：「戊子之冬，及門孫文靖以余之臨池之助，自閩遠寄宋拓寶賢晉齋法帖五冊，終日展觀，不忍釋手，信為珍品，遂命蘇臺沈畫工寫照於末，因並記之」。吳榮光帖中批註：「樂毅論，末有褚登善跋三行，米元章跋兩行及『紹興』連珠印、『秋壑』印、『米芾之印』，此本失去」等等。